麥 田 人 文

王德威／主編

Parallels and Paradoxes
Copyright © 2002 by Edward W. Said and Daniel Barenboim
Edited and with a Preface by Ara Guzelimian
Published by arrangement with The Wylie Agency (UK) through Bardon-Chinese Media Agency
Complex Chinese translation copyright © 2006 by iFront Publishing Company
All rights reserved.

麥田人文109

並行與弔詭：薩依德與巴倫波因對談錄

Parallels and Paradoxes: Explorations in Music and Society

作　　　者	艾德華・薩依德（Edward W. Said）	
	丹尼爾・巴倫波因（Daniel Barenboim）	
譯　　　者	吳家恆	
主　　　編	王德威（David D. W. Wang）	
責 任 編 輯	趙曼如　吳惠貞	
總 經 理	陳蕙慧	
發 行 人	涂玉雲	
出　　　版	一方出版有限公司	
製　　　作	麥田出版	

城邦文化事業股份有限公司
100 台北市中正區信義路二段213號11樓
電話：(02)2356-0933　傳真：(02)2351-9179

發　　　行　英屬蓋曼群島商家庭傳媒股份有限公司城邦分公司
104 台北市中山區民生東路二段141號2樓
網址：www.cite.com.tw
客服服務專線：(886)2-25007718；25007719
24 小時傳真專線：(886)2-25001990；25001991
服務時間：週一至週五上午09:00-12:00；下午13:00-17:00
劃撥帳號：19863813　戶名：書虫股份有限公司
讀者服務信箱：service@readingclub.com.tw

香港發行所　城邦（香港）出版集團有限公司
地址：香港灣仔軒尼詩道235號3樓
電話：(852) 25086231　傳真：(852) 25789337
E-mail: hkcite@biznetvigator.com

馬新發行所　城邦（馬新）出版集團 Cite (M) Sdn. Bhd. (458372U)
11, Jalan 30D/146, Desa Tasik, Sungai Besi,
57000 Kuala Lumpur, Malaysia
電話：(603) 90563833　傳真：(603) 90562833
E-mail: citecite@streamyx.com

印　　　刷　中原造像股份有限公司
初 版 一 刷　2006 年7 月
售價／280 元
版權所有・翻印必究（Printed in Taiwan）
ISBN-13：978-986-173-113-1
ISBN-10：986-173-113-X

並行與弔詭｜當知識分子遇上音樂家
Parallels and Paradoxes

薩依德與巴倫波因對談錄

Edward W.
Said

&

Daniel
Barenboim

Edited and with a Preface by Ara Guzelimian

亞拉·古策里米安 編　吳家恆 翻譯　單德興 莊裕安 推薦

目次

開場白

亞拉‧古策里米安

「你一定得見見我的朋友艾德華‧薩依德（Edward Said）！」

丹尼爾‧巴倫波因（Daniel Barenboim）的語氣沒有商量的餘地。他和我才第一次深談了我們認識的人，當時我們正在進行卡內基廳的「展望」（Perspectives）計畫，這個案子旨在挖掘巴倫波因在音樂上廣泛的興趣，並探詢多方合作的可能。他總是對身旁的大小事物有無盡的好奇，所以問起我的身世。當他得知我擁有中東血統時，便堅持馬上要介紹我和薩依德認識。

薩依德和巴倫波因有十年的交情，源於1990年代初，兩人在倫敦某飯店大廳巧遇，就此展開合作，成果斐然。兩人對音樂與思想的熱愛當然是把彼此連結在一起的力量，但他們相似的成長背景也是背後推動的力量。兩人都來自複雜、彼此交疊的文化。

　　薩依德生在耶路撒冷一個巴勒斯坦家庭，但是成長歲月多在開羅渡過，與家族的根源已經有所隔閡了。這個阿拉伯家庭相當英國化，信奉基督教，卻住在一個以穆斯林為主的社會，這可說是一種錯置。而薩依德到了美國又是一次錯置，十幾歲的他被送到寄宿學校。就連他的父親瓦迪・薩依德（Wadie Said），出身也很複雜。在薩依德出生之前，瓦迪曾在美國住過一段時間，得到美國公民的身分，甚至在回到巴勒斯坦和埃及之前，還入美國陸軍當過兵。在很多中東家族身上，都可輕易看到這種四處漂蕩的特質。

　　巴倫波因的背景也同樣複雜。他生在一個阿根廷的猶太家庭，在祖父那一代從俄羅斯搬到猶太人人口興旺的布宜諾斯艾利斯，當時那是全世界猶太人第三多的城市。後來巴倫波因隨父母舉家遷往剛建國的以色列，從那之後，他先後在倫敦、巴黎、耶路撒冷、芝加哥和柏林落腳。

　　在兩人身上，音樂都是型塑、固定其性格的力量，這股由唱片與二次戰後在開羅和布宜諾斯艾利斯兩地，如雨後春筍般興起的音樂生活所激發的熱情，更提供了豐富的養分。當巴倫波因介紹我和薩依德認識，我驚覺自己的背

景和他居然如此呼應。我生在開羅的一個亞美尼亞人家，而我一些最早的記憶都與音樂有關——我哥哥上鋼琴課，練習巴哈的創意曲，或全家一起去改建前的開羅歌劇院（Cairo Opera House）（威爾第的《阿依達》就是為這座歌劇院而寫）聽音樂會，我記得我看過一架裝飾華麗的白色鋼琴，據說是埃及國王法魯克（King Farouk）所擁有。我父母聽過一些難忘的音樂會和歌劇，十幾歲的薩依德也聽過，其實呢，薩依德父親所擁有的那家文具店，家母還記得很清楚。

薩依德是一位極具影響力、創新的知識分子，評論文學與文化、文化與社會的關係往往一針見血，特別是對東方主義的探討，他在這個領域屬於披荊斬棘的先驅人物。中東衝突不斷，薩依德也是這方面最有力、慷慨激昂的評論家，但是音樂在他的智性生活與個人生活中，仍然是不可或缺的重心。他以音樂為題寫了許多文章，本身也是一位技巧完備的鋼琴家。

巴倫波因身為芝加哥交響樂團和國立柏林歌劇院的音樂總監，在樂壇是一位重要人物。他也是有史以來錄音最多的音樂家之一，早在十幾歲就灌錄第一張專輯，迄今已

經超過五十年。他挺身而出無數次，公開在以色列倡議演奏華格納的作品，與德國文化政治中揮之不去的反猶太主義幽靈奮戰，也成為在巴勒斯坦西岸演出最早、也最有名的以色列音樂家（說來也不令人意外，這項邀約是由薩依德所安排）。

　　巴倫波因和薩依德的合作成果豐碩，眾所得見。1999年，以色列和阿拉伯的音樂家齊聚德國威瑪（Weimar），這是紀念歌德誕生兩百五十週年的活動之一，之所以會有這次大膽的實驗，這兩人是很重要的因素。後來，威瑪工作坊又在德國和芝加哥舉辦。巴倫波因在芝加哥以音樂會的形態演出貝多芬的歌劇《費黛里奧》（Fidelio），串場的說明就是薩依德撰寫的，後來巴倫波因和柏林歌劇院錄製這齣歌劇，薩依德也在樂曲解說中寫了專文。他們曾經針對各式音樂話題，公開對談無數，其中有兩次就是本書的起點。

　　本書中收錄的對談，先後進行達五年之久。本書呈現的僅是這兩個極具創造力心靈的部分與菁華。

　　我首先要感謝薩依德和巴倫波因，不管是親身接觸他們，還是透過文字，都予我極大的愉快。我們三人也要對

編輯華歌娜（Shelley Wanger）的鼓勵與敏銳、重要的見解表達謝意。夏普（Patrick Sharpe）把對談錄音整理成文字，佛利堡（David Freedberg）教授和哥倫比亞大學義大利樓（Casa Italiana）的奈絲波麗（Francesca Nespoli）提供場地，作為幾次對談之用，在此一併致謝。伊斯塔巴第（Zaineb Istrabadi）、法伊（Sandra Fahy）、德佛曼（John Deverman）和魏克麥斯特（Antje Werkmeister）多方協助，尤其是在薩依德和巴倫波因不斷旅行的情形下，安排我們三人定期接觸。佛格爾（Henry Fogel）、葛利堯夫（Osvaldo Golijov）、倪許拉格（Alexa Nieschlag）和塔諾波斯基（Matias Tarnopolsky）在本書各個不同的階段，都提出了有用的建議和修正。最後，我始終都感謝妻子珍（Jan）與我們的兒子艾利（Alex）的愛，還有讓出餐桌來堆放如山的手稿。

2002年2月6日於紐約

序言

艾德華・薩依德

 本書有兩次對談是在紐約的聽眾面前進行，因而會有想引起聽眾興趣的特色。最早一次是 1995 年 10 月在哥倫比亞大學的米勒劇場（Miller Theater）舉行，那是以華格納為題所舉行的一場週末學術研討會。當初的想法是想利用巴倫波因在紐約短暫停留數日的機會，公開談談他在拜魯特（Bayreuth）、芝加哥、薩爾茲堡等地，指揮華格納作品多年的想法。更有價值的是，巴倫波因是參會者中唯一的音樂家，讓對談增添重要而實際的面向，否則這可能就是個純粹學術的場合了。

 五年之後，我們共同的朋友、卡內基中心藝術顧問古策里米安籌備，主持了另一場公開的對談。當時巴倫波因率領芝加哥交響樂團在卡內基中心演出系列音樂會，我們利用沒有排音樂會的空檔，在魏爾獨奏廳（Weill Recital Hall）進行對談。

　　也因為我們兩個都很喜歡1995年那次對談，而且都受益匪淺，所以我們在那五年之間，只要剛好都在同一個地方，而且停留得夠久，就會利用這寶貴的機會碰面，談談音樂、文化和政治，並將對談（都在九一一事件之前進行）錄音。起先我們就是這麼談了起來，放一台錄音機，在旁默默轉動著。雖然這些對談斷斷續續，在紐約以及1999年8月期間在威瑪舉行，但我們發現有一些主題不斷出現，反映了我們各自在專業上所關切的事物──巴倫波因是鋼琴家、指揮，我自己則是教師、作家，音樂在我們的生活中都是很重要的一部分。於是最後我們錄的帶子遠比本書所用的內容還要多很多，原因很簡單，我們重複、遲疑，有時很辛苦地試著探索一個新主題的緩慢過程，還有我們在私底下的談話，勢必是迂迴的。沒有聽眾在場，我們不需要吸引他們的注意或取悅他們。我們兩個私交甚篤，有許多共同關心的事物（巴倫波因是以色列人，我則是巴勒斯坦人，我們都很關注奧斯陸和平協定的進程，但各有不同的期待，看法觀點也不同，至少剛開始的時候是如此），我們一起探索彼此生命之間的相似與矛盾，心裡頭想，用這種不自覺的方式來進行談話，似乎沒什麼不好。

後來，把我們對談記錄出版的想法引起了一些朋友和編輯的注意，我們就想，如果能說服一個我們都認識的朋友加入，能將彼此的討論具體呈現，而且這人要很懂音樂，也要了解我們兩個人的世界，要是這樣就太好了。

古策里米安在2000年12月加入對談，一切都變得更好。當時我要一面接受癌症治療，一面還要繼續在哥大教書，而巴倫波因正在卡內基廳指揮柏林歌劇院管弦樂團演出全套貝多芬交響曲和鋼琴協奏曲（他親自擔任獨奏）。在演出成功的日子中，我們找出時間，連續幾天都安排幾小時的討論（由古策里米安來引導），談的多半是貝多芬。巴倫波因在那個星期中一一演奏了西方音樂中的**瑰寶**（有些人會說這是**唯一的**傑作），讓我感到，能從這位處於巔峰時期的大音樂家身上引導出一些他對音樂的反思，是一件多麼少見又美好的事。巴倫波因這個人不拘俗套，不愛浮誇，在討論時知無不言，言無不盡。我想在討論時，我們都彷彿聽到貝多芬的音樂時時響起，不間歇、充滿戲劇性、複雜多端，且張力無窮。

讀者手中所拿的這本書，是古策里米安從這些繁浩、火花時現的對話內容中挑選出來的。因此，讀者萬萬不可

將我們的看法當成對音樂所發表的音樂學、美學的權威定見，尤其是關於貝多芬的部分，而是一份紀錄，記錄連續一個多星期在貝多芬重要的管弦樂曲和協奏曲的薰陶下，由聆聽者（古策里米安和我）與演奏者（巴倫波因）所發出的關切與主觀意識。

　　大概是八年前，巴倫波因剛指揮完華格納的《崔斯坦與伊索德》（*Tristan und Isolde*），那次的演出光彩奪目。演出結束後，我們一起去吃飯，我記得很清楚，我問了巴倫波因，音樂還會不會繼續在他的耳際響起（因為我會）。我還說了一句：「其實呢，我停不下來，一直會聽到那極其浪漫而大膽的聲響：這簡直要把我逼瘋。」「不，」他毫不含糊地回答，「我就把它切斷了，此刻我在跟你說話、吃飯。」他的確似乎是這麼做的，即使演出的玄祕、記憶和繞樑不絕的聲音還盤據在我心頭，久久不已。我不相信，他就這麼放下了，然而我們還是在席間盡可能地討論了《崔斯坦與伊索德》那幾乎叫人窒息的孤絕世界。交談中，我們時而玩笑，時而嚴肅，但我發現自己一直在做兩件事：一是，我在試著了解**他**對《崔斯坦與伊索德》做了什麼、如何去做，這是我剛才親眼見到且能記得的，只

是我用的是非常間接迂迴的方式；二是，我也試著在自己的工作裡找出可供比擬之處，好讓我了解他做的事。也應該說，我這輩子一直是認真的業餘音樂家和鋼琴家，而這種機遇最後變成一段友誼，對我們都是意義重大。

我希望這些紀錄在形諸筆墨、去蕪存菁之後，讀者也能喜歡其中的一些對話。書中內容不是對藝術與生命本質所做的學術或專業討論，也不是關於藝術家和音樂這一行的流言蜚語，這些東西已經太多了。我們希望提供讀者的是，兩個積極活躍的人，既是好朋友，也都過著充實而忙碌的生活，在面對面所做的隨興互動中，彼此各種出乎意料、（我們認為）發人深省的交會。我們的目的是要以親近、投入的方式，分享彼此的想法，也和那些身處於將音樂、文化、政治融為一個整體中的人來分享。這個整體是我們兩個都無法完整敘述的，但我們請讀者、朋友們一同來挖掘。畢竟，書中所載都是對話而非論文，而對話的本質就是讓參與其中的人聚精會神，有時竟然也會讓說這些話的人自己感到驚訝。

2002 年 3 月於紐約

第一章

　　【古策里米安】（以下簡稱古）我想先問兩位：你在哪裡會覺得自在（at home）？你感覺到自在過嗎？你覺得自己總在四處奔波嗎？

　　【巴倫波因】（以下簡稱巴）有句用濫了的話是這麼說的：「只要是做音樂，就處處是家，處處都自在。」這是真的。我說「用濫了」是因為我和很多同行在有些場合，當我們實在不知道怎麼回答這個特別的問題，或是雖然有些地方對我們很客氣周到，但我們並不很自在，卻又不想有所冒犯，就會套用這句話。只要那地方有鋼琴──最好是樂器還不錯──只要是我和我帶的芝加哥交響樂團（Chicago Symphony Orchestra）或柏林國家歌劇院樂團（Staatskapelle）所到之處，我都覺得自在。

　　某個方面來說，我在耶路撒冷也感到自在，但我想這有點不真實，這是個伴我成長的詩意想法。我十歲時搬到以色列，住在特拉維夫（Tel Aviv），這是個非常現代化的都市，根本沒什麼歷史可言，不特別有趣，但是喧囂而生氣勃勃。當然，對許多不同的人而言，耶路撒冷就意味著一切，這就是為什麼它政治上一直有問題的原因。1950年代，特拉維夫人想在耶路撒冷裡找到一切他們自己城市所

沒有的東西：靈性、智識與文化的獨特性。可惜，這些東西似乎因為耶路撒冷某些極端的族群欠缺寬容而正在消失。

　　所以我想說的是，我在耶路撒冷這個**概念**裡覺得自在。除此之外，和三五好友在一起，我也覺得自在。而且我必須這麼說，對我而言，薩依德已經成為一個我能與之分享許多事物的朋友，心靈相契。我和他在一起的時候感覺非常自在。

　　我這個人並不太在意自己擁有什麼物件。我不太在意家具，或以前留下來可堪回憶的東西。我不蒐集什麼東西——所以我在某個地方感到自在真的是一種過渡的感覺，就和生命裡頭每件事物一樣。音樂也是過渡。若能在這種易變的觀念中感到平靜，我覺得最快樂。如果不能真的放開自己，完全接納世事變遷而且未必越變越好的觀念，我就覺得不快樂。

　　【薩依德】（以下簡稱薩）我最早有的記憶就是鄉愁，就是希望自己身在別處。但隨著時間過去，我逐漸認為家這個概念為自己過份強調了。有許多關於「家鄉」（homeland）的濃烈情感，我其實並不是真的在意。四處遊

蕩其實是我最喜歡做的。我在紐約如魚得水，正是因為紐約這個城市變化莫測。你**可置身**其中，但又**不隸屬**於它。在某方面，我珍惜這一點。

　　我出門旅行的時候，尤其是回到我生長的中東時，我發現自己想的是關於那種抗拒回去的感覺。舉個例子，我和家人在1992年回到耶路撒冷，我發現它完全變了樣，判若兩地。當時，我有將近四十五年沒回去過了，它已不是我記憶裡那個模樣，當然，我小時候待過的巴勒斯坦已經成了以色列的一部份。我不在約旦河西岸長大，所以像是拉馬拉市（Ramallah），一年多前巴倫波因在那裡的巴勒斯坦音樂院開過獨奏會，這麼棒的地方，也無法讓我有回家的感覺。我在個性成形的那幾年都住在開羅，所以在那裡就感到很自在。開羅有些東西是永遠不會變的。這個城市複雜、世故得不得了，而最後它特有的方言深深吸引了我。

　　我想我和巴倫波因有一個共同的地方，就是倚賴耳朵勝於眼睛。和巴倫波因一樣，我不依戀具體的物件，不過還是有蒐集某些特定的東西。我蒐集了不少墨水鋼筆，因為這和我父親從事的行業有關。身為康德的信徒，我討厭電腦。我蒐集菸斗和衣物，不過也就僅止於此。這些物品

在藝術、房屋、車子的收藏者心中喚起的感受，和在我心中所喚起的不同。我曾讀過有人擁有五十輛汽車。我無法理解這點。

巴倫波因提過——我在回憶錄《鄉關何處》（*Out of Place*）最後也以一個類似、我認為很重要的想法結束——身分好比幾股潮流（currents），流動不止，而非固定不動的處所或靜止的一組物件。我覺得自己就是如此。

【巴】「潮流」這個想法一定和你生活的方式有所關連。你生於耶路撒冷，當時是英國的屬地；你在開羅長大，當時也是英國的屬地；後來開羅隸屬埃及時，你移民到了美國。你所關心的絕大多數都是歐洲的事物。對你最重要的事物——你所思考、所教授的，所知道的，不只在文學、哲學、歷史方面，而且在音樂上也如此——大多都源自歐洲。

如果某人活躍於某個行業，且這一行不只是門職業，而是一種生活方式，就好像我們這種情形——不只朝九晚五而已——那麼他身在何處已不那麼重要。我相信，你讀歌德的時候，說來有趣，會有種德國的感覺，這和我指揮貝多芬或是布魯克納（Anton Bruckner）的時候是一樣的感

覺。這是我們在威瑪（Weimar）工作坊的課題之一。擁有
多重身分，這不僅是可能的，我這麼說吧，而且這也是我
們一心追求的。屬於不同的文化只會讓人更豐富。

　　【古】我們談談威瑪工作坊好了。1999 年，兩位在由
眾多城市中獲選為歐洲文化之都的德國威瑪合作。在歌德
兩百五十歲誕辰的時候，而且是在一個與歌德關係密切的
城市，你們讓阿拉伯、以色列，還有一小群德國樂手齊聚
一堂，同在一個管絃樂團裡演奏。我想要問兩位，這麼做
的時候，你們想達到什麼，而最後你們覺得自己又達到了
什麼？

　　【薩】某方面來說，這是個相當大膽的實驗。以前有
人嘗試過——我知道在德國，有人把來自阿拉伯和以色列
的樂手聚集在音樂營裡辦音樂會——但是威瑪工作坊的創
新之處在於，第一，參與者的層次是頂尖的，有巴倫波因
和馬友友。你找不到更好的音樂家來帶領這樣一個團體
了。參加者大部分是十八到二十五歲之間，不過我記得有
個拉大提琴的只有十四、五歲，是一個來自敘利亞的庫德
族男孩。

　　這需要花很長的時間來準備。當然我們先要試奏。不

令人意外的是，至少某些阿拉伯國家的政府是否允許國內
學生參加，會是個問題。最後他們還是都來了，包括從敘
利亞、約旦、巴勒斯坦，都各來了一組學生，其他的則來
自以色列、埃及、黎巴嫩，可能還有一兩個別的國家。

　　有人認為這個計畫可能是達成和平的替代方式。我在
別的地方曾細細分說過，和談的過程好像並沒有什麼結
果。不過我倒不認為我們意在挽救和平。從我的角度，是
想看看如果把這些人聚在一塊兒，在威瑪合奏，浸淫在歌
德的精神裡會有什麼結果。歌德對伊斯蘭教的興趣非常
大，還以此寫了不少詩。他從阿拉伯和波斯這些來源發現
了伊斯蘭教──十九世紀初，有個日耳曼士兵參加了西班
牙的戰役，帶回一頁可蘭經給歌德。歌德看了之後十分震
撼。他開始學阿拉伯文，不過沒學多少。然後他發現了波
斯詩，以「他者」寫了一組不俗的詩《東西合集》（*West-
Östlicher Diwan*），我認為這在歐洲史上是很特別的。

　　這就是在這項實驗背後的想法。在這個想法底下，讓
音樂家來到威瑪這個離二次大戰的集中營布亨瓦德
（Buchenwald）很近的城市。事實上，布亨瓦德是故意設在
威瑪這個被美化為日耳曼文化巔峰的城市附近的：歌德、

席勒（Schiller）、華格納、李斯特（Franz Liszt）、巴哈（Johann Sebastian Bach），都在威瑪住過。沒有人能完全了解，為何如此崇高與如此恐怖只有咫尺之遙。

　　每天上午和下午都有樂團合奏，當然由巴倫波因指揮。也有室內樂小組和大師班──這些都是同時進行的。這些學生之前誰也沒看過誰，一個禮拜有好幾個晚上，會進行有關音樂、文化、政治的討論，由我來帶領，各式各樣的話題都有；沒有人會覺得有壓力而有所保留。不過，既然這些成員如此混雜，敵意與善意幾乎時時都很明顯。直接的政治鬥爭從沒發生；這是一條不成文的規定，至少在我們晚上的討論是如此。

　　我尤其記得第一次討論，因為每個人心裡的緊張馬上現了形。有人問了學員，「人們對這整件事有何感想？」於是對話就這麼開始了，有個孩子舉手說道，「我覺得自己被歧視，因為我想加入一組即興演奏，可是他們不讓我加入。」所以我就問：「到底發生了什麼事？」有個黎巴嫩的小提琴手解釋：「問題是這樣的，晚上課程結束後，通常大約是十一點，我們有幾個人會聚在一起，即興奏些阿拉伯音樂。」我問發問的孩子，要他解釋問題何在。他

告訴我：「我是阿爾巴尼亞人，從以色列來，但我家裡本來從阿爾巴尼亞來，我是猶太人，他們對我說：『你不能奏阿拉伯音樂。只有阿拉伯人才能。』」這是個很不尋常的片刻，出現了「誰能奏阿拉伯音樂，而誰又不能」的大問題。

這是第一個問題。接下來的問題當然是：「那麼，你有什麼權利演奏貝多芬？你不是德國人啊。」所以這討論進行不下去了。在場有個以色列大提琴手是個軍人，他不太能說英文，所以巴倫波因要他說希伯萊文。他大致說的是：「我來這兒是拉奏音樂的。你們這些人想在這些文化討論裡強塞給我們的東西，我實在沒半點興趣。我來這兒是拉奏音樂的，別的東西我都不感興趣，我覺得很不舒服，因為說不定我可能會被派到黎巴嫩，會跟在場的有些人打仗。」巴倫波因問他：「如果你覺得這麼不舒服，為何不離開？沒人強留你。」結果他還是留了下來。

所以討論剛開始的氣氛很緊張。不過，十天後，那個說只有阿拉伯人才可以拉阿拉伯音樂的孩子，正在教馬友友如何把樂器調成阿拉伯音階。顯然他認為中國人能拉阿拉伯音樂。人越聚越多，他們都在拉貝多芬第七號交響

曲。這是個很不尋常的事。

看巴倫波因如何把這個基本上懷著敵意的團體成形，是很教人驚奇的。不光是以色列人和阿拉伯人不管彼此。有些阿拉伯人也不管其他的阿拉伯人，就像有些以色列人打心底不喜歡別的以色列人。能親眼目睹這個團體在頭一個禮拜、十天的緊張氣氛之後，變成一個真正的管絃樂團，這真是了不起的一件事。以我的看法，我所看到的完全沒有任何政治意涵。有一組身分被另一組身分給蓋過了。原本這裡有一群以色列人、俄羅斯人、敘利亞人、黎巴嫩人、巴勒斯坦人，還有巴勒斯坦的以色列人，突然之間，這些人都成了大提琴手和小提琴手，在同一個樂團、由同一個指揮，演奏同一首樂曲。

我永遠都忘不了，在演奏貝多芬第七號第一樂章的時候，雙簧管奏出了一個非常清楚的A大調音階，以色列學員臉上露出難以置信的表情。他們都回過頭來，看著一個埃及的雙簧管學員在巴倫波因的調教下，吹出一個完美的A大調音階。基本上，這些孩子們一開始轉變，就停不住了。

【巴】我覺得不可思議的是，我們對「他者」竟如此無知。以色列的孩子不能想像，大馬士革、阿曼（Amman）

和開羅竟然有人會拉小提琴、中提琴。我想阿拉伯的音樂
家知道以色列也有音樂生活，但是對此所知不多。有個敘
利亞的孩子告訴我，他以前沒有見過以色列人，而對他來
說，以色列人代表了會對他的國家以及阿拉伯世界產生危
害的人。

　　這個男孩後來和一個以色列大提琴手共用一個譜架。
他們試著拉同一個音符、以同樣的力度、弓法、聲音、表
達來演奏。他們試著一起做某件事，就這麼簡單。他們試
著一起做些他們都關心且懷抱熱情的事情。既然，他們一
起拉了那個音符，就不能再以往常的方式看待對方，因為
他們已經分享了共同的經驗。對我而言，這是這次機緣
（encounter）真正重要的地方。

　　在今天的政治世界，尤其在歐洲──我不想褒貶美國
政治，因為我還不夠了解──政治領袖的作為好像他們還
在掌控這個世界似的，而事實卻是他們幾乎什麼也掌控不
了。這個世界由大企業和金錢掌控了。對我而言，政客好
像起不了什麼作用，卻又擁有太多機會展現自信。顯然，
錢能買不少東西，而在有些場合至少還能暫時地買到一些
信譽。不過事實仍然沒變：如果我們要解決衝突，那將會

透過交戰雙方的接觸才能解決。

　　我們所談論的這個區域──中東──非常小。接觸是免不了的。和平協議能不能奏效，真正的考驗並不只在金錢和對邊界問題的政治性解決方案。真正的考驗是這個接觸長期來說對彼此會產生什麼結果。

　　我相信文化事務做得到──用文學，可能用音樂更好，因為音樂不見得要和明白的理念有所關連──如果我們促進這種接觸，它只會拉近人與人的距離，這是最重要的。

　　【薩】你做的這種工作還有一個地方會讓人深受震撼，你作為一個演奏家，等於是個詮釋者──不只是關心自我的表達，更關心其他自我的表達。這是一大挑戰。關於歌德──還有我們在威瑪的經驗──有趣的地方在於，藝術所從事者無他，只是航向「他者」（other），不只把眼光放在自己而已，但有這個觀念的人在今日只是鳳毛麟角。今天更多人把心力集中在身分的肯認、對根源的需求、所屬文化的價值和一己的歸屬感。把自我向外投射、擁有一個更廣闊的眼界，這已經相當少見了。

　　巴倫波因的工作是做個演出者，而我的工作是做個詮釋者──詮釋文學和文學批評──我們必須接受這個想

法：為了探索「他者」，先把自己的身分放在一邊。

【巴】我對此有很深的感覺——特別是在音樂的世界裡，但並不只限於音樂而已——很多我們選擇呈現出來的樣貌是不正確的。我們且回到這個問題擾人之處：管絃樂團的聲音。你常會聽到，「啊，法國管絃樂團已經失去了法式低音管帶鼻音的聲音了，真是可惜。這是因為他們現在用的是德式低音管。美國管絃樂團有時候用的是德式的小號或伸縮號。捷克愛樂（Czech Philharmonic）聽起來很像雪梨交響樂團，諸如此類的話。全球化真是一件可怕的事」，人們這麼說。聽起來好像是你必須是**法國人**才能奏出帶鼻音的聲音，或你得是個**德國人**才能奏出德國的聲音。

這絕對就是欠缺文化寬容的開端。沒錯，對民族傳承的感受和對國家民族的法西斯理念之間是有差別的。1920年代的德國人覺得貝多芬和布拉姆斯（Johannes Brahms）在文化上有很**德國**的地方，這無可厚非。但是他們說只有亞利安人（Aryans）才能欣賞貝多芬，我就開始有意見了。我認為我們又開始朝這條路走去。

而美國已經證明了相反的狀況，因為最好的美國音樂家並不在文化的層次來碰觸音樂。換句話說，德國的偉大

音樂家是聽貝多芬和布拉姆斯的音樂長大的，對它們的反應是發自內心，油然而生，幾乎可說是天生的──而他或她演奏法國音樂家德布西的《海》（*La Mer*）就算演奏得再好，也不會擁有這種感覺。

反之，對美國音樂家來說，貝多芬和《海》是一樣遠或一樣近，完全視他的才華和知識而定。所以說，我們每個人是有能耐做出很多東西的。

【薩】可惜的是，在這個國家的人卻得了失憶症，忘了美國是個移民國家，且向來如此。最近有人想宣揚美國是這樣，而非那樣，又爭論什麼是美國傳統、什麼是正典（canon），以及什麼是讓美國統而為一的因素，這些討論讓我很不舒服，因為這可能會轉為某種從外頭輸入的國族主義（nationalism）（什麼是「德國人」，什麼是「英國人」）。這實在和美國那種相當輕快易變、騷亂狂暴之處沒什麼關聯，最終對我而言，美國最吸引人的是它始終處於流動狀態，始終沒有定形的社會。所以，對我來說，像大學或樂團──人將生命奉獻給藝術和科學的場所──應該是讓人去探索的地方，而不只是要肯定、鞏固什麼的地方，在我看來，這實在和這個社會、國家的歷史搭不在一起。

【巴】在你的領域真是如此，薩依德。但是，你又怎麼解釋市場全球化（market globalization）讓每件事都變成一個樣子。你能吃到……

【薩】麥當勞。你在香榭大道、在開羅都吃得到麥香堡。

【巴】你不必到日本也吃得到壽司。然而，政治衝突和國家衝突在另一方面也比從前更深、更瑣碎。怎麼會這樣？

【薩】這有兩個原因。一是對全球同質化（global homogenization）的**反抗**，你自己反抗籠罩全球那種無所不包感覺的方法之一──對大多數人來說，美國是其代表──就是要回到過往可安身立命的符號裡。譬如在伊斯蘭世界中，越來越多人穿傳統服裝，不見得是表示順從，而是一種確認身分的方式，用以反抗全球化浪潮。

第二個理由是各個帝國的餘緒。以大英帝國來說，每當英國人不得不離開一個地方時，就把它割裂。在印度是如此，在巴基斯坦是如此，在塞普路斯（Cyprus）是如此，在愛爾蘭也是如此。把「**分割**」（partition）這個概念當成解決多元國族問題的快速捷徑。這就好像有人告訴

你，「這樣吧，學一首曲子就是把它分成好幾個單元，越分越小，然後突然之間，你就有辦法把一切都湊起來。」這是行不通的。你把東西拆散後，要把它再拼起來不是那麼容易。

【古】我想把話題轉到一個音樂人物——威廉・佛特萬格勒（Wilhelm Furtwängler）* 身上，這人對兩位的養成影響甚巨。就我們剛才所談論的主題來說，這或許是個突然的轉折，但卻關係到我們所討論的文化影響。巴倫波因在布宜諾斯艾利斯長大，看過許多最偉大的歐洲音樂家的展演。在1940、1950年代，以及在1960年代有一兩年的時間，在開羅或許也是如此。歐洲殖民文化在埃及蓬勃發

* 譯註：佛特萬格勒生於柏林的書香門第，父親是考古學者，母親是畫家。在指揮的領域，佛特萬格勒帶領過幾個重要樂團，包括萊比錫布商大廈管絃樂團、維也納愛樂、柏林愛樂，以及柏林國立歌劇院，也就是巴倫波因擔任音樂總監的樂團。佛特萬格勒以詮釋貝多芬、布魯克納、華格納的作品著稱於世。另外，雖然有跡象顯示佛特萬格勒不認同納粹，但是納粹禮遇佛氏，利用佛氏（將他指揮的音樂會錄音向戰士播放，鼓舞士氣），使得佛特萬格勒的形象一直與納粹有所牽連。這也是巴倫波因在本書中提及他父親當年婉拒佛特萬格勒邀約的背景緣由。Claude Lelouch在1981年拍攝的《戰火浮生錄》（Les Uns et les autres），片中有一位曾在希特勒面前演奏的鋼琴家，戰後率樂團到紐約，遭到猶太人抵制，可能就是在影射佛特萬格勒。

展還可往前回溯到開羅歌劇院的成立，以及威爾第（giuseppe Verdi）《阿依達》（Aïda）的首演。在1940年代，很有可能聽到吉利（Beniamino Gigli）、貝齊（Gino Bechi）、卡妮麗雅（Maria Caniglia）在開羅登台獻藝。樂季結束後，義大利和法國歌劇院定期會到埃及演出——

【薩】也走了樣！

【古】是啊，走了樣。佛特萬格勒和柏林愛樂在1915年到了開羅。家父、家母去聽了那些音樂會，十幾歲的薩依德也去聽了。開羅之音（Radio Cairo）轉播了幾次佛特萬格勒的演出——柴可夫斯基（Illyich Tchaikovsky）第六號交響曲和布魯克納（Anton Bruckner）第七號交響曲——錄音留存至今。還有一張珍貴的照片，是佛特萬格勒坐在駱駝上，頭戴土耳其帽，在金字塔前面拍的。這張照片勝過千言萬語。

還有一張照片也收在巴倫波因的著作《音樂人生》（A Life in Music）裡，巴倫波因背對著鏡頭，穿著白色短褲，父母站在兩旁，和佛特萬格勒交談。這是1954年攝於薩爾茲堡，當時巴倫波因大概十一、二歲。佛特萬格勒對巴倫波因的才華驚為天人，寫了一封現今很有名的信，邀他和

柏林愛樂同台演出。巴倫波因的家裡拒絕了，原因或許他會解釋。可惜的是，過了幾個月後，佛特萬格勒就去世了。

我想請兩位先談談你們和佛特萬格勒的關係。

【薩】你提到了1940和1950年代在開羅的文化生活——這個嘛，我也是聽開羅在1930年代故事長大的，當時有很多音樂會，很多了不起的音樂家來來去去。我在開羅的時候有個老師伊格納斯・提格曼（Ignace Tiegerman）告訴我一個故事，鋼琴家魯賓斯坦（Arthur Rubinstein）開了一場音樂會，他覺得很棒，想再開一場，好在開羅停留久一點。但是場次都排滿了，他們排不進去，也找不到地方給他彈。當時的演奏會就是這麼頻繁。我記得當佛特萬格勒來的時候，我還沒見識過什麼是一流的外國樂團。當地有幾個演奏團體，我有時候會去聽，但是他們跟佛特萬格勒是沒得比的。

【巴】你聽過巴勒斯坦愛樂（Palestine Philharmonic）的演奏嗎？

【薩】沒聽過。不過我父母聽過，而且常常提起聆聽托斯卡尼尼（Arturo Toscanini）在開羅擔任他們指揮的經驗。托斯卡尼尼在1940年代來的時候，父母覺得我年紀還

太小，不好去聽音樂會。

　　佛特萬格勒來開羅之前，克萊曼‧克勞斯（Clemens Krauss）曾率維也納愛樂（Vienna Philharmonic）來過，也是在同一個劇院演出。對我而言，這是一次美妙的經驗，我去過開羅的歌劇院，領教過那些過重、外型臃腫的歌手──這些人在走紅的時候可是了不起的歌手──搬演義大利歌劇，當時克勞斯的登台讓人極為興奮。

　　但佛特萬格勒和柏林愛樂一來，就讓那次經驗全然無光了。舞台上呈現的那種專注，我這輩子還沒見過。佛特萬格勒演奏的曲目非常傳統，重演了我家唱片上的標準曲目。聽到那些錄音化為真實的聲音，對我真是一件大事。這個相當瘦長、外表不怎麼討喜的人站在指揮台上和克勞斯差別極大，克勞斯根本像個生意人，只是剛好站在台上指揮罷了。佛特萬格勒發狂似的揮舞雙臂，加上身形高大、輪廓分明，讓我驚異萬分。我尤其記得他對時間的感性。這是一種新的時間概念，因為對我而言，時間總與責任、雜事，還有我應該做的事有關。而如今，時間突然化為樂音的各種可能性、美麗的彈性，我從來沒用這種方式和這麼多人一同經歷過。

　　當然，後來我又透過文字和錄音探索了佛特萬格勒，只是以當時的埃及文化，實在沒有地方能找到關於他的事。好像他是個**能量的散射**。佛特萬格勒存在於歐洲的脈絡之中。這是一個來自另一個文化、移到開羅——一個正在轉變的文化——的大人物，在個人的心中，或許也在整個聽眾身上留下極大的印象，但是在此之外則無共鳴反響。我記得心裡覺得悵然若失，因為他的演出變成僅此一次。或許它僅讓我初嚐何謂真正演奏的滋味。當你演奏的時候，因為音樂轉瞬即逝，於是彌足珍貴。它出現，而後結束，之後就只堪在心中玩味了。

　　【巴】你從另一面來看待演出，我了解你的意思：在一個沒有後續的環境中演奏。我記得有一次在印度的加爾各答與加爾各答交響樂團（Calcutta Symphony Orchestra）演出。第一，天氣熱得不得了。排練從早上七點開始，而我不是一個早起的人。有人明白告知我，何時該起床準備排練，我當時想，「這大概是因為天氣太熱的緣故。」其實不是天氣熱，而是大部分的團員是業餘的，他們在店裡或別的地方工作，十點就得去上班。在像這樣的情形下，大家會記得上台演出的感覺。

　　至於說我不去柏林和佛特萬格勒同台演出——他所提出的東西伴隨著很多困難。當時我大部分的音樂教育都來自父親，我覺得這對我好處極大，我從他身上學到的東西，到現在都還沒什麼改變。我沒有適應不同老師的問題。我沒有適應不同教學法的問題。但是我從佛特萬格勒身上聽到做音樂的方法，卻是沒人教過我的。

　　1952年夏天，當時我九歲。馬可維契（Igor Markevitch）*邀我到薩爾茲堡，他在那裡教指揮課。我第一次在歐洲登台就是那次。指揮班結束時，我以獨奏者的身分和樂團合奏。我記得很清楚，我佩服馬可維契的方式和佩服佛特萬格勒的方式不一樣。他感興趣的是所謂的「澄澈」（clarity）、不同於一般的曲目，這是做音樂的另一種方式。

　　指揮家費雪（Edwin Fischer）曾對我說，「你一定要去彈給佛特萬格勒聽聽。」於是，我就給召到舊的節慶劇院（Festspielhaus），彈給佛特萬格勒聽。

　　【薩】你彈了些什麼？

　　【巴】我記得自己彈了巴哈的義大利協奏曲（Italian

* 譯註：馬可維契（1912-1983）是烏克蘭的指揮家、作曲家，受教於柯爾托（Alfred Cortot，這是另一位與納粹有牽連的音樂家）。

Concerto）。我記得彈了貝多芬一首奏鳴曲的第二樂章。我記得彈了普羅高菲夫（Sergei Prokofiev）的第二號奏鳴曲，還有幾首蕭邦的練習曲。那時我十一歲。

【薩】沒人十全十美。

【巴】反過來說，人是越來越不完美。我今年五十七歲了，我想像如果有個十一歲的孩子到我面前，彈了這些曲子的話，我會很驚訝。要是假作矜持說「不會，不會」，就太不合常情了。我感覺佛特萬格勒很受吸引。然後他要我即興彈一段，我照做了，之後他測試了我的聽力。我的意思是，也許聽起來很刺人，一個耳朵很背的人要我這麼做，是很不尋常的。他沒辦法好好面對這種痛苦。助聽器在當年顯然不如現在這麼發達，他把自己的助聽器扔掉，因為聲音聽起來的調子都成了一個樣。

反正佛特萬格勒彈了一些和絃來測我的聽力。我得背對著鋼琴，告訴他是哪些音。他對我很讚賞，要我和柏林愛樂同台演出。十一歲的我，幾乎半句德文也不會，而他的英文也很差。家父告訴佛特萬格勒，說這是莫大的榮幸，但我們是個住在以色列的猶太家庭——當時離大戰和猶太人大屠殺結束只有九年——他認為時機不對，希望佛

特萬格勒能諒解。

　　佛特萬格勒不僅能諒解，還主動寫了那封著名的信，為我的音樂生涯打開了無數的門。佛特萬格勒安排我去彈給當時在薩爾茲堡指揮的喬治‧塞爾（George Szell），還有另一個指揮家卡爾‧貝姆（Karl Böhm）聽。我獲允去聽《唐喬萬尼》（*Don Giovanni*）的排練，這次製作是由佛特萬格勒擔任指揮，那部著名的影片就是以此為基礎。

　　我是透過佛特萬格勒的寫作和錄音，當然還有認識佛特萬格勒的人、跟他共事過的維也納愛樂和柏林愛樂的老樂師，才真正了解他的一切。我慢慢了解到，佛特萬格勒曾在美國因為政治的因素，還有其他根本子虛烏有的事情，受到不公平的批評。

　　你或許知道，他在1948年之後是芝加哥交響樂團（Chicago Symphony Orchestra）的音樂總監，但是有一票猶太音樂家──其實就是美國樂界的名人──連署了一封信，表示如果佛特萬格勒在此任職一天，他們就一天不會和芝加哥交響樂團合作。我想他們都簽了，只有曼紐因（Yehudi Menuhin）除外。顯然佛特萬格勒就沒去了。

　　佛特萬格勒的音樂也受批評。當然，每個大藝術家都

有他一套做音樂的方式。不過，佛特萬格勒有他自己一套
音樂**哲學**，認為弔詭與極端乃是達致平衡所不可或缺的
——走極端，才能在音樂裡做到希臘文所說的「淨化」
（catharsis）。走極端，才能從渾沌到秩序。一定要走極端，
才能在音樂中建立整體。這些想法不僅在當時不合時宜，
在今天也同樣不合時宜——在這方面，並沒有什麼改變
——也是因為在他的方法背後的想法對許多人來說，智識
的色彩太重，太過複雜，以至於難以了解。

　　我們應該這麼說，像佛特萬格勒那種做音樂的外在表
現（outward manifestations），比秩序感較強的音樂家的外在
表現更讓人頭痛。換言之，在佛特萬格勒指揮的貝多芬和
布拉姆斯中，速度上有某種伸縮、時快時慢。若是演出華
格納的作品，還堪忍受，但是換成貝多芬和布拉姆斯呢？
如果你不明白這種伸縮的道理何在，不明白做得這麼極端
的原因，只注意到外在的表現——極端的力度、極端的速
度、速度的伸縮。有些人聽起來會覺得不知如何是好。

　　佛特萬格勒為人所詬病的方式，一如華格納的指揮、
李斯特的演奏為人所詬病一樣。這種批評在音樂史上屢見
不鮮。佛特萬格勒之後還有羅馬尼亞的塞爾吉烏‧傑利畢

達克（Sergiu Celibidache），這又是一位個人風格極強的指揮家。智利的克勞迪奧・阿勞（Claudio Arrau）也受到程度相當的批評，而我必須語帶謙虛地說，我也屬於那一小撮為了這種事而受批評的菁英，個人深感自豪。

佛特萬格勒是以哲學的方式來了解音樂。他了解音樂無關陳述（statements），無關存有（being），它關乎生成（becoming）。音樂不是語句的陳述，而是你怎麼到了那裡，怎麼離開，怎麼轉換到下一個語句。

【薩】你不覺得你所說關於佛特萬格勒的這一切，除了灌注在音樂裡的東西之外，還要靠更深的體察和接收嗎？聽佛特萬格勒的指揮似乎沒辦法預作安排。他的音樂給我的印象是，一切都發生在演出中，而這些你所謂的極端，其實是一個不斷進行的過程的一部分，它帶領著你從起始的靜默穿越整個作品，到達作品最後的靜默。你沒辦法將之從音樂抽離出來說「這就是公式。這很清楚，可用同樣的方式加以重複。」

你以前不同意我對顧爾德（Glenn Gould）的看法。從某個角度來說，顧爾德會怎麼做是可以料到的。你知道我很欣賞他，但是，顧爾德的手法是可以重製的，不是別人

來重製，而是他自己重製自己。但佛特萬格勒的演出是一種可塑性非常高的過程，或者你所說的**過渡**（transition），就在彼時彼地，就在眼前發生，總是能讓我印象極為深刻，甚至連五十年前的往事，我都能依稀記得。他的音樂沒有前提，沒有固定的招式。這些都含括在演出之中，我想這對某些聽眾來說，實在是極難接受。

【巴】你曉得的，佛特萬格勒不只是隨興所至、有彈性而已。

【薩】不，這和隨興所至無關。我沒這個意思。

【巴】佛特萬格勒的排練有時非常徹底而細密，但他的方式跟別人不同。傑利畢達克說得很明白。他說佛特萬格勒兩百次排練裡說的「不」，就是希望在音樂會當天晚上能說「是」。換句話說，你透過排練來確定某些事情不會發生。音樂在這裡不會聽起來空洞，那邊聽起來不會覺得拖，這個地方不要加重音，而大部分的排練都是要在早上把音樂合好，然後晚上可以再重複一遍。但是，音樂最不尋常的地方就是它的無法重複性（unrepeatability），如果可以用這個字的話。

【薩】我之前提過這種特質：這是很罕見的。

【巴】聲音是轉瞬即生，轉瞬即逝。聲音之所以那麼有表現力，就在於它並不是呼之即來，不是你可以拉開簾幕，像觀賞畫作一樣再看一次，或是把書再讀一次。佛特萬格勒了解這種特質，也強調這種特質。他的寫作有些和他的「時代精神」（Zeitgeist）連接得非常緊密，而他有些對無調性音樂（atonal music）的看法非常天真。但是對我的心靈來說，他對音樂的領悟是非常獨特的。

【古】在藝術中，阿波羅精神和酒神精神之間的永恆爭鬥已經進行了好幾世紀，這是其中的一部分嗎？可量化、有秩序與超乎理性之間的爭鬥？

【薩】把此一爭鬥視為非此即彼──你要麼是酒神性格，不然就是阿波羅性格，是個很常見的誤解，而尼采認為兩者相輔相成、互為補足。這是很難的：兩者在特殊而珍貴的時刻合而為一，像悲劇就是一例，但弔詭的是，兩者的磨合卻是很痛苦的，而且不是以一種自發或奇妙的方式發生的。你可以這麼說，這裡頭其實是有某種專門技術的。在藝術裡，一個已經完成的表演，不管它是一幅畫或一首詩，都牽涉到許許多多過程、片刻、選擇，然後作品才呈現在你我面前。在文學裡，作品是人人所共享的。每

個人都使用語言。你在一首詩、一齣戲，或是一部小說所讀到的字，雖然以不同的方式安排、經過藝術化的處理，但是這些文字仍是我們天天都會使用的。音樂之所以迷人，有一部分是因為它把靜默也涵括在內，即便音樂是由聲音所組成的。音樂解釋自身的方式不同於以字解字。

　　這便是為何音樂在現代是和其他藝術分開的原因，至少在西方是如此。音樂需要特別的教育，而大多數人並沒有接受過。其結果便是音樂和其他藝術距離更遠了。它自有其特殊位置。一般人對繪畫、攝影、戲劇和舞蹈等等比較熟悉，但對音樂卻無法侃侃而談。但是，正如尼采在《悲劇的誕生》（*Die Geburt der Tragodie*）裡說的，音樂有可能是最容易親近的藝術形式，因為它融合了阿波羅與酒神特質於一身，比其他的藝術更能讓人留下深刻的印象。弔詭的地方在於，音樂雖容易親近，卻沒辦法了解。

　　【巴】音樂還有一個具有挑戰性的觀念，就是它提供兩個截然相反的作用。如果你想忘記一切，拋開問題和煩惱——忘得一乾二淨——音樂是個絕佳的方式，因為音樂講的是情感的宣洩。音樂能讓人發狂，像華格納希望他的《崔斯坦和伊索德》就具有這種效果；或如史特拉汶斯基

（Igor Stravinsky）的《春之祭》（*The Rite of Spring*），讓人體
會野蠻殘忍。

　　但另一方面，學音樂又是體會人性最好的方式。在今
天的各級學校裡，音樂教育其實已經蕩然無存了，我心裡
之所以覺得難過，原因就是在此。教育意味著讓孩子為未
來的成年做準備，教導他們該如何應對進退，還有教他們
想成為什麼樣的人。其他的一切都只是資訊而已，可以用
簡單的方式加以學習。音樂要學得好，你得要在理智、心
靈和脾性之間達到平衡。缺一固然不可，若是其一太過也
是不可。有什麼比音樂更能告訴孩子如何做人？

　　如果仔細看看偉大的音樂作品，即使是次等佳品，也
能學到很多東西。貝多芬的第四號交響曲不只是逃離這個
世界的一種方式。樂曲開始的時候有一種極為混亂的感
覺，先是一個長音，在降B音上，一支長笛、低音管、法
國號，還加上弦樂、**撥奏**……，然後什麼也沒發生。這裡
有一種空蕩蕩的感覺，只有一個音出來，然後弦樂奏出另
一個音，降F，在這時候，聽者不知自己身在何處*。

　　我會認為這種不知自己身在何處是很獨特的。你聽到
第一個音的時候，心裡會想，「嗯，這有可能是降B大

調。」結果它真的是降B大調，但是第二個音出來之後，反而不知道自己在哪裡了，因為這個音是降F。光是從這個片刻，就能對人性有許多了悟。你了解到，事情的真相不見得是第一眼就能看穿的。它的主調性或許是降B大調，但是降F這個音一出現，就有了別的可能。這裡有一種靜止、不可移動、幽閉恐懼的感覺。為什麼會這樣？原因就在於那些延續的長音，而之後出現的音，其長度與音和音之間的靜默一樣長。當音樂碰觸到低點，貝多芬從這裡把音樂重新建構起來，最後確立了主調性。

你可以把這稱為從渾沌走向秩序，或是從淒涼走向歡愉的道路。我不會在這些充滿詩意的字眼上多著墨，因為這音樂對不同的人意義各有不同。但有一件事是清楚的。我們從和聲的角度來講，如果你有種歸屬感，一種家的感覺——而如果你有辦法以作曲家的身分把它建立起來，以音樂家的身分將之建立起來——那麼雖然你總是會有這種

* 譯註：本書中多次提及貝多芬第四號交響曲第一樂章的這個例子。一般而言，對聽者來講，聆聽一首樂曲的開頭，最重要的心理需求就是抓到這首樂曲的調性，來作為聆聽的依據。貝多芬這首交響曲開頭不斷出現降B音，似乎暗示這首樂曲是用降B調寫成，然而，當一個在調性上相距甚遠的降F出現時，就打破了這種依據，使得聽者頓失所恃，「不知身在何處」。

身處杳無人煙之地的感覺、不知自己身在何處，但總能找
到回家的路。一方面來說，音樂提供了逃離生活的可能
性，另一方面，它比許多其他的途徑更能讓你了解生活。
音樂開口說：「對不起，這就是人生。」

　　【古】我們已經大致涵蓋到兩位共通的想法以及型塑
自身的影響。兩位的看法從哪裡開始有所差異？

　　【薩】有塊領域是巴倫波因和我看法不同的，就是對
於我們所來自的那塊地區的歷史。這意思是說，巴倫波因
從一個不同的角度來看待歷史，這和一個巴勒斯坦人的看
法是顯然不同的。而事實上，是有某種價值在讓不同的歷
史觀保持其不同，沒讓它們被另一方摧毀殆盡，我認為這
種緊張是好的，而不是不好的。

　　我對現在在電視上、在談判桌上所進行的和平進程有
諸多批評，其中一個便是，這在某方面是違反歷史的。這
個過程在承認巴勒斯坦人的說法和經歷上做得不夠，忘掉
了歷史是複雜多端，充滿細節的，而要了解這點，才能與
那段歷史共存。我是個人文主義者，相信人的歷史是個複
雜的東西，牽涉到正義、傷害與壓迫諸般觀念；假裝那段
歷史不重要，假裝我們必須從現實開始，對我而言，這種

講實用的政治觀念我是不能苟同的。

　　既然我們知道，事事都有異見，所以也不需要大家都同意我的看法。這才是要緊的。我們必須尊重彼此的看法，寬容彼此的過往。尤其是因為——就如巴倫波因所說的——我們所談的其實是一塊很小的地區。把人與人隔開的辦法是完全行不通的——它以前也沒奏效過。你開始把人局限在狹小空間時，也就讓他們感到不安全，製造了更多的恐慌。在我看來，也就等於製造了更多的扭曲。

　　這到哪裡都是一樣的。你知道黎巴嫩內戰的來龍去脈，起先是因為大片領土所產生的衝突，最後卻是在街頭巷尾作戰。出路在哪裡？沒有出路。所以說，體認到彼此的歷史相互交纏，但也彼此相異，這個體認是很重要的——不需要非得水乳交融不可。

　　【古】我想這也是兩位的友誼中一個很根本的要素，因為你們的過往勢必彼此交纏，但各自角度又都很不相同。以我所觀察到的，聽兩位對談的樂趣之一就是要同時和呼應與弔詭來搏鬥。

　　　　　　　　　　　　　　　　2000年3月8日於紐約

第二章

　　【薩】文學裡實在找不到與演出者相當的環節。作者可以在大眾面前朗讀，但是按道理說，我們所作的是在製造靜默——默讀。而對一個像你這樣的音樂演奏家來說，演出這個概念就是你所做的事情最終的結果。

　　【巴】是，但是與寫書的作家相對應的並不是一個演奏音樂的人，而是創作音樂者。換句話說，我不認為你可以拿作家和鋼琴家相比，你只能拿作家和作曲家來比；雖然，對作曲家來說，在很多方面的終極目標是要讓他的作品得以演出。但是，我想為一首音樂作品的演出作準備和演出本身之間的分別是很清楚的。在演出的時候，除非是發生了某些無法預見、突然的干擾，否則不會中斷。作品一旦開始，就會一直持續到結束。所以說，它必須有某種不可避免的成份，在音量、音響、速度方面也一定會有某種首尾一致的結構，而這和排練時你可以停下來把音樂弄得更好完全不同。演出只有一種可能性而已——換言之，聲音的本質是即生即滅的，一旦終止，就結束了。在準備的過程中，我們必須把這些要素都考慮進來——它必須走到一個終點。換句話說，它有點像人類或植物的一生：起於無形，終於無形……。

【薩】起於靜默，直至靜默……。

【巴】起於靜默，直至靜默，你唯有走到終點才能停下來。在我們這個科技先進的時代，我們很容易忘掉這種「一次性」，因為所有的東西都可以透過科技加以儲存和重複，但這個過程是不能的。你可以把現場演奏錄下來，加以保存，但是對當時在場的人來說，它是一去永不復返的。

【薩】沒錯，我覺得這對我是個滿大的問題，因為在文學和繪畫裡，時間並不總是往前推進：你可以隨意翻翻，倒回去，閱讀，重讀。換句話說，這個情形不像演出那麼有力量，如你所說，它非得向前推進，從頭到尾。演出是沒辦法重複的。就算有錄音帶，那也不是同一回事；它已經是另一回事了。你不覺得嗎？

【巴】當然是，就算第二天再演一次，也是個不同的演出了。

【薩】所以問題是：這裡是不是有耗損的成份，以至於音樂之中本來就有被靜默所切割的成份，而在我們文學之中卻得以保留？在某些作家的例子裡，所有的閱讀和重讀，理論上都含括在文本裡頭──有些人會在編輯的過程

中一再回頭修改。即使是書評家，他也有機會不斷重讀那些以印刷形式保存下來的內容。對音樂家來說，當演出結束，復歸於靜默，這種失落感讓我想到譬如說貝多芬若干中期的作品，像是第五號交響曲或是歌劇《費黛里奧》（*Fidelio*）的結尾，幾乎是一種情緒失控的狀態，在結尾處要肯定什麼東西。這就像是以Ｃ大調寫的悸動，試著要破壞、拖延，逃避結尾的到來。

【巴】好似要反抗靜默……。

【薩】當成一種反抗靜默以及延長聲音的方式。你看出這一點嗎？

【巴】我看得很清楚。但是在許多方面，我把音樂看成對物理法則的一種違抗——其中之一是與靜默的關係。一首貝多芬交響曲和莎士比亞的十四行詩，其間最主要的分別在於：書中所見的文字記載了莎士比亞的思想——其方式——如總譜（score）正是記載了貝多芬所想像的事物——差別在於思想既存在於莎士比亞的心中，也存在於讀者的心中。但是在貝多芬的交響曲裡，還有一項額外的要素來實現這些聲音：換句話說，第五號交響曲的聲音並不存在於總譜。

　　這便是聲音的現象學（phenomenology）──事實是，
聲音是即生即滅的，聲音和靜默有著非常堅實的關係。我
常把這個比喻為萬有引力定律；凡是物體都會落回地面，
而聲音也都趨於靜默，反之亦然。如果你接受了這一點，
你便有了一整個在物理上無可避免的面向，而你身為音樂
家，是想要去違抗的。這是為什麼勇氣在做音樂中是個不
可或缺的部分。貝多芬之所以勇敢，不僅是因為耳朵聽不
見，也是因為他必須克服常人所不及的困難。光是做音樂
這件事就很勇敢了，因為你想違抗一些自然的物理法則。
第一個就是靜默的問題。如果你想維持聲音，如果想從持
續的聲音創造張力，那麼第一個產生關係的片刻就在第一
聲和之前的靜默之間，第二個片刻則在第一聲與第二聲之
間，依此類推，直到無限。為了做到這一點，你就違抗了
自然法則；你不讓聲音依其自然傾向而消逝。因此在演出
中，音樂家除了要知道音樂，並了解它之外，首要之務就
是你在把聲音帶到演出場地時，了解聲音是如何產生作用
的。換句話說，它的反響如何？聲音的殘響（prolongation）
有多長？對我來說，透過聲音來做音樂的藝術，就是幻覺
的藝術。你在鋼琴上創造了幻覺，讓人以為某個音越來越

大聲，而實際上鋼琴是完全做不到這件事的。你透過斷
句、透過踏瓣的運用，透過很多方式創造了幻覺。你創造
了聲音越來越大的幻覺，而這其實是不存在的，你也可以
製造減緩漸弱過程的幻覺。若是管弦樂團的話，我想情形
是不同的，因為有些樂器能維繫聲音於不滅。但是，幻覺
的以及違抗物理法則的藝術，是第一個讓我如受雷擊的演
出要素。這是為什麼我們要事先準備、排練的原因──而
不是去找到一個演出的公式去套，可惜依我看來，情況常
是如此。

　　【薩】你的意思是說某種竅門嗎？

　　【巴】倒不見得是竅門；而是找到某種處理關於平
衡、速度、句法的一套公式，然後以此為滿足，把不合意
的部份改掉，然後在晚上的演出再做一次。我覺得這完全
是種誤解。

　　【薩】演出者跟所有詮釋者一樣，在處理文本的時
候，不是都已經有其特定的風格了嗎？所以說，例如我讀
一齣莎士比亞的劇本，然後再讀一本狄更斯（Dickens）的
小說，這兩個是全然不同的作品。一個寫於十六世紀或十
七世紀初，另一個寫於十九世紀中葉之後。但是，讀的人

還是同一個我。作為一個讀者，我意識到自己閱讀時關切的重點和別的讀者未必一樣。所以我注意到自己的閱讀風格有某種持續性，延伸到我所閱讀的和我試著詮釋的作品。對我而言，其中之一就是不想讓別人預測你會怎麼做，還說出：「這個嘛，這又是自己想像出一套《暴風雨》（*Tempest*）的解讀，而薩依德一如往例，自己又想像出了一套解讀狄更斯小說《遠大前程》（*Great Expectation*）的方式。」在另一方面，我想我們不管讀的是什麼，所要的是有自己一套風格。換言之，不管是閱讀莎士比亞、狄更斯，還是波普（Alexander Pope），大家希望保存的詮釋是既有深度，又有個性的。這麼說來，平衡──我想你所說的公式──指得是介乎特色獨具的風格與全在預料之間。換句話說，我們都不想一而再、再而三地重複同樣的事情，但是我們想確定別人了解到這個演奏或詮釋是我們自己特有的，而不是其他人的。

　　【巴】我在這方面沒想那麼多。我利用排練來確定不對的東西，不管是斷句或輕重音的處理，不要在演出時發生，我比較是從這裡來思考排練和演出的不同。換句話說，你不能把什麼東西都放到酒精裡頭保存，期待自己在

晚上打開瓶子時，一切都沒有改變。而且我認為對聲音現象的檢視與觀測在排演時極為重要，尤其是排練管弦樂團的時候。獨奏作品也是如此，但是在管弦樂曲的演奏比較容易明白我的意思。畢竟在某些方面，作曲家的記譜比大眾所想的來得粗略——你曉得，忠於記號的問題其實並不存在。

【薩】為什麼？

【巴】因為樂譜不是真理。樂譜不等於作品。你要把它變為聲音時，它才是作品。

【薩】那麼，你不認為有可稱之為作品的絕對對象（absolute object）存在？

【巴】沒有，我不認為。

【薩】有一派批評理論說沒有固定不變的文本對象，在演出、閱讀或詮釋時，每個對象都被重新創造出來。那麼，樂譜或文本——我們姑且稱之為文本好了，因為它就是如此——這個麻煩的東西是什麼？我的意思是，既然我們談的是一個印出來的物件，就稱之為文本吧。應該把最低限度設在哪裡，我們才能說是把演出製造出來？有一派極端固守字面的人，或可稱之為基進主義者，他們會說，

「好吧，他這麼說了，所以，我們就得這麼做。」

　　【巴】這是樂譜的可聽度（audibility）。換句話說，當貝多芬寫了「漸強」時，並不是在長笛的某個地方寫了「漸強」，然後在兩小節之後寫給單簧管，然後再寫給弦樂，在「強」之前一小節，寫了「漸強」給小喇叭和定音鼓。

　　【薩】是的，它是整個一起考量的。

　　【巴】一點也沒錯。所以，如果你讓所有的樂器同時做「漸強」，過了一小節你已經什麼都聽不到了。顯然定音鼓和小喇叭會蓋過其他的樂器，第二長笛一點出頭的機會也沒有。所以，你從一個很簡單的平衡、聽不聽得到的問題開始入手，而不用去碰詮釋的問題。我不認為這裡頭有「詮釋」的成分。可聽度，澄澈度，你要如何創造出來？在你讓別人聽到聲音的那一刻，你要小喇叭和定音鼓等一下才開始漸強，在到達高潮之前才把力量放下去時，這樣忠於文本嗎？從某方面說，這是不忠於文本的，因為其實你正在改變它。這是個很小的例子。我舉它為例只是要說明樂譜在本質上是含糊約略的。音就是音。這很清楚。但這是最後的結果，即使樂譜上標了力度記號——「強」——沒錯，這意思是要大聲，但是相對於什麼？而

這就是我所說的對聲音現象學的觀照：聲音如何累積；你如何創造幻覺，讓人以為聲音比你想要的還要長？你如何創造出聲音從無而有的幻覺？這在客觀上是不可能的，但做音樂的本質卻正是在於此。當你在一片靜默中，聽到弦樂以顫音（tremolo）拉出布魯克納的交響曲，這就是在製造幻覺。因為你要是純粹做物理的測量，你知道聲音一定有開始的時間點。在布魯克納第四號或第七號交響曲開頭的顫音，你卻創造了音樂不知從何時開始、慢慢從寂靜之中爬出來的幻覺，彷彿是某種獸類從海中而出，你在還沒看到之前就感覺到牠。這或許聽起來很詩意、很玄妙，但這是一種違抗。為了違抗物理法則，你就必須了解物理法則，了解它是以什麼方式被聽到，以及為何如此。你從這裡就會碰到句法的問題，甚至必須和處理時間、空間的問題有關。在調性音樂中，若是某個和弦在製造張力上扮演很重要的功能，那麼需要多少時間來製造張力？要消解其所製造的張力，又需要多長的時間？換句話說，這是需要花時間的。對我來說，這也就是需要排練的地方。樂團已經都知道這些音，都知道如何拉奏，都知道要怎麼樣的音色等等。基本上，當你站在一個像芝加哥交響樂團、柏林

愛樂或維也納愛樂這些一流樂團前面，他們對這曲目已經是倒背如流——情形真是如此：創造一套完全無可爭辯的聲音的關係，這基本上讓你能據之以做音樂。做音樂和弄出一些不相干的聲音，其間的差別就在此。這是個有機的要素。然後，你有演出的時刻。一旦你遵守了這些東西，你知道某個**漸強**不必然會超過某個程度，因為過了兩小節之後還會有一個漸強，翻了兩頁之後還有一個，你也知道拍子有其作用，而且還會稍加改變——這不僅是被接受的，而且也有必要如此，好讓音樂流過去——當你做了這些的時候，你身處演出時刻。這並不只是公開演出而讓人興奮，也不只是演出前後的掌聲讓人興奮，當然更不是盛裝上台的緣故。這是因為沒有任何干擾，從頭到尾把一首作品走過一遍，讓人如此興奮。對我來說，在某方面，這是生命裡沒有別的東西能比得上的。

　　【薩】你描述的這番經驗很讓人信服。這真是一種立即的經驗，且非常強烈。演出有一個常困擾我的地方，那就是，演出完全是現代音樂廳的功能，而這在音樂史上是相當晚近的發展。如果你回到巴哈那個時代，情形就很不同了。從我們手邊所有的證據來看，他的技巧絕頂高超，

他是最偉大的對位（counterpoint）*大師，他彈管風琴，而他寫的作品技巧非常艱難——這都是受某種宗教力量所驅策，意在榮耀上帝。在貝多芬和海頓的例子裡，他們的演出是針對貴族階級的贊助人，而到了布拉姆斯的時代，他在音樂廳裡的演出跟聽眾或教堂這類機構的關連更小，而與音樂的內在關連甚深。你可以看到音樂與演出場合逐漸獨立自足——脫離了贊助人，甚至擺脫了聽眾。我曾說演出是一種極端的狀況——這意思是說它脫離了對生活的其他追求，不管我們稱之為宗教、哲學還是其他的名稱。演出者是不是能夠只把心思放在這個他們所創造的世界中，我對此很感興趣。

　　【巴】你說的我都同意，或許除了一件小事之外。我認為在莫札特的作品中，已有獨立自足的情形；貝多芬當然也是如此，但他滿腦子同時想的還有貴族。

* 譯註：「對位」源自拉丁文 contrapunctum，意為「點對點」。歐洲音樂自複音音樂在中世紀發展以來，特別著力於同時出現的兩條（以上）旋律線之間的呼應、模仿、變造，而出現了繁複的對位手法。文藝復興時期的「主題模仿曲」（ricercare）正是作曲家施展對位手法的競技場，這個曲種逐漸被「賦格」所延續與取代。賦格一詞在拉丁文中是「逃跑」之意，說明了聲部之間競相追逐的情形。

【薩】哦，是啊，是有。巴哈的作品裡也有。在他晚年的作品中，我們可以看到獨立自足的情形，譬如《賦格的藝術》（*Die Kunst der Fuge*），他為誰寫這部作品？

【巴】沒錯，但我認為這是和當時社會政治發展一個非常重要的呼應。在許多方面，巴哈的音樂在許多方面是為榮耀上帝而寫，運用了很宏偉的手法。賦格（fugue）變成真的是在蓋一棟音樂的建築，為了神的榮光或是為了教會，一磚一瓦，層層相疊。然後，如果你看看海頓和莫札特，你會發現變革已是呼之欲出了。這是透過不同的形式達到的：奏鳴曲的形式，它用的已是對比的要素，不管你稱之為陽性與陰性、外放與內省都行，處理的已經是將彼此衝突的要素並置在一起。

【薩】貝多芬也是如此……。

【巴】豈止如此，但他大體仍然相信生命的積極本質。換言之，《英雄》（*Eroica*）交響曲的送葬進行曲放在第二樂章，而不是第四樂章，這並非偶然。對我而言，我認為其中有個象徵：悲傷也是一時的。

【薩】換句話說，你得經歷了它，才能得到肯認。

【巴】貝多芬的作品正是如此。然後，在貝多芬晚期

和舒伯特晚期之後的發展，你就進入了布拉姆斯，還有白遼士（Hector Berlioz）、李斯特和華格納——所謂的浪漫風格，浸染了濃厚的半音色彩，最後就有了華格納的《崔斯坦與伊索德》，這是調性音樂創作的極端。

【薩】華格納的作品有一件事總是震撼著我，它讓我無可抗拒，但同時也很怪異，就是華格納失去了一個他能憑恃的世界所產生的極端反應。我們姑且稱之為外在世界，有男有女，有風俗習慣、有組織機構等等。換言之，即使是像貝多芬這樣的革命份子，他在對比上著墨如此之深——譬如你提到《英雄》交響曲裡的戲劇對比——其中有個意思，就是他能倚靠這個世界這一切都發生在其中。這讓人有種感覺，這是真的在某處發生著。華格納有件事很不尋常，總是讓我為之震撼：你不能再倚靠這個世界，你必須創造自己的世界；十九世紀末巴爾札克（Balzac）或狄更斯的小說巨構與之相似的發展也讓我有這種感覺。對我而言，華格納最不尋常的片刻就是《萊茵的黃金》（*Das Rheingold*）的開頭，他以持續不斷的降E音，想要讓你以為這是渾沌初開、天地創造的時刻。對我而言，這創造了一種孤絕感；這意思是說，華格納的藝術世界或是聽覺世

界對他本身是非常特別的，因為它們是如此深奧難解。

【巴】話是這樣說沒錯，但我認為所有的進步其實都源自敢於不靠過去的支持。我們可以看看從巴哈到海頓、莫札特、貝多芬的轉折，也可以看看海頓、莫札特、貝多芬到華格納的轉折。可以這麼說，在巴哈的作品中，你可以倚靠上帝，而到了貝多芬的時代，上帝已經靠不住了。你只能靠會死朽的凡人。而華格納說，你連這麼做都不行；所以，我們必須創造新種人類。

【薩】當然，他某個程度還當自己是個凡人。我的意思是說，他的個性裡頭有齊格菲（Siegfried）的成分。你知道，當主角齊格菲在歌劇《齊格菲》裡鑄劍的時候，華格納做的就是這件事。但我想說的是，華格納必須從一些別的地方繼承而來的小片斷開始。但他卻想說服你，這是他自己在草稿上頭想出來的。而且就是這種幻覺——你知道，就是我真的是從盤古開天開始的，而我不需要別的東西——在我看來，它會引導到一個非常麻煩的事情——就是把音樂從社會和文化的世界給孤立出來。換句話說，這裡有某種智識和美感的孤立，這比譬如說某個喜歡巴哈的人需要更多的努力。巴哈是在教會的翼護下創作，是在社

會的翼護下創作，這裡是沒有挑戰的，你從巴哈的作品不會感覺到對權威的挑戰。而華格納在《名歌手》（*Der Meistersinger*）裡頭，卻想在分崩的日耳曼創造一個新的德國。換句話說，這要來得有企圖心得多。

【巴】是啊。但持平而論，把歌劇——尤其是一齣有著華格納的理念和理念發展的歌劇——和絕對音樂或大多數的清唱劇相提並論，我並不認為這很精確。

【薩】是不精確，但我們也無法想像華格納寫一部 B 小調彌撒。你看，我甚至講到這上頭來了。彌撒的創作有某種固定的程序，當然，巴哈把它變得更為個人。但如果你拿巴哈的 B 小調彌撒和譬如說貝多芬的《莊嚴彌撒》（*Missa solemnis*）相比的話，中間已經有了很大的差別。某方面來說，《莊嚴彌撒》是一部很怪的作品——當然，這是貝多芬相當晚期的作品。但是你有種感覺，貝多芬在素材、宗教和美學方面，不像巴哈有那麼飽滿的信心。

【巴】這就是十八世紀和十九世紀的差別。如果把音樂孤立在一個廳堂時，它在張力與表現的力道就能發揮到極致，這是個很大的弔詭。在某方面，把音樂和世界的其他部份孤立開來，這是極為重要的，因為這是在創造一個

聲音世界。不管是蕭邦的小品也好、布魯克納龐大的交響曲也好，如果聽者能夠、也願意從第一個音就全身投入其中，而且注意力沒有絲毫懈怠，直到結束，那麼他其實就經歷了整個世界。一方面，音樂獨立而自存，另一方面，音樂也映照、預示了社會發展。十八世紀教會的地位仍然穩固，歐洲人在許多方面也仍盲目相信。然後，就出現了革命精神，從海頓、莫札特、貝多芬開始，作品中大量運用了半音，形式上也有了許多改變。奏鳴曲式是一種關乎張力、衝突、發展的形式，但仍然抱持一個正面積極的觀點——仍然對社會的健全與人本理念深信不疑。而到了華格納的時候，以及如你所說，在文學上到了巴爾札克和狄更斯的時候，這一切就都已分崩離析了。奏鳴曲式到了布拉姆斯為止，真的是作曲家賴以表達的基礎，但突然之間，卻不是如此了。所以，李斯特和史特勞斯（Richard Strauss）發明了交響詩；華格納創造了他的音樂戲劇。調性（tonality）的層級結構——某些和弦的重要性高於其他和弦——開始崩解，轉瞬間就搖搖欲墜了。換句話說，這已經不再是上帝那套層層相疊的結構了。就連在王國之中，也沒了社會階級的高下之分。現在你面對的是個共和

國，有主音、屬音、下屬音這些音樂的術語，其中有層級高下之別，但最後，你碰到了無調性（atonality），十二個音都是平起平坐。

【薩】你剛說的這意思，阿多諾（Theodor Adorno）曾經說過，而我是真正相信這話的人之一。這意思是說，你真正遠離的是一種為社會而寫的音樂，早期作曲家像巴哈是如此，貝多芬也是如此。貝多芬和他的聽眾之間可說存在著某種契約，而貝多芬的漫無節制和強烈的戲劇張力經常挑戰作曲家和聽眾之間的約定，但正是這一點使他成為如此不凡的作曲家。阿多諾說，當你碰到了像荀白克（Schoenberg）這樣的人，所有的音都是平等的時候，聆聽音樂這件事就變得困難了。而事實上，阿多諾說那樣的音樂其實並不是要給人聆聽的。某些方面來說，它是不能聽的，因為一個人要了解十二音列這全然裂散又有組織的聲響的世界，實在太費力氣了。這種音樂裡既沒有貝多芬奏鳴曲裡的戲劇與對比可言，也沒有像華格納的作品裡的戲劇、發展、肯定，甚至到了最後，也沒有否定。所以，我滿想知道當你演奏荀白克的作品時，心裡會不會感覺比演奏像是李斯特、巴哈的作品來得更為孤立、更為剝離

（removal）？

【巴】我還是覺得讓我感到最為孤立、最為剝離的是晚期的貝多芬——但這是很主觀的看法，我也不會說這是客觀的。如果你去聽貝多芬的《大賦格》（*Grosse Fuge*），或是《莊嚴彌撒》裡頭的一些片段，如果你去聽《狄亞貝里變奏曲》（*Diabelli Variations*）或是最後三首鋼琴奏鳴曲，裡頭是全然從這個世界孤立、剝離，其程度更甚過荀白克。

【薩】幾年前，我聽了你的一場彈奏荀白克作品的獨奏會，表現出一種幾近浪漫的渴求、熱切的追尋；而在你所說的晚期貝多芬，它之所以那麼有力，且如你所說，那麼蕭索，就是因為它是不可調解的。換句話說，你沒有得到解決，而是更為崩落。這不就是你的感覺嗎？

【巴】是的。但我想你說的那場音樂會，我彈的是荀白克的作品十一。這是他相當早的作品，也因此有某些表現主義式的渴求在裡頭。

【薩】原來如此。

【巴】但是我認為建立與消解和聲張力是調性系統的基本要素，已隨著十二音體系而不復存在了。這點是毫無疑問的。另一方面，我發現十二音列的作品有非常強的累

積，是那種你在布魯克納（Anton Bruckner）的作品中會聽到的：龐大的**漸強**。層層相疊，若是一再重複這個過程，而缺乏和聲的進行，只剩下動機的重複，而張力和音量還是在不斷增加。對我而言，荀白克和貝爾格（Alban Berg）作品中的這種累積的表現力非常強。

【薩】但是魏本（Anton von Webern）的作品沒有。魏本像是解剖刀或是X光，簡直讓同時代的人無所遁形，某個方面來說，他是對你剛才所說的一種反動。

【巴】我不相信調性系統純粹只是人捏造出來的，但我也不相信這是自然的法則。我在這兩者之間擺盪。

【薩】你指的是它的起源？

【巴】是的，還有它的存在。而我認為，在荀白克的作品裡，這十二個音追求平等對待，否定了調性的層級結構，但有時候這不能反抗某種聽覺已經發展出的秩序，而希望有某種調性的和諧。這不和諧推到了極致，有時卻製造出某種和諧感，荀白克的作品有時便是如此，而這說不定是作曲者根本不想要的。而第二維也納樂派（Second Viennese School）* 的作品有許多是難以聆賞的，這是因為聽的人不熟悉的緣故。我想如果你聽了一遍又一遍，就能

了解它顯然比一首簡單的海頓交響曲要來得複雜。海頓交響曲的旋律要容易記得多；你會記得某些節奏模式，而要了解、體會荀白克的作品十六，顯然費力得多；不過你一旦掌握了這首作品，我想張力與消解張力的要素就不見了，或減弱了，但是以累積來作為表現手段的要素則變得更強。你必須自問：音樂有目的嗎？有社會目的可言嗎？若是有的話，那又是什麼呢？音樂就是要讓人心裡舒暢、愉悅耳目的嗎？還是音樂提出了困擾演出者和聽者的問題？如果你仔細看看音樂的角色──還有戲劇和歌劇，這些在一般社會也在極權政體中演出的音樂，是唯一一個可以批評政治理念和社會的場域。換言之，在納粹或是任何極權政體統治下，不論立場是左是右，演奏貝多芬的作品

* 譯註：一般用到「維也納樂派」，指的就是海頓、莫札特、貝多芬三位作曲家。海頓長年任職於維也納的艾斯特哈齊家族；莫札特在1780年來到維也納，渡過生命的最後十年；貝多芬則自1790年代從波昂來到維也納。三人之間雖然沒有明確的師承關係，但是總的來說，都在交響曲、鋼琴奏鳴曲、鋼琴協奏曲留下量多質精的作品。二十世紀初，維也納的荀白克以「音列理論」，打破了自巴洛克時期以來的大小調系統。以往，有一套嚴密的系統規範十二個音之間親疏遠近的關係，十二音列打破了這個層級結構，平等看待每個音的重要性，魏本、貝爾格都是荀白克門下的學生，被稱為「第二維也納樂派」，以與古典時期的維也納樂派區分。

會成為對自由的呼喚，甚至成為對政策的直接批評，因此其實是十分麻煩，同時也能振奮人心的東西。這和莫札特的嬉遊曲（divertimentos）*或是約翰‧史特勞斯的圓舞曲那種愉悅耳目的音樂有很大的距離。

　　【薩】有一種看法是認為，在檢查制度特別嚴格的環境中所寫出的文學作品更有意思，所以一般人會仔細注意作家使用的各種巧妙手法與托辭。對我來說，麻煩的是在像我們這樣的社會，音樂是一種奢華的例行活動——譬如說，有一場套票音樂會，日期也訂好了，到了那一天，芝加哥交響樂團會演奏貝多芬和布拉姆斯的交響曲：在像這樣的脈絡下，我們要怎麼決定音樂的目的？你這是要確認——既然沒必要去挑戰什麼，那麼是確認現存的狀態嗎？這種批評和在你剛提到的社會中批評是不太一樣的，因為那種社會是沒有自由的，而貝多芬的九首交響曲或《費黛

*譯註：基本上，「嬉遊曲」是由多段落音樂連綴而成的作品，其樂曲內容、長度、數量不拘，可說是延續了巴洛克組曲的精神。巴洛克組曲是由各種舞曲連綴而成，作為宴飲場合所用。到了十八世紀，工業革命造就了新的階級，一方面對音樂的品味趨於輕快簡單，二方面，巴洛克的舞曲也不再時興，就出現了以「嬉遊曲」為名，與舞蹈關連較淺、風格輕快的音樂。嬉遊曲與交響曲的發展也有關連。

里奧》代表了對自由的肯認。在一個人人享有起碼自由的社會，就像我們這個社會，那麼這些作品有何意義？難道它們只不過是對現狀的確認嗎？管絃樂團成了社會繁榮的象徵，音樂只是確認了樂團這個組織的權力和迷人之處嗎？身為知識份子，我想我對將之一而再、再而三地找出來這個確認並不感興趣。我所感興趣的總是去挑戰既存的事物。在音樂本身與在演出裡的對應（parallel）之處是什麼？我不知道這是不是可能。

　　【巴】我跟你的想法一致。為了便於討論，我們還是以貝多芬為例，但是不要再談《費黛里奧》，因為它裡頭有理念，也有文字。我們繼續來談絕對音樂。《英雄》交響曲在今天能扮演什麼角色？你不是只因為《英雄》很有名，能保證有更多的聽眾願意買票來聽，才演奏這首作品的。《英雄》也未必被視為對社會或政權的批評；它也不是為了彰顯法國大革命的榮耀或別的緣故而寫。我認為這些貝多芬的作品，每一首都有很重要的個人訊息在裡頭。換句話說，在西方，沒錯，就像你剛才說的，我們擁有的自由還算不少，但是人類有多自由？人要如何來面對自己？人要如何來面對存在的問題？人要如何面對在社會中安身

立命的問題？人要如何處理自己的焦慮、自己的痛苦？面
對歡愉，人要如何自處？這些東西，人要怎麼處理？對我
來講，這些東西——甚至還不只於此——都是貝多芬交響
曲的主旨。這些東西裡是有相似之處（parallel）的，許多
相似之處。舉個例子，如果我們純粹從和聲的角度來看貝
多芬的第四號交響曲，第一樂章的導奏是在尋索調性。樂
曲以一個降B音開始。這可以是降B，也可以是升A，任
何調性都有可能。然後，弦樂以齊奏繼續拉奏，但是你完
全不曉得這是什麼調。在導奏要結束的時候，基本上是在
降B調的屬和弦（dominant chord），樂曲由此開始，只是
還不清楚會是大調還是小調。接著進入**快板**（Allegro），整
個呈示部（exposition）＊的兩個主題都在確立降B調的地

＊ 譯註：奏鳴曲式堪稱十八世紀古典時期之後最重要的形式，廣泛用於交響
　　曲、協奏曲、奏鳴曲的第一樂章。奏鳴曲式的特色在於主題的呈現（呈示
　　部），然後將主題素材將以變化發展（發展部），再將音樂導回樂章開頭的
　　主題（再現部），讓聽者回到熟悉的旋律，而後結束。一般來說，在呈式
　　部會出現兩個性格對比的主題，一個陽剛，另一個可能就較為陰柔。發展
　　部是作曲家發揮創作技法、想像力、實驗精神的段落，考驗作曲家「放」
　　的能力，但也看作曲家有沒有本事「收」，再度回到呈示部的素材。有趣
　　的是，這個形式雖然在十八世紀中葉之後廣為採用，但是「奏鳴曲式」這
　　個名詞卻是在十九世紀末才出現的。

位。如此處理的目的何在？目的是要牢牢建立基礎調性的感覺。換句話說，降B調成了音樂的歸宿。然後，透過非常精巧的等音替換——也就是說，降B和升A成了同一個音。* 到了發展部（development）將結束的時候，我們突然發現自己到了一個全然陌生的環境。它為什麼是陌生的？因為歸宿已經建立起來了。我會稱此為調性的心理學。這是創造一種歸宿的感覺，到一個未知的領域，然後回來。這是個勇氣與無可避免的過程。這是對調性的肯認——你想把它稱為自我的肯定、已知領域予人的慰藉——是為了要能去某個全然陌生的地方，有迷路的勇氣，然後以出乎意料的方式，再次找到這個著名的主調，領我們回家。這不是在呼應每個人一生的內在歷程嗎？先是完成自我的肯定，然後有勇氣放開這個認同，為的是要找到回去的路。我認為音樂處理的就是這個。我不認為音樂總是對社會或人類的批評，但它的確呼應了人類最深處的想法與

* 譯註：在平均律的系統裡，把一個八度音程等分成十二個音。以鋼琴來說明，分別是白鍵的C、D、E、F、F、A、B，以及鋼琴的黑鍵升C、升D、升F、升F、升A，而其中黑鍵音也可視為降D、降E、降F、降A、降B。也就是說，雖然升A與降B在鍵盤上都是同一個音，但是背後的調性系統並不一樣。

感受的內在歷程。我想貝多芬的音樂就是這麼回事。不曉得我是不是說服了你。

　　【薩】是啊，這很有說服力。你剛才所描述的是個寓言，與我們在文學上所發現的一大神話相符合，它是關乎歸宿、發現、返家的神話：奧德賽（the odyssey）。貝多芬的探險和荷馬的探險絕對有相應之處，但即使離開和回來都需要勇氣，這也和出去走走再回來不一樣。奧德賽離開了家，離開了潘妮洛普（Penelope）和在綺色佳（Ithaca）的舒適生活。他上戰場打仗，戰爭結束之後回家。但他不只是回家而已——《奧德賽》力量驚人之處就在這裡——而是受過冒險吸引，且經歷一個又一個的冒險之後才返回的。他大可打完仗就回去的。但他也是個好奇的人。所以這不只是離開家而已，而是離開，然後發現吸引你、也威脅你的事物。這才是重點所在。奧德賽本來可以避開獨眼巨人波利非穆斯（Polyphemus）的挑戰，但他覺得自己一定要和他說話，一定要有挑戰這個嚇人怪物的經驗，要經歷了這些冒險之後才能回家，而這和在辦公室裡待了一天之後回家是不一樣的。

　　【巴】那當然。奏鳴曲式也是如此。再現部（Recapi-

tulation）和呈示部雖然音符一樣，但並不是同一件事。

【薩】一點也沒錯。而他就算回到家之後，也受到干擾。那個地方已經不一樣了。它可能更豐富，也說不定有威脅存在。正如希臘詩人卡瓦菲（Cavafy）所看到的，這件事有點複雜。所以不是回到家就結束了，而是某些新的東西可能開始。這是一種很強的經驗。我們在《伊里亞德》（*Iliad*）看到另一個關乎漂泊無定、無所依歸的強烈經驗。換句話說，這些人——我指的是希臘人，因為荷馬都是在談他們——遠離家園，而其中有很多人，比方說主角阿奇利斯（Achilles），是會送命的；他們再也回不了家。換言之，在《伊里亞德》裡沒有回家，有的是一種深沉、沒有結尾的結局。所以，這不只是個淒涼荒蕪的經驗——這不是荒蕪——它其實是一趟精彩探險的歷程，但也是死亡的經驗。

【巴】《馬薩達》（*Masada*）也是。

【薩】但是在《馬薩達》裡，有一種果斷的決心：我們不想被羅馬人殺掉。而《伊里亞德》則給人一種感覺，荷馬談的其實是一種如死亡一般的純粹力量，在這力量裡有一種茫然。這是一場長達十年的苦戰。其意義何在？戰

士幾乎完全忘了初衷，到頭來，除了打鬥本身之外，是沒有任何目的可言的。我在想，這一點在音樂中是不是也有呼應之處？在第二維也納樂派的音樂裡沒有調性可言，就是一種無所依歸，一種永恆的流亡，因為你不打算回去。而我認為，這種分法也存在於人類經驗中。

【巴】你是說，第二維也納樂派是難民的音樂？

【薩】沒錯。流亡人士的音樂——如果當時他們所承襲的調性世界是廣為人所接受的，是被習慣、習俗和所支配的世界，有著某種確定性的話，他們就不只是從社會的世界流亡，也是從調性的世界流亡。

【巴】我倒沒從這個角度想過，但是你這麼說很能說服我。

【薩】在這時期的現代主義文學作品裡，也呈現試著恢復但又做不到的感覺，像普魯斯特、喬伊斯、艾略特等人的作品就是如此。

【巴】我們在使用一些特定用語的時候，做這樣的連結是有限制的。像救贖、榮耀或革命這類用語，在用音樂來描述這些概念的時候，即使是在潛意識的層次，都伴隨著危險。我認為只有在聲響的世界和聲響與聲響之間的關

係中，才能找到絕對音樂的真實表現。然後，聽者才能把它安置在自己所處的情境中，不管這是個舒服的、無所依歸的，還是衝突的情境。

【薩】身為演奏家，你的腦海裡不會有那種意象流過嗎？

【巴】不會。什麼意象都沒有，即使是演奏華格納的音樂也一樣。當然，我研究過歌詞，也分析了從歌詞而來的概念；但我總是試著從音樂本身來尋求真正的表達方式——如果我找到了什麼，那在我看來，也經常是音樂的真義，它和歌詞是緊密相連的；如果沒這麼做的話，那麼歌詞若突然兜不起來，就出了問題。但我不覺得要先研究歌詞，再去看音樂如何搭配，因為雖然華格納是先寫腳本，再寫音樂，但他仍然在尋找一個能統合兩者的藝術形式。而他將聲音和文字融為一體，這是確然無疑且昭然若揭的。作品中表達了非常重要的情感，不管這是愛情也好、死亡也好，還是其他的東西，但表達不只是來自這個事實，除此之外也因為它幾乎是擬聲的，語文的音節和來自音樂的某些聲音相結合之後，已經成為表達的一部份了。而我認為，如果先研究歌詞、再看音樂如何搭配的話——

它當然是配得起來的，因為本來就是要它如此──那你就得不到分開看待文字與音樂時，那種對音樂表達的深刻了解。我認為一定要把音樂文本和文字文本完全分開來研究，然後再看兩個要怎麼合在一起。但要是你想把自己對歌詞的分析套在音樂上，就損及了音樂的表達。這是為什麼我不用意象，雖然它有時候用起來很有趣。我想那是卡拉揚（Herbert Karajan）說的，只有六件事是你應該要告訴樂團的：太大聲；太柔和；太早了；太晚了；太快了；太慢了。當然，這必須是你全盤消化內容之後的結果，唯有如此，才能這麼做。

　　【薩】在你所演奏、指揮的作品和我所寫作、演講的內容之間，還有一個呼應之處。我們所作的有很大一部份都是植基於十九世紀，但我們卻是二十、二十一世紀的人。當我以過去的作品為題來寫作、演講的時候，主要是想將它們視為那個時代的產物，盡可能解釋、呈現它們。對我而言，一本珍・奧斯汀（Jane Austen）的小說或是威爾第（Giuseppe Verdi）的《阿依達》（Aïda）都有其時空脈絡，珍・奧斯汀的小說是在十九世紀初，而威爾第的歌劇則是在十九世紀末，我在解讀它們的時候，會盡可能將之

考慮在內。換句話說，我不能期望珍‧奧斯汀會像普魯斯特。顯然有些東西是珍‧奧斯汀能做，而普魯斯特不會想到要這麼做，或很可能是做不來的；威爾第的《阿依達》也是同樣的情形，它裡頭對於當時代所特有的歌劇本質和歌劇觀眾有所期待。我常在想，因為我主要關注的是過去，自己會不會太活在過去了。你在指揮、演奏的時候，對於演奏當今作曲家的作品，興趣並不很大。你當然也委託當代作曲家進行創作，演奏他們的作品。但是你主要的養分跟我一樣，都是過去留下的傑作。所以，接著就有一個與此相關的問題了。你在指揮一個二十世紀末的傑出樂團，譬如芝加哥交響樂團好了，你要把這首寫於過去的作品「扭曲」到什麼程度，才能放在當代樂團的脈絡之中演出？當你選了一首作品，我們以貝多芬的交響曲為例好了，它原是為了某個特定的場所──小一點的樂團和演奏空間──而寫，但你將之改頭換面，以適合二十世紀的樂團和演奏廳。這就違背了過去。我覺得，在過去的需求與現在的關連之間是不斷來回往返的，你有這種感覺嗎？

　　【巴】當然有的。但我認為每一件偉大的藝術品都有兩面：一是面對它自身的時代，一是面對著永恆。換句話

說，一首莫札特的交響曲或歌劇都有某些面向是與他的時
代清楚相連的，和今天並無相關。在《費加洛婚禮》
（*Figaro*）裡伯爵擁有的**初夜權**（droit du seigneur）受時代
所限。但是音樂裡還是有某些東西卻不受時間所影響
（timeless），必須讓人以一種探索揭露之感來演奏。

【薩】但你為何稱它不受時間所影響？你人在時間之
中，並非在時間之外⋯⋯所以它在某方面可以跟上時代
——你是這麼說的。

【巴】不受時間所影響是說它不受時間所限制，而且
它永遠都不落伍。並不是每一首作品都適用。我不認為
《阿依達》會永遠不落伍，但貝多芬晚期的作品一定是歷
久常新的。德布西（Claude Debussy）有很多作品也是如
此。我認為在這裡碰觸到品味與主觀性的問題。同理，我
可以提三位我常演奏的當代作曲家—— 布列茲（Pierre
Boulez）、伯崔索（Harrison Birtwistle）、卡特（Elliott Carter）
——這對於買芝加哥交響樂團套票的聽眾來說，演出他們
作品之頻繁頗讓人側目。

【薩】很難欣賞的作曲家。

【巴】是的，很難欣賞的作曲家，但就像我說的，演

出之頻繁「讓人側目」，因為我相信熟悉之後，我們才能
了解困難的情境、困難的音樂，或是其他的困難。在這個
例子中，熟悉並不生輕蔑，而是產生了解。

【薩】你不會覺得這損及它的力量嗎？

【巴】一點也不會。我認為一個人在演奏莫札特和貝
多芬的作品時，應該要能抱著一種想發現前所未見且處處
是驚奇的心境。換句話說，演奏者必須有辦法馬上把聽眾
帶入作品之中，進行一趟旅程，雖然他本身已經知道將會
聽到什麼。你必須要能讓他忘掉自己知道的。

【薩】幾乎就和偉大演員一樣。演員知道在《哈姆雷
特》這齣戲裡會發生什麼事，但他所作的其實是重新活過
一遍。就是這麼回事，不是嗎？

【巴】這和以一種演奏莫札特和海頓交響曲時的那種
「自我理解」的感覺，來演奏布列茲、卡特和伯崔索的作
品同樣道理──但也可說是一種弔詭。我認為這是有可能
的。但是在演奏新的作品時，最重要的就是清晰：聽得清
楚；結構的澄澈；真正把力度關係發展出來，因為我們已
經不談和聲了；還有音樂裡的各個表現要素。為何短音所
表達的不同於長音？我想這也可以從透過聲音與靜默之間

的關係來解釋。短音在某方面，用一個簡單的比喻來說，是死得俐落。而長音則是對死亡的反抗；這裡頭有某種對永生不滅的渴求，也有對生命、自然的流動易變性──隨便你怎麼稱呼──的一種抗拒。但是，在一首作品的首演或是首很困難的作品的演出中，你極少得到這種清晰感。在這方面，我認為布列茲在二十世紀後半葉是個非常重要的人物，因為他讓第二維也納樂派的作品聽來極具清晰感。而這和他走智性、漠然、分析路線的態度沒有關係。如果荀白克和貝爾格作品能演奏得好，一定非常清晰，而一個含而糊之的演奏，則不可能為人所了解。我認為一位表演藝術家偉大之處和他對細節的關注是直接相關的，難處在於把每個細節都看作是最重要的元素，但又不失對整體的觀照。做到其中一點很容易，但真要把兩者結合在一起就不容易了。當你談到，譬如說卡特作品的複雜時，這尤其麻煩。樂團的樂手也覺得不容易了解。而這只能靠在同一個樂季中重複演奏一首作品，才能對它有所了解：某些作品會定期演出，經過七、八次之後，聽眾也開始能欣賞了。而樂團演奏起來也會完全不同。我們在芝加哥演奏伯崔索的《出亡》（*Exody*）。這是一首又長又複雜的作品，

有些聽眾因為覺得這部作品太困難、太擾人，聽到一半就走了，但是樂團演奏得好得不得了。這首作品經過充分排練，我們在1998年1月就演三、四次。然後就沒再碰這首作品。到了9月又在倫敦的逍遙音樂節（Proms）演奏這首作品。當然，我們是從1月的基礎繼續走下去。換言之，我們已經有所累積了。我無法告訴你9月的演出是不是更好，但我們對這首作品已經有了熟悉，這意味著我們有能力做出比較，也已經經歷過一些東西了。所以，演奏到第二、三次的時候，樂團已經用了完全不同的方式。這點很重要。對我而言，我的想法是把莫札特和貝多芬的作品演奏得有如首演一般──像一首最近才接受委託完成的作品──而把布列茲和卡特的作品演奏得彷彿已經有百年歷史。

【薩】它們是有歷史，而事實上，它們卻是新的作品，是我們這個時代的作品。我發現有個經驗，可以對應到文學中的讀者與作者身上：作品非常難──譬如說霍普金斯（Gerard Manley Hopkins）的詩或是康拉德（Joseph Conrad）的小說好了──可以閱讀，但裡頭總有一些東西令人無法理解。你從來都沒有把它弄通過。但對我而言，我想的是透過閱讀和呈現作品，讓自己最後能找到作者寫

這部作品的立場。換句話說,你不只是把一件作品重複閱讀而已;而是用另一種特殊的方法,以新的形式製造了這部作品。我的意思是,你對它有感覺,所以你對這部作品能產生一種熟悉感,你覺得自己是從作品的源頭,跟著它逐步顯形,一路走下去。所以這是某種關連性,而我認為在音樂裡也是可能的,你並不是在指揮、演奏一首作品而已。是不是如此,那是在演出時一眼就可看出來的。若是做到了,你從外頭馬上就會知道的。我們有句話說得很好:「他骨子裡跟這作品是在一起的」;換言之,你和這作品是站在同一點來呈現作品的。顯然這裡頭有準備、排練的技術成份,演奏者,或說是詮釋者的經驗在此。但你要有能耐超越這些東西,以作品本身的方式來實現它,同時又是以你自己的方式來表現它。問題是,能允許扭曲到什麼程度?演奏者有多少自由?我認為某方面來說總是個忠不忠實的問題。身為一個演奏新作品或非創作作品的人,你感覺自己對這作品有某種忠實,但你身為詮釋者,也必須忠於自己。換句話說,這是你所特有的詮釋方式,而你也想說服別人,這條路行得通。而你的詮釋能否說服他人的關鍵,最後還是在於作品能不能聽起來就好像是在

那一刻被創作出來，搬上舞台演出。

【巴】當然如此。

【薩】在某個意義上，你以演奏者的身分來演奏卡特的作品，這跟演奏貝多芬、巴哈、華格納的，都是同一個巴倫波因，所以古往今來整套歷史都壓縮在作品的演出之中。同樣地，我不管身為讀者也好、作者也好、教師也好，或是評論者，我在讀當代作品，譬如說貝克特（Samuel Beckett）的劇本時，自己也曾讀過莎士比亞和所有那些比較早完成的作品，而且我在某方面來說，也迫使這些作品彷彿像當代作品般，第一次呈現在觀眾面前。

【巴】當然。但我們也不能忘記，卡特也知道華格納、莫札特和德布西，他也知道沒有他們，自己就不可能寫出這音樂。曾有位演奏家說：「我是音樂的僕人。我只關心忠不忠實。我想做的只是照著樂譜演奏，分毫不差。」但我認為，到了最後，這種謙虛是虛假的。這樣的人要不就是非常自大傲慢，不然就是假謙虛，因為這在客觀上是不可能的。樂譜並不等於作品。

【薩】是不等於，但我想說的是，如果有人說，「好吧，這是他的作品，但演奏的人是我。」這才是傲慢。你

了解我要說的是什麼嗎：在這裡，一個人能有某種主控權。

　　【巴】但我認為，除非你能把作品消化透徹，覺得它已經成為自己的一部份時，即使可能不太完整，不然你不應該演奏它。我認為在你演奏它的時候，必須感覺自己和作品是不可分的。麻煩的地方在於，你要是在今天的評論界中說到自由，幾乎只限於速度與節奏的自由。要是有人在樂評裡頭說，「他的速度很自由」，或是「他非常嚴謹」，這意指「他的速度很自由，所以他是浪漫、情緒奔放的。」；「他很嚴格，所以他走的是分析路線，不妥協。」

　　【薩】這很蠢。

　　【巴】當然很蠢。但這也是我們這個時代心智框架的一部份——什麼東西都壓縮，化約成一只標籤、一句標語。我們認為自己這個時代非常會批評，但又不要個人有批評的工具，這個事實裡頭是有矛盾的。

　　【薩】或者說文化，這需要很多努力，需要很多耐心。

　　【巴】我有一次在什麼地方讀到，喬姆斯基（Noam Chomsky）拒絕在電視上發言，因為他知道人家不會給他足夠的時間，把一個概念解釋清楚，我很尊敬他這麼做。

　　【薩】沒錯，我也不再上電視做評論了。我以前常在媒體上出現。你接受訪問時必須用他們所謂「精彩簡短聲明」（sound bite）的方式。我根本反對這件事。我覺得這只是浪費時間罷了。這是為什麼我現在比較喜歡透過寫作或演講來表達，這讓我在聽眾面前有比較多的時間來發展概念。我知道這種打游擊的魅力所在──你做得很快，吹皺一池春水。這是可以，但還不夠。你得投入辯論中，而不是蜻蜓點水。音樂家影響、干預了聽眾的生活。聽眾把其他事情放一邊，中斷了生活，來聽你演奏。同樣的，要讀我文章的人也必須把事情放在一旁，才能挪出時間。要讓這種影響、干預有效果，有賴於我所受的訓練陶養，而這種訓練陶養牽涉到我必須懂一些東西、有某種修養、受過某種訓練。我認為這是極其重要的。以我的情形來說，我受過所謂的語言學訓練，在歷史的脈絡中來讀文本，了解語言的訓練，以及它的形式與論述；就你來說，你研究古典音樂，了解一首奏鳴曲、變奏曲、交響曲或其他曲式的形式。在我們這個時代的年輕音樂家裡頭，這套訓練已經開始消失了。以我之見，我們現在有的是一種缺乏基礎訓練的折衷心態。「啊！貝多芬：達─達─達─達──。」

就是類似這種話。或是「貝多芬就是那個寫了甲和乙的那個作曲家。」

【巴】這個嘛，這是標語。對我來講，標語、電視語言是有一套清楚的哲學批評的，但它並沒有把內容和時間列入考慮。換言之，某種內容需要特定長度的時間，這你是不能壓縮、也不能縮減的。這就好像你說：「好吧，給你兩分鐘，把貝多芬作品的精華給我。」

【薩】或是像那些低價的唱片，許你「全世界最膾炙人口的旋律」，然後擷取片段，給人作品的濃縮精華。我覺得這個是種徹底的背叛，這很像《阿瑪迪斯》（Amadeus）的「電影原聲帶」呈現了一個自負傲慢的莫札特的詮釋，也背叛了莫札特。

【巴】背叛到底。而我認為在所有的過程中，不管是文化還是政治過程，在內容和所需的時間之間，都有絕對內在的關係。有些東西你要是不給它所需要的時間，或是你給了太多的時間，就消散不見了。我是說，奧斯陸協定（Oslo Accord）就是一個極為清楚的例子，不管你贊成它也好，還是反對也好。我知道你反對它。我之前希望協議能起作用。但是它之所以沒起作用，在我而言，問題出在整

個過程的動量（momentum）──換句話說，就是速度，就是節奏──沒有和內容搭起來。你反對這過程，也許是一種哲學的確認；換言之，這裡頭有些東西出了問題，所以它不能擁有屬於自己的節奏。但對我來說，這完全與演奏音樂相似，音樂的內容需要特定的速度，如果你速度用錯了──也就是說，彈得太慢，或是彈得太快，那整個就一團糟了。奧斯陸協定就是這麼回事。

【薩】但是照我的思考方式，奧斯陸協定的問題在於它是符號──它是寫在紙上的文字──它和現實的狀況不夠相合。換句話說，這就好像看著峰峰相連的山脈，然後你覺得在一小張紙上只畫一座山峰就可以代表整列山脈一樣。而且我認為奧斯陸協定的問題在於，現實和文字之間有極大的出入。所謂現實是巴勒斯坦人的挫折感、流離失所之感、被奪取與驅逐之感，這是需要加以糾正補償的；而文字卻寫著，「哦，不，我們不要談這些東西；我們只要談你們穿的衣服」──如此一來，現實與文字之間的出入就讓它破裂失效了。這是我對你剛才說的所做的補充。換句話說，如果它能以特定的方式，慢慢揭露這列山脈，這是一回事。但實際所發生的狀況是，整列山脈用一座山

峰來代表，而且完全朝著別的方向，速度也不對，它雖有心補救，但卻顯得越來越無力回天。

　　【巴】但我認為這種衝突在某方面不能用政治手段來解決。我常常想：政治人物和藝術家之間有何差別？政治人物必須精通妥協之道，才能發揮作用，有益蒼生：想辦法找到不同黨派能妥協、且願意妥協的地帶，盡其所能拉近彼此，然後希望用對的力道和對的時機，重合裂隙；但是藝術家的表現卻是全由他拒絕在任何事情上妥協來決定的──這即是勇氣的元素。因此，我認為這種本質的衝突是沒辦法只用政治手段、經濟手段或是協議來解決的。這需要每個人有勇氣用藝術來解決。

　　【薩】這我曉得，但是我們為什麼打從心底──我現在說的是我自己──不相信、不喜歡政治人物？正是因為他們是調停的人。他們對結果的興趣高於其間的過程。他們想做的就是做更大的官，然後說，「看看我過去做了什麼。」而對知識份子和藝術家來說，最重要的是理想，而且不打折扣的。你有一件想做的事，而你對於是不是能達成協議，來確保自己過得舒服並不是真的感興趣，但政治人物要的就是這個。問題是：有沒有什麼辦法來連接裂

隙？這個問題很難——政治人物用的方法能不能接受知識
份子和藝術家用的方法呢？

【巴】這個嘛，在某方面，這也是政治人物和政治家
之間的差別，不是嗎？政治家是個有遠見的人。

【薩】政治家應該是一個像尼赫魯（Jawaharlal Nehru）
或曼德拉（Nelson Mandela）這樣有遠見的人，同時也有能
力將之實現，不管會碰到什麼……。

【巴】沒錯，應該是一個能分辨什麼是已經存在、什
麼是能夠或應該存在的人。為了要這麼做，他首先要了解
現實。「政治正確」這個詞已經意味著在哲學上不正確，
因為這意指有所妥協……。

【薩】妥協與屈服。這就好像音樂家說，「好吧，我
不打算透過研究樂譜來探索並弄清楚貝多芬，而是聽唱片
然後依樣畫葫蘆就好了。」換言之，就是挑個榜樣，跟著
照抄就行了。

【巴】勇氣是最重要的因素。勇氣不只是說你敢用不
同的方式來演奏，而是敢於毫不退讓妥協：一方面要像大
政治家，了解現實，了解文本，了解實際做它的難處所
在，然後，有眼界以卓絕的勇氣著手去做。換句話說，如

果貝多芬的作品裡有一個持續到樂曲結尾的**漸強**，然後「**突然變弱**」（subito piano），做出一種走到懸崖邊緣的假象，那你就必須這麼做。你必須走到懸崖，走到盡頭，不是縱身跳下，也不是只做了一半的**漸強**。

【薩】膽子小的人會怎麼做？

【巴】這個嘛，只把**漸強**做到某個程度，這樣就不會上懸崖，離邊邊還有幾公尺，然後就變「弱奏」。換個講法，當貝多芬寫下「**漸強**」，然後又寫「**突然變弱**」，這意思是說在「**突然變弱**」之前的那個音一定要是「**漸強**」之中最大聲的音。演奏家要很有勇氣才能這麼做，因為要發出這麼大聲不容易，控制聲音也不容易，每個環節都不容易，然後才能做出「**突然變弱**」。如果只把「**漸強**」做到某個程度，然後讓聲音變弱，這樣你就可以輕輕鬆鬆地轉到「弱奏」，這要容易得多。但是這樣一來，懸崖的效果蕩然無存。而我要說的就是這個：在做音樂這件事裡所謂的勇氣，不在於你演奏什麼或是在哪裡演奏。而且我認為，要解決所有的人道問題，就需要這種勇氣。

1998 年 10 月 8 日於紐約

第三章

　　【薩】我向來認為，光是當個專業人士是絕對不夠的，不管是專業作家或是在某個領域學有專精都是如此。我不太以此為滿足。以我的情況來說，有一件事是我所相信、是我所作的，或許這也讓我和許多同行有所不同，就是我對自己的所作所為有種態度，這種態度和技術、專業技能，和只限制在文學領域的議題並沒有太大關連，反而是超越圍限，去碰觸在文學與社會、文學與政治等等領域之間的關係。在另一方面，我十分相信，課堂就是課堂（我大部分的教學時間都花在這裡）。它其實不是宣揚政治綱領的地方，而在六〇年代的情形就是如此，大家相信大學和政府是一丘之貉——情形真有可能如此——課堂應該轉為某種非傳統的社會場域，讓解放和種種政治理念在此得到刺激與闡釋。如今，我有很深的感覺，情形不是如此。即使我認為大學和社會之間有某種隱私（或說隔閡），我還是認為自己可以同時做個投身學術的知識份子和大學社群的成員。以我的情形來說，我對政治和公領域的興趣是透過媒體、透過寫作、透過演講，還有透過在我覺得重要的議題——人權、巴勒斯坦問題等等——的政黨聯合和聯盟表現出來的。關於音樂家，我時常在想一件事

情：音樂家把自己包裹在聲音的世界裡甚深，尤其排滿了演奏行程，而演奏在某個意義上，就把別的東西都給擠了出去。以你的情形來說，你也身處這些機構——歌劇院和交響樂團，在城市、社會裡也稱可為機構——之中。有可能把音樂家的世界當作一個社會來談論嗎？這兩個情境之間有任何呼應之處嗎？

【巴】我認為是有相對應之處的，好的老師不僅是傳道授業而已，更要能啟迪心智。而且我認為今天的學校教育（大學就更不必說了）碰到的很多問題就在於它提供的是資訊：什麼都寫成概要的形式，都只是資訊，而不是教育。你的書——尤其是《文化與帝國主義》（*Culture and Imperialism*）——之所以吸引我，就是因為它無關資訊。就我所見，你的書的目的就是讓讀者以他獨有的方式，來喚醒自己的思考能力。因此，你同時也將他因受到激發而想去的方向給指了出來。我覺得對音樂家來說，情形也是如此。在這方面，相對應之處主要在於作家和作曲家，而不是作家和演奏家之間。我之所以這麼想是因為今天的整體教育水準要比以前低得多，學校給的資訊多了很多，而教育卻少了很多。我認為這些機構，這偉大的音樂機構

——不管是交響樂團也好，歌劇院也好——在二十一世紀必須要做更多的教育：教育民眾，教育年輕人。而且我認為在過去五十年裡，大眾態度最大的進步就在於大眾公開表達對知識的渴求，心中既不會不好意思，也不會傲慢。最好的證明就是字幕。五十年前，在大都會歌劇院（Metropolitan Opera House）舞台邊打上英文字幕，或是在柏林的歌劇院裡把義大利文譯為德文，這是無法想像的。大家都會說，「啊，我懂《波希米亞人》（La Bohème）；為什麼還需要打字幕呢？」就社會大眾而言，這是很積極、也很重要的一步，他們想了解，也願意受教；這些機構有責任提供這種教育。因為音樂教育實在很糟，在美國可說是根本不存在，而讓大眾意識到這點是很重要的。我認為，所謂「意識到」不僅是讓大家知道作曲家的生平而已，而是知道作品是怎麼寫成的、受什麼所啟發。但最重要的是如何向大眾解釋聲音的作用是什麼，這我也還沒完全弄通要怎麼做，但我一直在設法。聲音為什麼有表現情感的特質？換句話說，要如何聆聽？要如何讓自己從第一個音就融入音樂，希望能與音樂須臾不離，直到結束？其實這個讓我很感興趣。

　　【薩】我們兩個說的都是一個過程，支持的聽眾從這過程吸收了一些相當難的東西──不管你稱之為音樂，還是歷史或文學。我很清楚自己受的是一種很奇特的教育，一種殖民教育。在我十五歲之前，一直都覺得不屬於自己所上的學校。不管是在巴勒斯坦還是在埃及，我就讀的都是英國學校。所以我覺得和老師有距離，而這套體系不是我的體系。我心裡很清楚，有某種隔閡。我也覺得自己沒碰過能啟迪心智或特別優秀的老師，這或許是因為我奇特的處境。到最後我發現，我必須靠自己。換句話說，你受的顯然是正式的訓練：你從文學、歷史、數學這些科目入手，逐級而上。我也很清楚，雖然有老師，但很多學習都是我自己的，用我自己的辦法，是我自己獲致的。所以，對於不是自己的觀念，我會覺得有種知識的距離。說不定這是一種傲慢，但我設法敬而遠之。我在五○年代初來到美國，先是上寄宿學校，我心裡的反感更甚，但原因不同，因為這間學校意識形態的色彩很重──有很多宗教和愛國情操。這間學校的系統和我讀過的英國系統很不一樣，但也讓我難以自願接受老師教的東西。於是我在那裡也覺得自己在挑挑揀揀。所以，我認為將自己獨立，不受

老師影響是很重要的。我記得有次被問到，「你碰過任何
能啟迪思想的老師嗎？」我回說，「沒有，從沒碰到過。」
但這對我卻不是天大的損失。我不知道你的情形如何。你
碰過能啟發你的老師嗎？

　　【巴】我運氣很好，有個非常好的老師，那就是家
父。我從每個我所欽佩的人身上，多少都學了些東西，但
我不能說這些人是我真正的老師，除了布蘭潔（Nadia
Boulanger）之外。她教我把結構看成表達情感的手段，也
把情感看成結構，此外還教了我很多東西。我也跟我接觸
過的音樂家身上學了很多東西：我在七歲就登台演出，所
以我接觸的都是長我兩、三輩的音樂家，可以從他們身上
學很多東西。當我剛開始作指揮工作的時候，還沒發展出
一套比劃動作，或說「編舞」（choreography）的曲目
（repertoire）。

　　【薩】你的意思是說某種肉眼可見的風格嗎？

　　【巴】沒錯。譬如說，我會和指揮家米卓普魯斯
（Dimitri Mitropoulos）同台合作，發現他比出某個手勢，
然後做出某個特定的聲音，產生了某個特定的結果。等到
後來我自己站上指揮台時，我會比出同樣的手勢──有時

是有意如此，有時自己也沒意識到──希望得到同樣的效果，雖然通常都行不通，但這卻是入手指揮非常有用的辦法。然後隨著經驗漸增，你才慢慢能夠從中去蕪存菁，開始摸索出自己的風格。

【薩】你覺得有什麼事物影響、支配了你，而到了某個程度，你必須說：「夠了，我想用我自己的方式來做」嗎？我覺得自己是天生反骨，所以我總是抗拒。譬如，我接受某種閱讀方式或某種智識態度，我心裡會很清楚，而我也會意識到，「好了，夠了；我不要這麼做了；我需要用自己的方式。」

【巴】是的，我也會這樣。但我會在之間擺盪：一個是當成奉承的極致來模仿，另一個就是你剛提到的影響的焦慮（the anxiety of influence）*。基本上，人是在這兩個極端之間擺盪。你剛才所說的不正是弔詭的本質嗎？一方面，你接收，但這是因為你知道自己之後會拋掉它。

【薩】在我自己的教學與寫作上，我從來都不想收人

* 譯註：「影響的焦慮」（The anxiety of influence）也是文學批評家卜倫（Harold Bloom）名作的書名。

為徒，不過有不少教師、作家和知識份子很想養成一些追隨者。我從來都沒對這件事感興趣過。如果身為教師，我覺得自己最能做的，就是讓學生批評我──但不是真的攻擊我，雖然有很多人是如此，而是讓他們不受我所左右，走自己的路。你提到過，你在讀《文化與帝國主義》的時候感覺到這一點。我想，保有一點懷疑精神是好的──這樣你不會百分之一百五十，對自己的作為確定不疑。

【巴】我有種感覺，你之所以不想收徒弟，是因為你基本上不想把一套想法灌到別人腦子裡。你要給的不是思想教條，而是想喚醒學生的好奇心，給他們發展自我好奇的工具。在某方面，我每天都這麼做。

【薩】不過，身為音樂家，你覺得自己有沒有奉行什麼牢不可移的原則？有沒有什麼巴倫波因式的觀點呢？

【巴】我在音樂和做音樂上，只奉行一條原則，它基本上從弔詭而來，那就是：你必須持有那些極端；但你必須找到溝通、融合極端的方法，倒不見得是要消弭某個極端，而是鍛鍊過渡轉換之道。

【薩】這點我同意。換句話說，一個人不必覺得非得要調和、消除或是減損極端。

【巴】你必須保有極端，但要找到極端之間的聯繫，總是不斷找尋之間的聯繫，這樣才能常保整體生氣盎然。

【薩】在音樂上，你會將之稱為論證，還是形式？顧爾德彈奏的巴哈，讓我印象最深的一件事就是，在純粹的聽覺經驗之上，還予人一種論證之感，雖然很難說得上這是什麼論證。

【巴】當然。

【薩】這背後的東西不是什麼牢不可移的原則。說不定追到最後是一種論證。這是一個被凸顯出來的過程。

【巴】一點也沒錯。我認為人所能犯下最糟的、有違音樂本質的罪，就是照本宣科。我用個非常簡化的方式來說明：就算你只彈兩個音，也應該說個故事出來。其實你從這裡就進入了一個很大的討論領域。首先，它可以用在你一個人彈奏樂器的時候。它可以用在奏室內樂的時候：如果你參加四重奏，有時候四位樂手講的是同一個故事，只是講的方式不同；有時他們彼此對話；有時是在辯論；有時候起了衝突；這都是四重奏的一部份。一個人就算是彈兩個音，也不應該呆板、毫無感情，這意思是說整個樂團與樂手對本質都應該有不同的定義。樂團的樂手人來

了，譜子都練得極好，每個音都拉得極漂亮，但卻一點個性也沒有，所以音樂彷彿是指揮做出來的，這種態度最要不得。他其實是說，「音我來拉，音樂你來做。」這樣要做出好的音樂，簡直是緣木求魚。當然，在這裡又碰到如何定義權力的問題。這是一個很有意思的點，因為指揮總是被視為權力的象徵。

【薩】阿多諾有一篇論文談到托斯卡尼尼的「宰制」（Meisterschaft）。他說在托斯卡尼尼身上看到了宰制最壞的部份，因為他在某方面是宰制的象徵，而指揮本來就應該是最後的權威，他不僅散射出他對音樂的詮釋，也以這種方式展現他對音樂的權力。

【巴】我還推得更遠。我想這是個誤解：一邊是從指揮的角度，一邊是從樂手的角度；最後是從可能是大眾，可能是樂評的旁觀者的角度。換句話說，這三方都有誤解，原因很簡單：音樂只透過聲音來表達。所以說，如果音樂只透過聲音來表達，這聲音就不是指揮發出的，而是樂團裡每個樂手製造出來的。指揮可以是個老師，可以是個激發靈感的因子，可以是賦予熱力的人，可以是任何想像得到的東西，以及與之對立的事物。但事實並沒有改

變：如何表現聲音的決定權還是在音樂家手裡。有時候，連樂手自己也沒看出這點；指揮也常常沒看出這點；然後整個都運作不了，在音樂上如此，在社會學上也是如此。有一項不久之前做的調查說，從事樂團樂手這一行的人，對自己工作不滿意的比率是所有最高者之一。

　　【薩】怎麼會這樣？是因為指揮嗎？

　　【巴】因為他們總是做指揮要他們做的事情。而我認為這真是對音樂本質的誤解。聲音是從樂手發出的，每一個樂手，所以原動力必須從他們而發。樂團裡的每一個樂手都應該知道，能提供聲音的原動力不只是份責任，也是一件幸運的事情。指揮能組織聲音，能改變其特徵。但如果指揮花了超過五分之一的力氣去啟動樂手，那麼他放在音樂的力氣就少了五分之一。所以說，若是談到在做音樂這件事裡的權力感，指揮必須了解聲音的本質是什麼：聲音以外的東西他都可以改變，但是到頭來，聲音本身還是樂手所製造的。在理想的狀態下，這會把指揮的自我限制在範圍之內，也會讓樂團的樂手感覺到，自己不只是聽命行事，也不是某個人的權力感或宰制的工具，而是同時也展現了創造力。

　　【薩】任何與外界溝通的人，不管是音樂家也好，作家也好，畫家也好，顯然都想要有某個程度的權力，不只是控制素材，也及於技藝。舉個例子，建築家約翰·羅斯金（John Ruskin）曾說，當你注視著米開朗基羅的傑作時，你所感到的不僅是作品的尊貴，也深受作品中的理念所震撼──這也就是說，米開朗基羅能驅策石頭，用雙手創造出人的形體，讓你永記在心，這不是尋常人力所能為。所以這整個創作過程裡頭也有那種讓人震撼，以及讓人保持注意的力量。這是在個人的層次。但是在組織的層次，譬如以樂團或是學校、大學裡來說，也有教師和組織的力量，這讓學生去接受一套規範。在我的工作中，把我限制在範圍之內的一件事，就是我知道不管自己在課堂上說了什麼，在課堂外都已有一整套作品在那裡，遠非我所能及。換句話說，雖然我很想把一些東西告訴我的學生，但莎士比亞的戲劇、荷馬和但丁的詩歌已經在那裡了。這也就是說，我不是一個人住在我的世界中。但我覺得一個人年紀漸長、更被某一類習慣所左右的時候，眼光就有可能越來越放在自己身上，而忽略了外在的聲音──過去的作品、過去的聲音，可能會讓人心存謙卑。譬如說，貝多

芬不很喜歡聽莫札特的作品，因為他怕這會損及他的創意，這讓我很感興趣。我有個朋友是哲學家，他有次告訴我——當他處於創作力旺盛的時候——他能不閱讀，就不閱讀；他想寫；致於閱讀——換言之，這是一種學習——和製造是相牴觸的。

【巴】我很相信一整個系列。我相信以系列來呈現的作品。我相信，要是鋼琴家彈奏全套貝多芬鋼琴奏鳴曲，那他的眼界一定會比分開彈奏更寬闊。我相信人生變幻無常。我相信想法流動不居。我們會經過一些需要用別人的作品當養分的階段，之後，也會有一些階段，需要與之隔絕。進步之路就是這個弔詭的流動。

【薩】假設我拿起一本隨筆作家寫的書好了。我覺得它在智識上能啟發我、感動我、推動我，讓我感到興奮——如果我處在想接收的情緒狀態——那這就不只是資訊了，這是一種可以透過文字而感受到的精神：一種發現之感；埋首於材料之中，突然之間感覺到它的創意、重要性與意義。我記得我二十二、二十三歲的時候，第一次讀到維柯（Giambattista Vico）的《新科學》（*Scienza Nuova*, 1725）。這是一本極不尋常的書，作者的那種古怪過時、

迂迴費力的風格，對我的思想留下難以磨滅的影響。雖然
這是一本很怪的書，作者是個十八世紀拿破崙時代、見解
晦澀難解的哲學家與修辭學家，但是他對歷史和所身處的
世界的態度，卻有前人所未見之處，讓人拜服。他一直在
談人類如何打造自己的歷史，人之所以能理解歷史，是因
為那是人所造出來的。這就是我對世俗的看法：你靠的不
是什麼外在的奇蹟，外在的、上帝的力量。人的歷史是自
己創造的。維柯一而再、再而三地反覆申述。這是個很重
要、深刻的看法，使我獲益匪淺。我不知道對一個音樂家
來說，在別的演奏家、別的詮釋者的作品中，是不是也有
那種洞察與發現之感？

　　【巴】哦，有啊，當然有啊。人不只要有能力去聽
（listen），還要能聽取（hear）。

　　【薩】這有什麼差別？

　　【巴】就算你沒有真正聽取，還是可以聽。在英文
裡，這是兩個不同的字，我覺得這很妙。不是所有的語言
都如此吧？你得有能力去聽取柯爾托（Alfred Cortot）的
「彈性速度」（rubato），或是魯賓斯坦的琴聲，或是阿勞
（Claudio Arrau）的句法之類的。但同時，也幾乎與之相呼

應的是，你也必須找出自己要怎麼做，以及如何將之應用在自己的方式上。

【薩】這到底是怎麼發生的？用你自己做例子吧，因為別人會認為我們在談某種模仿。譬如說，阿勞用特定的方式來安排一首蕭邦的波蘭舞曲的句法；而你受其影響，也用同樣的句法。

【巴】那倒不一定如此。我舉個例子，我們回頭談佛特萬格勒，因為這其實是個很清楚的例子。佛特萬格勒深信，速度不僅應該可以變化，也是必須有所變化，這不光是為了表現各個細部，另一方面，說來弔詭，也是為了獲致形式感，以表現起伏。你必須要有這些難以察覺的流動，才能獲致形式結構。顯然，這變化必須很細微。這意思是說，做音樂的一個大原則就是過渡轉換之道。我聽佛特萬格勒的演出時，很清楚地察覺到這一點。這並不意味著我會把他如何處理某個樂句的速度或是某處轉調給照搬過來，取其形似。我從他身上學到轉調的功能，然後想辦法找到自己處理的辦法。我時常有意識地試著照做，直到我找到自己的辦法為止。有時候，這差別不在節律，而在音量大小或張力，或是結構的澄澈。我們這又回到時間與

空間上頭，這是做音樂的基本元素。

【薩】說到最後，語言和音樂其實都關乎時間。它們在時間中發生。那空間的因素是在哪裡進來的？你把它當成隱喻，還是你當它是實在的事物？

【巴】兩個都是：既是實存的事物，也是隱喻。像是貝多芬第九號交響曲的慢板樂章，它的張力是用和聲做出來的，如果說它奏得沒什麼張力，那你顯然就得用快一點的速度，不然在和弦內部的和聲內在張力就通通會彼此拉扯、推擠、摩擦。在這種情形下，你就需要更多的空間，就需要更多的時間。

【薩】但是你怎麼去想像空間呢？這空間也是有上有下、有縱深的嗎？換個說法，你把音與音之間的距離拉近，來製造某種張力，若不是這麼做就沒有張力嗎？

【巴】沒錯。這有點像繪畫中的遠近透視法（perspective）：雖然畫在平面上，但你還是會感覺某些東西比較靠近你，而有些比較遠。你在調性上也可以這麼做。發揮到極致就是像霍洛維茲（Vladimir Horowitz）的演奏藝術了：你有種感覺，和弦中的某些音比較近，如在面前，有些音則在遙遙遠方。這是配置的藝術，這是把垂直壓力施

加在水平上的問題。這是做得到的；而鋼琴這件製造幻覺的樂器也做得到，我是說真的：你在鋼琴上所彈的每個音都是幻覺。你製造了「**漸強**」的幻覺。你在一個音上頭製造了「**漸弱**」的幻覺。你是以和聲的知識來彈奏的。

【薩】你會想聽別的鋼琴家彈奏嗎？這會干擾到你用耳聽、用心聽嗎？

【巴】如果我在練一首新作品的話，那我在練熟之前，都不想聽別人彈。但練好之後，我可能會聽聽看別人怎麼彈，而且聽得不少。

【薩】很多人說，如果你在寫回憶錄的話，應該讀一讀別人怎麼寫。但我發現自己還是靠回憶來駕馭自己的故事比較好。這變得非常有趣。你沒辦法去想別的事情。這裡頭也有一種空間感 —— 你想給一些事件更大的篇幅空間。但我在某方面覺得這是隱喻的，因為你想在讀者心中製造的是意象（image）。書畢竟只是白紙黑字，把白紙黑字轉換成形象（figure）—— 我想我比較喜歡用「形象」這個字 —— 則是由步調（pacing）來決定，也就是你說了什麼、怎麼去說、句讀、段落結構等等。如果你不是完完全全把心思放在上頭，是非常難做到的。但就像我說過的，

別的事情還有那些聲音會不斷地轟擊著你。接著，還有誰是聽眾的問題。身為演奏家，如果你是在向聽眾發聲的話，那你注意聽眾到什麼程度？

【巴】不是頂注意。在你決定當個指揮的那一天，你就要摒除想被人喜歡的本能了。在你想說一些自己獨有話語的那一刻，當然會激起共鳴，也必會招致異音。我想只有平凡庸才才不會引人爭議。而在今天，「有爭議」這個字幾乎已經成了罵人的話，你知道，「他這人引人爭議」。

【薩】他們總是這麼說我。

【巴】是吧，我會當這是稱讚。

【薩】哦，我是這樣啊。但這句話的意思又不是那樣。它指的是這個人用某種方式，擾亂了我們不計代價要維護的現狀。但在另一方面，他也希望有聽眾。一般人不會想要讓自己這麼讓人生厭。我只看過克倫培勒（Otto Klemperer）指揮一次，那次是他在倫敦指揮巴哈的B小調彌撒，那時他年紀已經很大，身體也很虛弱。我還記得他走在舞台上、他坐在指揮台上的模樣。這件事裡有什麼東西很不讓人喜歡，但又很引人注目。但我們也看過很花稍

的指揮，有種取悅聽眾的特質。你覺得這是故意的嗎？

【巴】哦，我想有些人是如此，有些人則不是。有些人生來就很優雅——這很了不起——但我想有些人則是故意裝得優雅。

【薩】你一眼就可看出來。所以那還是裝得不像。

【巴】是裝得不太像。但我認為藝術創作在今天之所以那麼重要，是因為它與政治正確、與不引人爭議背道而行。

【薩】當然，我也感覺到這一點：只寫些會讓人覺得好過的東西，沒什麼意義。而我對於讓人好過的興趣不大，反倒是想讓人如坐針氈。有一些問題是要提出的；有些態度是要標舉；到最後，有些陳腔濫調要被戳穿。

1998 年 10 月 10 日於紐約

第四章

【薩】我們應該先從這個事實入手：華格納幾乎和所有的作曲家都不相同，他是個可供人開會討論的作曲家。當然，跟著華格納的名字而來，還有一串形容詞和名詞——「華格納主義」（Wagnerism）、「華格納式」（Wagnerian）、「華格納迷」（Wagnerite）——我正想問你，是什麼原因讓你投入如此超乎尋常的興趣和熱情？你不會想到開莫札特研討會，也不會像你說某人是個「華格納式」那樣，說某人是個「莫札特式」。

【巴】我認為原因有許多層次。這是從他音樂的性格而來；從他在音樂以外的性格而來，此外，他不僅為自己的歌劇寫音樂和劇本，也想改革歌劇，創造「總體藝術作品」（Gesamtkunstwerk）* 這個眾所周知的概念。我們沒辦

* 譯註：華格納認為歌劇作品應將所有的要素都融匯在一起：構成作品的腳本、音樂、文字要彼此交融，天衣無縫；呈現戲劇的佈景、舞台設計、服裝也都須融入歌劇之中；就連演出場地的音響效果、座位安排也要考慮在內，觀眾應該是在全黑的劇場之中，心無旁鶩，讓自己也融入歌劇之中，追求欣賞藝術作品的極致經驗。因此華格納在拜魯特的劇院將樂隊池隱藏起來，不像一般歌劇院，樂團坐在舞台與觀眾之間。

而以歌劇的音樂表現而論，則是更進一步落實了戲劇性的追求。歌劇在十七世紀發軔之初，同樣也是以希臘的戲劇表現為理想，而在表現的手段上，引入了當時義大利單音歌曲與複音牧歌，同時發明了介乎唸、唱之間的「宣敘調」，使得歌劇的內容基本上是由一首首獨立的宣敘調（recitativo）

法真的談論貝多芬及其造成的結果；我們只能在有限度的
情形下，談論德布西及其所造成的結果。但是一講到華格
納和他所造成的結果時，我們必須問，他對於人們看待在
他之前的音樂的方式有影響嗎？如果有的話，那又是什麼
樣的影響？他對於詮釋經典（如莫札特、貝多芬的作品）
的發展史有何影響？他對之後的音樂有影響嗎（如果真有
其事的話）？純就音樂來看，他對二十世紀有何影響？

　　我認為如果仔細檢視這些問題，仔細檢視他在音樂上
的論述（尤其是他論指揮的書，我覺得不僅很有意思，而
且也很有用），就會看到他對音樂和演出所產生的一些影
響。首先，華格納對於音響效果有很深的了解或直覺（或
兩者兼有之）。我想，或許除了白遼士之外（從某方面來
說，李斯特也是如此，不過他比較限於鋼琴上），華格納
是第一個碰觸到此的人。我所說的音響效果是指音樂在室

與詠嘆調（aria）的連綴所構成。其中詠嘆調有豐富優美的旋律，是可獨立
自存的歌曲，一齣歌劇可按出現先後，將這些歌曲編號，因此有「編碼歌
劇」與「編碼歌曲」的名稱。十八世紀葛路克等人倡議的「歌劇改革」，
其著眼點便在此，他們有感於作曲者和歌手過於強調個別的歌曲，傷害了
整體的戲劇性。華格納的「總體藝術作品」可說是將葛路克的歌劇改革推
到了極致，並力求落實的結果。

內的呈現，是時間和空間的概念。華格納的確以音樂的方式發展了這個概念。這意味著，他對當時由孟德爾頌等人所指揮的音樂所做的批評，乃是針對他認為非常膚淺的音樂詮釋而發的。挑明了說，這是不冒任何風險、不臨深淵，想找一條沒有極端的康莊大道。當然，這種演出就會流於膚淺。這也影響到音樂演奏的速度，因為，如果內容空洞貧乏的話，速度就要更快。所以，華格納對孟德爾頌的速度抱怨得很厲害。

華格納對於打擊膚淺有何高見呢？有兩種方式。第一是發展速度須有彈性這個想法，在樂章之中，速度有難以察覺的變化（我現在說的是他對貝多芬的想法，而非針對他自己的音樂而發──如果可以的話，我待會再回頭談華格納對他自己音樂的態度）。換句話說，每一組和聲進行──如果你想從字面來講的話，每個樂段──都有其**性格**，因此都要在速度上做難以察覺的變化，以表達內在於該段落的內容。當然，這些概念到今天都還爭論不休。這些改變必須細緻到難以察覺，這點很明白，否則形式就會完全崩潰。但是華格納真正的主張是，除非你有能力這樣來引導音樂，否則就無法完整地表達音樂的內涵，而流於

表面。他完全反對死守節拍來詮釋音樂，他有這個「時間和空間」（Zeit und Raum）的想法。顯然，速度並不是一個獨立自存的因素：華格納認為某些樂章的速度要放慢（並不是所有的樂章都要放慢，只有若干樂章和段落需要如此而已），而為了支撐比較慢的速度，他認為一定要放慢交響曲第二主題的速度。在交響曲中，第一主題較具戲劇性──陽剛，隨便你怎麼稱呼都行──第二主題則與此相對。為了讓這稍慢的速度可行，且能在整個樂章的脈絡下表達該段的內容，當然必須在聲響上有所彌補，於是他獲致聲音連續性的概念：除非聲音得到支撐，否則便會趨於靜默。從這裡他有了整套的概念，不僅是聲音的顏色──今天有很多人講這一點，在我看來，就出現了「管弦樂的國際之聲」的膚淺想法──也有了聲音重量的概念。而華格納對於聲音的重量興趣更大一些。

　　當然，對他而言，處理那個概念是比較容易的，因為在討論重量的同時，也在討論和聲。因為這都是無調性音樂之前的作品，所以它的和聲基礎是比現在看來要強得多。於是，他抓牢和聲的重量，便能透過聲音的連續而創造越來越多的張力。而速度上難以察覺的放慢，結果根本

不會被注意到。最後，你又不知不覺地回來了。「不覺」
（imperceptible）和「不知」（unnoticeable）這兩個字非常重
要，因為轉換過渡的高下分別就在於此。我想說的是，華
格納透過這兩個概念影響了整個世界看待音樂的方式，在
他之前的日耳曼、中歐經典音樂──莫札特、貝多芬、舒
伯特、舒曼等等──絕無例外，對當代人的影響更不在話
下。

　　所以說，在第二次世界大戰之前，不管你知不知道這
些概念來自華格納，你都無法對華格納的概念視而不見。
這已成傳統。不管是佛特萬格勒、溫加特納（Felix
Weingartner）、華爾特（Bruno Walter），都無法擺脫這些原
則，甚至連顯然堅決反對這些概念的托斯卡尼尼也在內。
器樂演奏家也是如此。不僅管弦樂團如此，像畢羅（Hans
von Bülow）和達爾貝（Eugen D'Albert）也是一樣。這可不
是道聽塗說來的，也不是從錄音的相對完美或精確而來
的。而是從譬如說他們所修訂的貝多芬奏鳴曲而得來的。
我仔細研究過畢羅版和達爾貝版的樂譜，從許納貝爾
（Artur Schnabel）、費雪（Edwin Fischer）、巴克豪斯
（Wilhelm Backhaus）等鋼琴家的身上，你都可以看到這些

速度微調的原則。若是沒有華格納的想法，這些都無從想
像。所以他以這種方式影響了整個音樂詮釋的歷史，程度
非常之深，而在二十世紀引起反動——所謂新客觀，也就
是德文裡講的 die neue Sachlichkeit，就是想與此相抗。我們
在這過去幾年裡所看的考證以前的奏法、以古樂器演奏，
其實也是對華格納聲響接續性的反制。這些樂器的原則，
還有這種做音樂的方式正是要斷得更多，把聲音切斷，把
和聲的壓力切斷。

　　當華格納寫自己的音樂時，把這些原則都推到極致。
在我看來，華格納發展了製造聲響和音樂表達的每一種表
現要素，並將之推至極端，好像一條拉到極限的橡皮筋。
他在歌劇中創造了一種形式，揚棄了把編碼歌曲、詠歎調
隔開的做法。換言之，他不斷地在處理持續性。他以非常
個人的方式、而且從許多方向來發展和聲。一般總是以華
格納式和聲一語帶過，但是《崔斯坦與伊索德》是一個世
界，《名歌手》卻是一個全然不同的世界，對我來說，
《帕西法爾》（*Parsifal*）又是另一個世界。

　　我所發現的詮釋華格納音樂的發展與「時代精神」
（Zeitgeist）以及和盤據人們心中非關音樂的概念關連甚

深。我這個想法純粹只是直覺，並沒有根據。在許多 1920
年代至第二次世界大戰結束的演出之中，會看到有些我認
為和納粹崇尚巨大宏偉，有頗多共通之處。這在建築和別
的藝術中也很明顯。在色彩或均衡上都有些浮誇、嘈雜、
粗野，並不很精緻。

　　其實，我認為最早有意識追求均衡、嚴格遵守作曲者
的力度記號，是從肯普（Rudolf Kempe）這類音樂家開始
的。在我看來，他對聲音和均衡有著極佳的感受，是一位
極受低估的指揮家。當然還有布列茲（Pierre Boulez），他
和法國劇場大導演謝羅（Patrice Chéreau）於 1976 年演出的
《指環》，在今天已經相當有名了。我認為這便是剝掉音樂
層面的神秘面紗──我現在講的不是理念的世界。我發現
佛特萬格勒對華格納的詮釋不僅自成一格──這無關品味
──且自有其進路，即使是在最鮮明、最開放的時候，像
是《名歌手》的序曲，也自有一種不可思議、無可囿限的
力量，欲尋求了解。我看佛特萬格勒這位藝術家對於音樂
中的悲劇要素有很透徹的領會──我所說的悲劇是放在神
話的脈絡裡頭講的，也就是說，人得先到地獄走一遭，才
能達致情感的淨化、高潮，或是你想望的東西。在佛特萬

格勒的作品中，總是在尋找某種底蘊，這是一種考古探險，以瞭解每個發展是從何而來。在《名歌手》裡出現極為頻繁的C大調和弦，在它之前是什麼，這些和弦怎麼會有這個特別的意義。所以說，他擅於掌握音樂的跌宕起伏。佛特萬格勒是少數敢於為了表現而放慢速度的指揮，若有必要，他也敢於推逼。

【薩】你認為華格納的作品有一種傾向——就說《崔斯坦》吧，甚至在某個程度上還有《帕西法爾》——不僅趨向流動、過渡與生成的概念，也趨向某種未決（indeterminacy），在某種意義上，也為無調性音樂做了準備。

【巴】我不這麼認為，我覺得華格納很清楚他要什麼，他這麼做會有什麼效果。我說的效果並不是表面、庸俗的那種，而是最深刻的。他的錯誤或許有部分是他想把音樂裡與感受範疇有關的東西加以系統化，且其方式有點過於條頓式（Teutonic）。在收與放之間必然有關連。在我看來，這就是做音樂的基礎，其實，這也是人生在世的基礎。所以，當他把我們引到晦暗、不定之地時，我想他也還是在操縱著。我想他很清楚自己在做什麼……。

【薩】或者他有什麼特別的目的？

　　【巴】沒錯，我是從正面的意義來談操控。他把我們
帶出去，因為他知道他到頭來總是會把我們帶回來。荀白
克（Arnold Schoenberg）在論和聲的書上，有句話說得極
好，可惜我沒辦法逐字引述。從和聲上來說，不要老把聽
者帶到陌生的境地。而我認為，當華格納這麼做的時候，
不管是在速度上、在力度上、或是在和聲上，背後都有很
清楚的想法。他想讓我們有種迷路的感覺，這樣便能更確
定地把我們帶回來。他運用非常明確的技法來做到這一
點。你從他把弦樂分組的方式之中，便可看出這一點。尤
其是在《萊茵的黃金》裡，把弦樂分成兩半，樂譜上寫著
「分半」（die Hälfte），然後寫著「第一半」，之後又寫著
「第二半」。依我看，這指的是左半與右半，如果有八個譜
架的話，那麼第一半指的是頭四個譜架，第二半指的是後
四個譜架。當然，在那些含糊不透明的地方，他常讓聲音
從後面傳來，而弦樂的顫音（tremolo）又進一步發展了這
些感覺，弦樂的顫音轉為十六分音符，這馬上讓人有了節
奏之感。如果你仔細觀察過，你會瞭解到，他利用弦樂的
顫音擺脫了速度的約束，更增加不確定的感覺，不過，如
果你要讓它有完整的意義，就必須在弦樂開始奏出十六分

音符時，採取非常嚴格的速度。

　　【薩】但這又產生一個問題，牽涉到把華格納搬上舞台的一個嚴格的音樂和詮釋的面向。在某種意義上，你是一個活在華格納裡頭的指揮家；你演奏他的音樂，你琢磨他的音樂，你在面對華格納的時候，你覺得你的自由的限度何在？換言之，你能夠像托斯卡尼尼那樣，不按樂譜的指示，把聲部的樂器增加一倍，或是就華格納留下的音樂有所增加或簡約嗎？還是你覺得自己走的是從字面來理解文本的途徑，求的是在你所認為的作品精神與樂譜的白紙黑字，也就是總譜之間的平衡？第三個要素就是傳統，傳統也可能是剛演完一場很糟糕的演出。但這也意味著你顯然從你所聽到的音樂獲益，而你和幾位指揮都是一脈相承，這在詮釋也是一個要素。

　　【巴】要是有人講到從樂譜的音符來瞭解一首音樂作品的話，我認為一定要非常明確，因為今天若是談到音樂的演出，大部分談的是速度。他自不自由？換句話說，他是不是自由處理速度，還是他演奏得像個節拍器？為了把話講得明白，顯然我講得過於簡單。但我認為，在某個程度上，很多概念是因為濫用而變得膚淺。它們面目模糊。

對我來說，**照本宣科**（literal）就是意味著怎麼寫，你就怎麼做，而且全部照做，而不是只挑容易判斷的去做。換句話說，如果有一個樂句非常難把它演奏成圓滑奏（legato），幾乎不可能中間不斷掉，幾乎不可能滴水不漏，而這個樂句張力很大，你不照這個方式演奏，我覺得這就不是照本宣科。換句話說，「照本宣科」必須從做起來最容易的這條標準，調整到最困難的標準。在音樂演奏上，唯一有價值的標準就是最困難的那個標準。所以說，當你要講「照本宣科」的時候，你必須要談速度，你必須要談力度，你必須要談平衡，你必須要談音符的長度。我認為華格納唯一一部需要改變配器的是《指環》——即使幅度非常小。原因很簡單，雖然《指環》第一次完整的演出是在拜魯特，但是它並不是為拜魯特的歌劇院而寫的。華格納唯一一部為拜魯特寫的作品是《帕西法爾》。華格納親自參與了《帕西法爾》所有的排練，在他有了在那間歌劇院實際演練的經驗之後，想把《指環》的某些段落的配器加以改變。

【薩】為了拜魯特嗎？

【巴】是的。我想還不只如此。華格納精於配器——

他很會想出不同的樂器來改變音量的層次，來改變聲音的密度，這些成果極其精妙，根本不用想要去改變它。但是聲音必須做一些處理，才能做出譜上所寫的效果。

【薩】對於在拜魯特演出的作品，這在原則上沒錯。如果你要在拜魯特演出，譬如說《指環》，這你是演出過的，或是《崔斯坦》或《帕西法爾》，那麼，一組不一樣的做法就會……。

【巴】我在拜魯特指揮《帕西法爾》指揮了非常多年，我也在開放的樂池指揮過《崔斯坦》。我常以音樂會的形式指揮《崔斯坦》的第二幕。我指揮過《帕西法爾》、《女武神》（*Die Walküre*）和《齊格菲》（*Siegfried*），也是在柏林國立歌劇院的開放樂池。所以我有機會來比較兩者的異同。當然，我認為最主要的差別在於管弦樂團和舞台的平衡。在拜魯特，你可以盡全力來演奏大聲的段落，但是在開放的樂池，你就不能這麼做。

【薩】你能夠說說在拜魯特演出和在別的地方演出是什麼模樣嗎？

【巴】你曉得，拜魯特的樂池幾乎是遮蓋起來的，沿著台階一步步往下延伸，在開放的樂池，聲音直接傳到聽

眾席，但是在拜魯特則不會。所以，身為聽眾，你不需要
把樂聲和舞台上的歌聲混在一起。你聽到的時候已經混在
一起了。這是為什麼拜魯特的聲音聽起來往往如此柔和，
如此圓潤又如此交融。在音響上，樂池本身使得共鳴的效
果非常大，有時會有太大聲的傾向，所以剛開始在那兒演
奏的時候，你的反應是會想辦法把聲音弄得柔和，因為你
以為很大聲，這需要一些時間來習慣它。我把拜魯特的樂
池比為在深海潛水。你在水底的時候，你和裝備之間總有
問題，你沒辦法真的用腦袋和一些動作讓自己脫困，浮上
水面。你奮力掙扎了半天，卻一點用也沒有，因為水的力
道太強了。在某種程度上，拜魯特的樂池也像這樣。你不
容易弄得明確，也不用想把動作比得截然分明，期望每個
人都照著數，因為這根本不是這麼回事。重點在於，讓大
家知道下一個重要時刻何時到來，這樣大家都能湊在一
起。換句話說，重點不在於對著樂手，把某個段落的拍子
比清楚，而是把樂手帶向你。而各種劃圓的動作對你都有
幫助。

　　【薩】所以是要讓聲音融在一塊兒，而不是⋯⋯。

　　【巴】沒錯。其實呢，那些在拜魯特的樂池碰到音響

問題的指揮都是那些手勢凌厲銳利的。但是，就像你在我們走來的路上所說，華格納很注意每個事物是不是圓的，我認為這是他人格的一部份：他討厭稜角分明、清楚界定的事物。

【薩】有件事我想提一下，今年夏天我很驚訝：在一個像拜魯特這樣的地方的演出，給人的印象是很正式的，聽眾幾乎個個穿著燕尾服、晚禮服出席。我去的那天，氣溫大概有華氏一百五十度——天氣非常之熱，管弦樂團所在的樂池在舞台底下，這麼說吧，這地方並不以涼爽著稱。艾蓮娜・巴倫波因（Elena Barenboim）和我在第一幕結束之後到後台，丹尼爾穿著T恤短褲，而樂團也是穿得非常不正式，你絕對想像不到。看到這景象是感覺很奇怪不協調的。

【巴】這要花點時間去習慣。

【薩】當然，所有的演員和歌手都穿著戲服，你心裡會納悶，他們怎麼熬得過，因為天氣實在熱得不得了。

【巴】是麼，不是在這次製作，而是上次我指揮的《崔斯坦》，由尚─皮耶・彭奈爾（Jean-Pierre Ponnelle）所製作，金・馬克（King Marke）穿著厚重的毛皮大衣上舞台。

而可憐的薩民能（Matti Salminen）＊，我想他大概……。

　　【薩】……奄奄一息。是啊，所有的歌劇當然都是以北方為背景，這些歌劇講的不是我們這些快樂的南方人。所以，劇中角色多半都會身穿厚重的戲服。但你剛剛講了不少關於指揮的事……。

　　【巴】在拜魯特的樂池和在開放樂池（譬如柏林國立歌劇院）指揮的差異，我還要說一件事。主要的差別在於，在國立歌劇院，做所有的漸強都要比在封閉的樂池裡要稍微慢一點點，不然你很快就會做得太大聲；而做漸慢的時候要明顯地快一點，而且銅管的強奏和弦沒辦法拉得像在拜魯特那麼長。起先，這聽起來可能會有點弱，但並不見得非得如此不可，因為你指揮的是一整個管弦樂團。在開放樂池演出，你有管弦樂團的積極參與，這是在拜魯特所得不到的。在一齣像《帕西法爾》這樣的作品，就沒什麼不同。我倒是覺得，如果不是在拜魯特指揮《帕西法爾》的話，就等於沒指揮過《帕西法爾》。這部作品是為了那個地方、那裡的音響效果而寫的，需要在那裡演出。

＊ 譯註：薩民能是著名的芬蘭男低音，1970年代擔任德國科隆歌劇院首席男低音，曾獲得兩次葛萊美獎。

但即使是《指環》—— 我去年在柏林新製作了《齊格菲》
—— 我想你得要把心胸放開，去看看兩者各有什麼優劣得
失。

【薩】但是拜魯特顯然是個你喜歡指揮的地方。

【巴】哦，就這些作品來講，絕對是需要如此。那是
另一個層次。

【薩】那麼我現在從拜魯特這個地方轉到拜魯特這個
概念，或這套概念。華格納的歌劇裡頭有很多精神包袱。
就像你之前說的，歌劇裡頭有散文體，也不乏大有問題的
素材。顯然，性在這些作品裡頭是一眼可見的 —— 而在華
格納之前並無先例。同樣地，華格納的作品裡也總是有暴
力。

【巴】是麼，威爾第可並不溫和啊。

【薩】當然不是。

【巴】幾天之前，我看了《奧泰羅》。

【薩】但是這個組合對華格納來說是很特殊的，當
然，還加上華格納一生從頭到尾所寫的文字，他在《帕西
法爾》的時期，心裡想了很多和日耳曼文化、猶太人等等
有關的一整套想法。你所處理的是一個在那方面獨一無二

的作曲家，在我來看，他有一個層面顯然是有問題的。我們這次研討會也就另一個層面談了很多──華格納、拜魯特與納粹政權的關係，還有納粹在執政期間如何運用華格納。

你可以告訴我們、長些見識的是：身為一位指揮，在製作時面對這些議題有什麼感覺？要到什麼程度，才算有這種相互作用，甚至對抗？在很多方面，華格納的作品其實寫的是對立，寫的是矛盾。

【巴】在他心裡頭也是如此。

【薩】在他心裡頭，絕對是如此。我認為假如所採取的詮釋觀點完全不看這點的話，只說「哦，這裡沒這回事，他製造了一個有英雄與諸神的崇高燦爛的世界。」那根本就是胡說八道。以你的背景來說，問題在於：不管是有人正在準備進行一齣製作，還是指揮，還是像我們現在這樣，思索其中的道理，面對它是個什麼樣的光景？

【巴】這個嘛，我希望你有時間，因為我沒辦法三言兩語就回答完。有幾件事必須要先釐清。第一，先有華格納這個作曲家。然後是自己寫劇本的華格納──換句話說，和音樂緊密相關的每一件事情。然後是論述藝術的華

格納。然後呢，還有寫政治的華格納——在這方面，他主要是個反猶太作家。他的作品有四個不同的面向。

但是在討論之前，我認為值得去細看拜魯特的演出史。在華格納的主導之下，拜魯特起先是個了不起的實驗劇場。1876年，《指環》在此進行世界首演。在當時，華格納的想法也是最具革命性、最基進的。他的本事讓人無法置身之外，他也率先提出把樂隊池隱藏起來的想法，就像在拜魯特所建的那般。現代的音響專家，沒有一個不認為拜魯特樂隊池是完美無瑕的；而且還不止於此，你根本不可能去模仿它的。你從這點便可看出，他的本事、天才絕不是只限於創作音樂而已。

他在1876年啟用拜魯特的劇院，但沒過多久就得關門，因為他手裡已經一毛錢不剩了。《帕西法爾》在1882年做世界首演。1883年，華格納便去世了。許多大藝術家要不然激發毫無保留的讚美，要不然就是掀起無可遏抑的仇恨，而華格納就是箇中佳例。他的遺孀柯西瑪，還有所有當時和他一起工作的人，是在一種崇拜到五體投地的氣氛裡頭工作，這位大師所留下的隻字片語，都要想辦法保留，這是最不合華格納路數的事情，因為這和華格納是背

道而馳的。他是個革命份子;他重新思考、重做並破壞每件事情,以便將其重新創造。因此,在我眼裡,費力將拜魯特的劇院維持在有如華格納在世一般,反而失去了華格納這位藝術家最重要的藝術特質之一。一直到第二次世界大戰,拜魯特推出的作品幾乎是一成不變。譬如《指環》,除了採用了電力等技術上的發展之外,其他從1876年到1920年代,差不多有將近五十年都沒改變。拜魯特是全世界最保守、最不動腦筋的劇院。這也是因為德國的民族主義在1920年代崛起,還有哪一種指揮會同意到拜魯特指揮的緣故:布魯諾·華爾特不曾在拜魯特指揮過;克倫貝勒沒在拜魯特指揮過;布許(Fritz Busch)並不是猶太人,但是他對猶太人的遭遇甚感義憤,也不會到拜魯特指揮。我說的就算不是納粹掌權之前的,也是納粹**開始**掌權時候的事。布許後來攜家帶眷離開德國,以表抗議,他在德國指揮了一次,但是自此之後再也沒回德國,因為他覺得整個氣氛實在令人無法忍受。甚至連最偉大的華格納理論家梅爾(Hans Mayer)回憶起年少在德國時,都說那根本受不了。

所以,那股保守主義阻礙了作品的詮釋。換言之,並

不是這些作品的**本性**如此，而是拜魯特的**詮釋**使然。其實，就如同我所說的，這是違反這些作品的本然。三〇年代，普雷托流士（Emil Pretorius）在那裡；佛特萬格勒帶來了一些新的想法，但基本上，還是沒什麼改變。從1876年到第二次世界大戰，拜魯特是全世界最保守、心胸最狹隘的劇場，我認為必須要正視這一點。

　　1951年，華格納的兩個孫子魏蘭（Wieland）和沃夫岡（Wolfgang）重開劇院，發展了整套新的拜魯特概念。魏蘭的想法是，音樂已經是白紙黑字、明明白白的，但是如何搬上舞台則沒有寫下來，因此必須要依照時代的美學需求來加以調適。這當然涉及舞台製作和歌劇製作的根本。我們到底要預期什麼？我的意思是，我們已經有寫好的樂譜在面前，在搬上舞台這部分來講，有什麼是白紙黑字的？魏蘭希望拜魯特成為最基進的地方，在那些方面，他做到了。其實呢，從1951年之後，拜魯特和之前迥然相異：每件事情都重新思考過，誰搬演那個製作，那個製作就要與他的理念相合──魏蘭，接著是沃夫岡，然後是像謝羅、費德利希（Götz Friedrich）、哈利‧庫普佛（Harry Kupfer）、海納‧穆勒（Heiner Müller）。

　　我相當晚才進入華格納的世界——在我身上怎麼說都
是如此。我所接受的音樂教育、我四周的氛圍，多是圍繞
著鋼琴、器樂、管弦樂和室內樂。我去聽聲樂獨唱會；我
去聽弦樂四重奏；我去聽交響樂團；但我很少去歌劇院。
九歲的時候，我家搬到以色列。那時候以色列歌劇院水準
相當差，不過反正他們也不會演華格納的作品，所以我一
直到將近二十歲，都沒有真正的接觸——我指的是積極的
接觸——華格納的作品。

　　【薩】你記得你看的第一齣華格納嗎？

　　【巴】我想是《崔斯坦和伊索德》吧。所以，我從一
個純粹音樂和管弦樂的角度接觸到華格納。每一個元素都
可以個別拿來檢視，還有他那套對配器、對聲音的重量與
連續性的看法，在在讓我非常著迷。而我透過華格納的寫
作，還有指揮他的作品，對他產生濃厚的興趣。所以啦，
這就是華格納最早吸引我的地方，而我在那個階段，腦子
裡還沒有被理念的世界所盤據。我得說，當時我沒料到有
一天會指揮歌劇。當時我連英國室內樂團（English
Chamber Orchestra）都還沒開始帶，拜魯特就更不用說
了，我壓根兒沒想到指揮。我是從比較接近我的華格納作

品開始接觸的，還有那些對華格納有影響的音樂家：第一個是貝多芬；當然還有白遼士和李斯特；布魯克納也算，他對華格納雖然沒有影響，但我很早就喜歡上布魯克納的音樂。研究華格納——還有華格納的音樂——讓我獲益匪淺，不只是在我演奏他的音樂上，也幫我了解許許多多別的音樂風格，甚至也幫我掌握華格納之後的德布西。我永遠都忘不了自己第一次指揮德布西的《海》（*La Mer*），我猛然發現德布西在齊奏中用了跟華格納一樣的配器——小號和英國管，或是小號和雙簧管——就和《帕西法爾》的前奏曲一樣——在德布西之前只有華格納這麼用。換句話說，音色在華格納的作品中也是非常重要的元素。不管怎麼說，這是華格納的音樂作品和文字論述真正讓我著迷的地方。而華格納討論貝多芬交響曲和指揮的文字深深影響我看待、演奏他的作品的方式。後來，我和這些作品的瓜葛越來越深，我也開始準備指揮歌劇，這是我第一次把心力放在華格納以音樂以外的題材所寫的東西——也就是華格納為他自己的歌劇所寫的文字，還有他充滿意識形態的文字。

　　【薩】你怎麼看待，譬如說，他對猶太人和音樂的看

法？這對他寫的很多東西都很重要。還有，當今的音樂學和文化詮釋會強調或試著強調，華格納以文字探討的一些理念進入他歌劇中的程度，這你怎麼去看待呢？耐人尋味的是，反猶主義和華格納是到相當晚近才為人議論紛紛的，不過阿多諾在論華格納的少作中已經率先討論它了。他說到一件事，就是《齊格菲》裡的米梅（Mime）和《紐倫堡的名歌手》裡的貝克梅瑟（Beckmesser）——我們且舉這兩個角色——其實是在諷刺猶太人。如果你在他的作品——我是說散文作品——仔細注意這個部份，那麼你在他的歌劇中也可以看得到這一點。從華格納和社會民主主義之間的淵源——還有這層淵源在大屠殺中所展現的可怕結果——所以在看待華格納的散文作品時，是有很大的壓力要想辦法處理的。你是猶太人，我也不用再說我是個巴勒斯坦人，所以這很有意思……。

【巴】我們都是閃語族人。所以我們兩個他都反對！

【薩】我們待會兒再回頭談華格納和巴勒斯坦人。現在我們先談華格納和猶太人。在某個意義上，這個問題是不能避開的。我倒還想補充一點，華格納在歌劇裡頭諷刺了猶太人的性格，但是這些角色其實並不是猶太人。我是

說，米梅在歌劇裡不是猶太人——他的身分並不是這樣確立的——貝克梅瑟也是如此。但華格納在散文裡提到猶太人的時候，都是毫不避諱的。

【巴】這個嘛，我認為華格納的反猶言論和文字顯然是很醜陋的。這是無可否認的。我必須說，如果要我一廂情願地想一想，歷史上有哪個大作曲家是我想跟他共處一整天的，我是不會想到華格納的。我會想跟在莫札特屁股後面二十四小時；我敢說那一定會很愉快、很有趣，讓人受益匪淺，但華格納，那就免啦。

【薩】你不請他吃頓飯嗎？

【巴】華格納嗎？如果是為了研究，說不定我會請他吃飯，但不會是為了享受。

【薩】那用玻璃牆把你們兩個隔開。

【巴】但是換個說法，華格納這個人非常之可怕卑劣，在某方面也很難把他跟他寫的音樂連起來。他的音樂是尊貴、慷慨的，予人的感受往往與他的人正好相反。但是，現在我們所討論的是他的音樂是不是道德，而這點與討論牽扯太深了。現在我們只消說，華格納的反猶主義非常可怕，這就夠了。他有很多可說是沙龍反猶主義的一般

用語，他用了很多辦法將之合理化，但是卻無法稍減其醜
陋。他還說了一些很可惡的話，恐怕是一時興起脫口而出
——應該把猶太人燒死等等。他的意思是不是真的如此，
還有討論的餘地。但事實仍然沒有改變，他是個可怕的反
猶主義者。華格納心裡可能這麼想，但我知道納粹利用、
誤用、濫用了華格納的觀念思想——我想這點必須說清
楚。反猶主義不是希特勒發明的，當然也不是華格納發明
的。它早在許多世代、許多世紀之前就已經存在了。但是
就我所知，納粹和之前的反猶主義不同之處在於，它發展
出一套有系統的計畫來消滅猶太人。而我認為不能把這責
任推到華格納身上，雖然有很多納粹理論家（如果你想這
麼稱呼他們的話）常常把華格納當成前輩，引用他的話。
我們為了解釋清楚也必須說，在他的歌劇裡頭，沒有一個
角色是猶太人，也沒有一句話是在批評猶太人。在華格納
這十部歌劇傑作裡，沒有一個能和夏洛克（Shylock）*之流
扯上關係的角色。你可以從反猶的角度來詮釋米梅或貝克
梅瑟這個角色，但你也可以用同樣的方式，把《漂泊的荷

* 譯註：夏洛克是莎士比亞劇作《威尼斯商人》的猶太人。

蘭人》解釋成流離失所的猶太人。這個問題跟華格納沒什麼關係，而是關乎我們的想像，以及我們的想像是怎麼發展的、是怎麼和作品搭上線的。

【薩】是的，但還不止於此，丹尼爾，抱歉我插個嘴。你可以說這是我們的想像，但我想大家也都知道，華格納這些東西是從他的文化裡拿來的：從語言而來的意象；反猶思想的觀念與意象。

【巴】猶太文化是個供人嘲諷的題材，這點毫無疑問。是拿來給人開玩笑的。而我相信，華格納在自家的「汪佛利宅」（Die Villa Wahnfried）裡，是常和柯西瑪用猶太口音和舉止來模仿米梅的。這點我從不否認。另一方面，你不得不說華格納在藝術上非常開放，而且也很勇敢。如果他真的想用歌劇來表現反猶主義，他就會這麼做，但是他並沒有。換句話說，他嘲諷猶太人確有此事，很清楚，但我不覺得這是他的歌劇中內在固有的部份。

【薩】那它的另一面又如何呢？我是說，華格納的歌劇充滿了關係聯繫——不只是心靈的聯繫，而是還有一群一群的人——他對這些人似乎很感興趣，一如他對外人一樣。這話的意思是說，在《名歌手》裡有名歌手的行會；

在《帕西法爾》裡有聖杯兄弟會；在《指環》裡有部落；
而在那種狀況下，群體感是歌劇的一部份。呃，在《名歌
手》的最後一幕裡，漢斯‧薩克斯（Hans Sachs）用他不
曾用過的方式，表達他對神聖的日耳曼藝術的看法，警告
將遭受從外而來的危險。你可以說華格納的作品，或彰或
隱，多半都充斥了德國的民族主義，尤其以《指環》和
《名歌手》最嚴重。他寫的散文也都是這東西。這裡頭有
他特定的任務。他以監護者、更新者、革命者、改變者等
等自居；他扮演了特定的角色。我只是不曉得你有沒有感
覺到這些如此清楚的東西，必須從字面上來理解民族主
義。

　　【巴】我想我們不能用談論藝術中的法國民族主義或
義大利民族主義的方式來談德國的民族主義，這點一定也
很清楚。因為在德國的民族主義中，納粹的形象太過鮮
明。但是，某些音樂裡頭有一些特別有德國味道的東西，
就像有些東西特別有法國……

　　【薩】你說過德國樂團有它自己的聲音。

　　【巴】沒錯，而我要說的話可能會讓人嚇一大跳，因
為這麼多年來，《名歌手》因種種原因，一直被當成某種

納粹意識形態的作品。但我認為它其實是對社會的批評。在這種全球文化中，巴黎、東京、紐約，都變成一個樣，我認為這是《名歌手》的主要題旨之一，所以我現在認為《名歌手》是一部非常重要的作品。當然，《名歌手》的一個重要主題是庸才與天才、藝術家與業餘愛好者、新的華爾特‧馮‧史托欽（Walther von Stolzing）與舊的史托欽之間的關係。

【薩】還有紀律與靈感之間的關係。

【巴】紀律與靈感。新來的史托欽極有天分，但沒有經驗——換句話說，他還不完整——他只能透過從薩克斯身上得到的經驗而完成修煉。所以，這把天分、創新思想和造就大藝術家的傳統經驗給結合了起來。這是在第三幕所發生的事，貝克梅瑟唱了歌，結果是自取其辱，薩克斯最後高聲頌讚日耳曼藝術，而華爾特贏得了獎項。薩克斯這段話引起極多討論，在我看來乃是誤用，因為他所談的恰恰就是藝術臻於完美之時的價值，而他把這和日耳曼藝術相提並論起來。我不認為這裡頭有什麼問題；日耳曼藝術、德國演奏風格的存在是絕對可以證明的。確實有德國的弦樂聲響這回事：所謂的「德國三連音」就是凸顯第一

個音，讓三連音聽起來更寬廣；「德國起拍」也是聽起來
比較寬廣。何以如此？因為德語就是這樣。你要是說 la
lune（法語的「月亮」），起拍是短促的；要是說 Der Mond
（德語的「月亮」）的話，起拍就一定要長一點，因為一定
要把起拍跟後面的音分開來。這只是專有術語而已，不需
要引起任何恐懼。基本上，薩克斯說的是，文字、語言與
音樂是彼此結合的，華爾特所唱的〈授獎之歌〉（Prize
Song）指出了日耳曼藝術最高貴的表現形式。就是這麼回
事而已。換句話說，它和所謂的納粹意識形態是相對的，
沒有天分的老師，只知接受已經知道的東西。貝克梅瑟是
個危險的角色。表面看起來很滑稽，但卻是個危險人物，
因為他以為只要把所有的規則弄懂，他就會是個比別人高
明的大藝術家；他當然不是。好，你有漢斯‧薩克斯這段
最後的獨白，然後你把它從歌劇的脈絡給脫離出來，也不
管這段話原來的用意，放到政治集會和紐倫堡去，它的意
義就完完全全不同了，這導致它被詮釋成今天這個模樣。

　　【薩】我不曉得我是不是徹底被這個看法所說服。換
言之，我同意你，不應該把它從原有的脈絡拿出來，我認
為你說得一點也沒錯，這整部歌劇講的是我們之前談過的

那些關係——在創新、傳統、天才和紀律等等之間的關係。而它撼人之處在於——不要再去管什麼脈絡和紐倫堡集會有何重要性了——這裡有某種轉換，從紐倫堡的居家世界、鞋匠、街道轉換到這座巨大、正式的集會場所，名歌手和鎮民都聚集在此，這也是某種形式的集會。除此之外，薩克斯被稱頌為這座城鎮的大人物，因為這些事情他都了解，而在他說到這件事情的時候，歌劇的聲響變了：他唱歌的時候，樂團傳出有恐嚇意味、充滿半音、讓人心生畏懼的聲響。而他說的是**聽從你的日耳曼師傅**。換句話說，這部歌劇讓人覺得，他真正要說的是，一旦知道有一個像華爾特這樣有天賦的新面孔出現，有必要去密切注意，而在某個意義上，集體還是最重要的。最後，還有一個想法：外面的東西是有威脅的：這部歌劇裡有一種仇外的味道——這很麻煩。

　　【巴】但如果你有讀在1920年代出版的德文書籍的話，譬如佛特萬格勒的作曲老師寫過一本很棒的書。我記得那是一本貝多芬的傳記，書的後面分析了《英雄》交響曲的第一樂章，寫得很好，但這本書難以卒讀，因為他一直在談日耳曼藝術，德國人製造聲音的方式、斷句的方

式，德國這個、德國那個，但這時候納粹還沒崛起。

　　【薩】沒錯，我同意。也不是只有德國人如此；譬如在十九世紀末的法國作品中，你會看到「法國科學」、「法國文明」。

　　【巴】德布西在名片上頭寫著：法國音樂家　克勞德・德布西。

　　【薩】所以我們得認真看待這些非此即彼、且在我看來是充滿敵意的民族主義。我不認為一部作品能完全將之涵括在其中。

　　【巴】沒錯，但我認為德國人相信他們發明了很多東西，包括音樂在內，有些德國人到現在還這麼想。從某個角度來說，音樂的確是他們發明的。我想談談華格納的作品在以色列碰到的問題。你曉得，1930年，托斯卡尼尼在拜魯特登台，我記得還有1931年，但是到了1936年，他以納粹為由拒絕去拜魯特，我想也是因為希特勒親臨拜魯特。他去了台拉維夫，當時胡伯曼（Bronislaw Huberman）創辦了巴勒斯坦愛樂管弦樂團（Palestine Philharmonic Orchestra），這個樂團是由樂團成員自行管理、自行營運，到今天依然如此。托斯卡尼尼指揮了幾場創團音樂會。曲

目有布拉姆斯的第二號交響曲，還有幾首羅西尼（G. Rossini）的序曲，以及《羅亨格林》（*Lohengrin*）第一幕和第三幕的序曲。沒有人說半句話；沒人批評他；樂團很高興演奏這些作品。大家都知道華格納的反猶立場，就跟今天一樣，所以，在以色列演奏華格納的作品跟他的反猶立場八竿子打不著關係。後來實際上發生的是，在1938年11月的「水晶之夜」（Kristallnacht）之後，樂團的團員有鑑於納粹用華格納的音樂，乃至發生焚書的事，於是決定拒絕演奏華格納的音樂。就是這麼一回事。之後的發展都是樂團以外的人所作的反應，有些人贊成，有些人堅決反對。我為什麼要說這個呢？因為我認為這很清楚地顯示了，必須把華格納的反猶立場和納粹怎麼使用華格納的作品分開來談。華格納的反猶立場是醜陋的、卑劣的，比那種一般的、還可接受的反猶立場還糟，也比納粹利用它還糟。我有認識完全不能聽華格納作品的人。有一位女士到台拉維夫來看我，當時關於華格納的論辯你來我往，如火如荼，她對我說，「你怎麼能想要演奏華格納？我曾眼睜睜看著我的家人被送進毒氣室，此時響起的是《名歌手》的序曲。我為什麼要聽這音樂？」答案很簡單：她沒有理

由聽這音樂。我不認為應該強迫任何人聽華格納，而從華格納死後所激起正反兩極的情緒，並不意味著我們不背負著道義責任。因此，我當時建議樂團，既然願意演奏，就不要安排在套票音樂會中演出，因為這麼一來，就會強迫這些支持以色列愛樂多年的樂迷去聽他們不想聽的作品。這些樂手是1938年那批投票抵制華格納的樂手的傳人，所以他們等於是重新投票，而結束了這個循環。但如果有人並不做這樣的聯繫——尤其這些聯繫並不是華格納自己所為——那就可以去聽華格納的作品。所以我建議在以色列愛樂的非套票音樂會中演出，這樣不想聽的人就不必去聽，想聽的人就去買張單場音樂會的票。但我的建議未獲採納，這個事實反映了泛政治化，也反映了這種種與華格納的音樂一點關係也沒有的想法。這就是華格納和猶太人的歷史恩怨。

【（哥倫比亞大學聽眾的）提問】：請容我先問巴倫波因先生——您在自傳中提到佛特萬格勒邀您去彈給柏林愛樂聽，但是那時您年紀還小，令尊不讓您去，而顯然您現在在德國頗有發展。隨著歲月推移，德國也變成民主政體，這之間有個特定的時刻，讓您覺得能夠跨出這一步

嗎？這是很清楚的時間點，還是反正就這麼發生了？

　　【巴】顯然是有的，否則我現在不會在這裡。換個說法，佛特萬格勒邀我，而我父親拒絕是1954年的事。1954年夏天，那時我還只有十一歲，我不能說我當時對這件事已經有了完整的想法。我父親告訴我這意味著什麼，二次大戰才不過結束了九年，戰爭的殘暴，還有大屠殺、集中營等等的暴行。這是為什麼我父親覺得不應該接受這項邀約，而我當然也就同意了。但如今回顧起來，就音樂而言，我多麼希望當年能和佛特萬格勒同台演出，而從今天的觀點來看，我認為他絕對是對的。我後來對於以色列對德、奧關係及種種細節有更多的認識，我發現這並不見得經過縝密的考量，譬如說，以色列和奧地利很早就建立了正式的外交關係，和德國則沒有。但我不認為奧地利在看待猶太人滅種這件事情上頭會更溫和。此外還有很多問題，加上我們慢慢接觸到很多德國的過去，包括1961年在耶路撒冷審判艾希曼（Adolph Eichmann）。從那開始，我就下定決心，我想去德國演出，看看我有什麼感覺。我必須說，我那時得到父母的全力支持。我第一次到德國的時候是二十歲，我已經獨自旅行了好長一段時間，所以可說

我是個成年人了。但是這件事非同小可，所以我和父母談清楚，也得到他們百分之百的支持，我就是這麼開始去德國的。

【提問】1991年，我人在拜魯特，我看了巴倫波因大師指揮的《萊茵的黃金》，我一直很尊敬巴倫波因先生在音樂上的成就。但是那次由庫普佛執導的《萊茵的黃金》，讓我第一次看到這麼令人不快的反猶色彩。劇中的阿貝利希（Alberich）大剌剌地模仿納粹報紙《先鋒報》（Der Stürmer）裡頭諷刺猶太人的漫畫，就看著這個諷刺猶太人的角色在舞台上晃來晃去，在歌劇要快結束的時候，沃坦（Wotan）和羅格（Loge）抓到他——他們不只是抓住他而已，還拿一根金屬棍穿過胯下，絞著他的兩條腿，歌劇最後在血腥中落幕——納粹在拜魯特曾經做過這種事，在此地看到這個場面，我實在不了解一個猶太指揮怎麼會參與這種製作。

【巴】我只能說，如果演出所呈現的暴力冒犯了你，我感到很抱歉，你有權利有這種感覺。但其他的則純粹是你的詮釋與想像。我可以向你保證，我和庫普佛的那次合作是戰戰兢兢，如履薄冰。排練過程的大大小小，我們都

坦然討論過。庫普佛無意、甚至連想都沒想過要把阿貝利希刻劃成一個猶太角色，或是影射其他人。所以，恐怕我必須這麼說：這更說明了你是如何來看待它，而不是它實際上是什麼模樣。

【提問】您漏提了華格納的家族在1930年代攀附希特勒的事。

【巴】我沒有略而不提，我們只是沒談這個話題而已。在1930年代，人盡皆知溫妮菲・華格納（Winifred Wagner）很認同希特勒的主張，希特勒還登門拜訪，還把拜魯特當根據地。我想，華格納家和其他的人家沒什麼兩樣，也有人抱著不同的想法。溫妮菲有個女兒芙麗琳德（Friedlinde）就離家出走了，溫妮菲希望她能回來，希特勒還派人到瑞士去要她回來。結果她不肯，後來托斯卡尼尼伸出援手，她去了阿根廷，最後在1940年代落腳於紐約，成了美國公民，反對納粹不遺餘力。其他的家族成員也有異見，我覺得針對華格納家族的批評必須只限於那些真的這麼想的人。罪不能及於整個家族。其實，華格納的曾孫戈特佛利（Gottfried）曾受邀到設於貝謝瓦（Beersheva）的班・古里翁大學（Ben Gurion University）演講，他的姊

妹曾去過以色列，我不認為你可以一竿子打翻一條船。

【提問】說到集體的反猶心態：我們讀了華格納的作品都知道，這人根本是個機會主義者。他曾經是個無政府主義者，後來被德勒斯登驅逐出去。等到他覺得德意志帝國在1870年之後，國勢蒸蒸日上，他又主張帝制。另一方面，我覺得在他的反猶立場裡，這種矛盾也延伸到他的私人生活中。

【巴】嗯，我想在他的思想裡，反猶立場的優先順序很可能是最前面的，除非這擋了自己的財路和藝術上的援助。我甚至想他說不定會成為一個猶太復國主義者，請原諒我這麼說。我得告訴你，打從我答應和艾德華進行對談之後，有很長的一段時間我都在想，可憐的華格納，他要是想到自己都已經死了這麼久，居然還有個巴勒斯坦人和以色列人要談他和他造成的種種影響，在墳墓裡頭一定會輾轉反側，但我想他會放聲大笑的。

【提問】在成為猶太人中首屈一指的華格納迷，在拜魯特指揮的過程中，您曾經覺得痛苦、憤怒或尷尬過嗎？

【巴】這個嘛，首先，我不認為自己是個首屈一指的華格納迷或是首屈一指的猶太指揮或是首屈一指的什麼東

西。我沒用這種方式來看待自己，我也不認為有什麼極其重要的事件。我是在美國和德國才碰到華格納在以色列這個問題，尤其是在美國。我必須說這根本不成比例，在美國尤其嚴重。在樂團這一邊，這是個基於音樂考量的行為，但最後並沒有發生，事情到此為止，而現在我被視為在以色列演奏華格納的先驅人物，情況根本不是像那樣的。從個人的角度來說，我是說如果他們不想聽的話，我其實不用這麼說，我用不著在以色列指揮華格納。我可以在別的地方指揮華格納，但我卻成了某種鼓吹這些東西的人，但我並不是，我並不認為自己是首屈一指的華格納迷；我根本不認為自己是個華格納迷。我只是認為我在華格納的作品投注心力，是因為它在音樂上對我很重要，有助於我發展音樂修養、關注其他的音樂。

　　當然，我很清楚拜魯特所代表的意涵，但是我想你所說的拜魯特以及拜魯特的象徵與種種瓜葛是三〇年代的拜魯特，當然也是四〇年代的拜魯特，甚至是二〇年代的拜魯特，但絕對不是1951年之後的拜魯特。我認為這點一定要弄得非常清楚——我想身為猶太人，我可以這麼說——一定要非常清楚怎麼和敵人打交道，怎麼和現在恨我們以

及恨我們幾百、幾千年的人打交道。你或者可以和他們周旋，或者你可以繼續不和他們接觸，但我不贊成只接受我們想要的，不然就批評他們，不跟他們有任何牽連。我認為，如果以色列政府在五〇年代接受了德國的賠款，准許德國汽車輸入以色列等等，應該就有可能讓那些想演奏華格納作品的人去演奏，讓想聽的人去聽，而不用強加在其他人身上。我對拜魯特的想法是，對它懷有任何怨恚都有他的道理，而我的同胞、我的猶太同胞所受的苦，我也絕對不想無動於衷，只是要是我們碰觸到過去，就必須把界線劃清楚，把話說清楚。我不認為我們有權利一竿子打翻任何東西，如果是因為別人恨我們，我們就恨他們，那我們就降到跟那些迫害我們多年的人一樣的水準了。

<div align="right">1995年10月7日於紐約</div>

第五章

【古】道地（authenticity）指的是什麼呢？特別是在更廣泛的「忠於文本」的氛圍下，它有何意義？而這個概念又是如何轉譯到其他的藝術呢？

【巴】音樂不同於書寫文字，音樂只有在發出聲音之後，才算存在。貝多芬寫下第五號交響曲時，這只是他想像出來的、是虛構的，只受他腦中所想像的物理法則所約束。然後，他以他所知唯一的記譜系統——白紙上的黑色豆芽菜——記錄下來。沒人能讓我相信，這些豆芽菜就是第五號交響曲。只有在這世界上某個管弦樂團決定演奏第五號交響曲的時候，它才告存在。所以說，音樂的特異之處在於一個事實：對於各色各樣的人來說，聲音的現象和音樂的意義各有不同，說不定是詩意的、數學的、感官的，或是隨便什麼東西。但是到最後，音樂只透過聲音來表達，也就是布梭尼（Ferruccio Busoni）*說的「振動的空

* 譯註：布梭尼（1866-1924）在銜接十九世紀與二十世紀的音樂上，扮演了複雜的角色。出生在音樂家庭，父親是單簧管演奏家，母親是鋼琴家，年幼時曾見過李斯特、布拉姆斯、安東・魯賓斯坦（他是聖彼得堡音樂院的創辦人，柴可夫斯基曾在此就讀。柴氏的A小調鋼琴三重奏係「懷念一位大音樂家」，指的就是當時已去世的魯賓斯坦）。布梭尼深受巴哈的作品所影響。但一方面，他也對音樂的未來感興趣，提出可將半音再做更細微劃

氣」（sonorous air）。基本上就是這麼一回事。因此，當你
說到忠實的時候，忠於什麼？你所談論的是忠於一個非常
約略簡陋的系統。如果樂譜上寫著「弱」，而你大聲彈，
那顯然是對文本不忠。我們說的不是這個。有件事情很重
要，要記住音樂的經驗——製造音樂的行為——意味著把
聲音導入一個不斷互相依存的狀態——換句話說，這是不
可分割的，因為速度和內容、和音量等息息相關。因而所
有東西都是相對的，總是與之前、之後，以及同時發生的
東西相關。小提琴手拉一段貝多芬交響曲，譜上寫著「弱」
——那麼，跟什麼相比是「弱」的？跟之前的音樂相比是
弱的，跟同時在它之上或之下的聲音相比是弱的。因此，
你不能談忠不忠實。如果你只想客觀重現印出來的東西，
到此為止，這不僅不可能做到（因而，沒有「忠實」這回
事），也是徹底的懦弱行為，因為這意味著你沒花心思去
瞭解聲音之間的互動與分寸——我此刻說的只關係到音量
和平衡而已，還沒談到線條和句法等問題。

分的想法，也探討過電子音樂。他的學生包括澳洲作曲家葛蘭傑（Percy
Grainger）、魏爾（Kurt Weil）、瓦雷斯（Edgard Varèse），都是二十世紀音樂
的重要人物。

【薩】還有速度。

【巴】沒錯，但是大家都知道速度與此相應。你曉得，速度總是牽涉到內容，在我看來，很多音樂家先決定速度，是犯了要命的錯誤。他們把節拍器拿來，有時候還是作曲家給他的，結果一定會太快，因為作曲家寫下速度標記的時候，並不知道聲音的輕重。他只有心中的想像而已。你可以在心裡默唸一首你曉得的詩，兩秒鐘就唸完了，但你沒辦法兩秒鐘就朗讀完。因而，作曲家標的速度一定會太快，包括像布列茲（Pierre Boulez）這麼有經驗的指揮都會如此。而他以很迷人而法國的方式來表達。當我指揮《第七記譜法》（*Notation VII*）的時候，譜上標的速度比我們實際演奏的速度還快了百分之五十，他欣然改了速度標記。「怎麼會這樣？」我問道。「你實在是個經驗豐富又肯動腦筋的音樂家。」他說道。「很簡單。我寫曲子的時候，是用水來煮飯，我指揮的時候，是用火來煮。」反正這至少讓很多音樂家先決定好速度，然後再看放什麼內容進去。你不能這麼做，而是要恰恰相反，由內容來決定速度。顯然這都是相對的。為了表達某種內容，必須要採取某種速度。舉貝多芬第七號交響曲的末樂章做例子，

我們不以快速、或相對快速、非常快來演奏——我想這是我們所能允許的極限——而是把寫得快速而大聲的地方奏得緩慢而輕柔，所以音樂的內容根本就出不來。我們在政治過程也可看到類似的狀況。不管你怎麼看待奧斯陸協定（Oslo Accord）——換個說法，它有機會或它沒機會——若是它進展的速度太慢，那就契機盡失了。音樂若是速度太慢，就會分崩消散，政治進程也是如此，因為這是分不開的。在音樂之中，不同的元素之間並無真正的分立。而且這些元素無法形諸文字。因此，像這樣的忠於文本是非常受限的。這當然也受限於輕柔、大聲、快、慢，但即使是這些，也是相對的。但是超出這個範圍之外，所有的作為都是懦弱的行為。有趣的是，今天一談到忠於文本，常常都是在談速度。「在這一段為什麼不用這個速度？」或是「他為什麼要加快速度？」我的意思是，「連奏」（legato）也是一個忠於文本的問題。換句話說，我們滿腦子想的都是這個速度的機器，結果內容漸漸被分割了。因此之故，這也是我們過於熱中走向專業分工（將要素予以區分，個別獨立）的犧牲品。如果你是個醫生，專精某個部份的解剖，那麼我並不介意專業分工。我瞭解這一點。但這總和

身體的其他部份相關。你不可能只專精於耳鼻喉，但對身體的其他部份一無所知，因為有些東西是彼此相關的。而音樂和人體完全一樣。音樂的解剖恰恰是如此：一切都是彼此相關的。因此，在這種情形下，是不可能做音樂的。

【古】我想你聽了會很高興，布列茲在一次不相干的談話中，說到了兩件事情，和你說的正相呼應。我問他，身為演奏家對身為作曲家的他有何影響，他說因為自己是演奏家，所以永遠都無法遠離製造聲音的現實。因為正如你所說，作曲是一門抽象的藝術，只有在心裡才聽得到。然後他打了一個非常精巧的比喻，我會稍加解釋。他把樂譜或作曲家的意向當成某種看不見的源頭，而對作品的感知是從聽者的角度所做的一連串的觀照。這很有柏拉圖的味道，但這絕不是源頭。就算你想，你也看不見火光，只看得到一連串的倒影——它是從樂譜而到指揮，而到製造聲音的人，而到聽眾耳中或是其他方式。他還說：以聽者的身分以為自己在看的是源頭，這乃是個幻覺。你看到的是一連串不可或缺的映像而已。

【薩】這很有意思。我倒想多思考一下意圖：紙上寫的音符是沒生命的，這樣說沒有錯。但我認為在詮釋的過

程中，從詮釋者的角度也好、從某個把作品寫出來供人詮
釋的人的角度來說也好，都非得有所依靠不可——你可稱
之為原始文本，或是把它叫做約定俗成的傳統，總之，這
讓你有地方可以回去。顯然，這並不是當初作曲家創作的
模樣。你沒辦法回到那裡。我想回到文本的概念上頭。我
想，我們是可以去談文本，而且建立一個文本的。我們都
倚賴它。但是編輯所做的工作是很重要的——整理校對手
稿、筆記本，或至少讓它呈現在眼前，這麼一來，讓詮釋
者或讀者能回到上頭。我的意思是說，我們需要那種基本
工作。我們需要知道亞倫・泰森（Alan Tyson）所提供的細
節，這位莫札特專家研究紙張的浮水印（watermark），整
理了莫札特的作品，知道了某些段落寫於這個時期、而非
另一個時期。* 我認為這個工作至為重要。當然，這不能

* 譯註：十八世紀歐洲紙坊製紙時，在模板上會編織特殊的圖案，以做為標
　記。所製作出的紙張會出現印記，稱為浮水印。現代音樂學遂以此為線
　索，來佐證手稿的真偽與手稿的先後次序。當時紙張銷售流通的地域相當
　有限，舉例來說，若是莫札特某一首作品已知是寫於布拉格，但手稿用紙
　的浮水印卻是某個義大利紙坊的標記，那麼，這就無法有力佐證這是莫札
　特的原稿。此外，樂譜用紙是經過特定的折疊方式裁切而成，因此也可根
　據譜紙上浮水印的位置，有助於拼湊散落的手稿，或是排定樂譜的先後順
　序。

決定你怎麼讀它、演奏它，但我認為，一定要順從於那種
建立文本的編輯過程。接著，要怎麼處理文本呢？可以有
兩種方式，一種是說：「好啦，東西都在這裡，我要做的
就只是忠實重製而已。」這當然全是胡說八道，因為根本
沒有「忠實重製文本」這回事，如果你看的是十八世紀的
文本，那你一定要是個十八世紀的人不可，而這是不可能
的。在某種意義，一旦作曲家或作家寫了文本，也就遠離
了文本，它獨立而自存，作者以為還可予以翼護，其實並
不然。不過呢，不管是以詮釋者、讀者或是音樂演奏者的
身分，我們都感覺到，在進行演奏或是閱讀時，文本並不
是可以任意揉捏的。換句話說，這裡頭有對詮釋者意志的
依違：強啊、弱啊，反正就是這類指示。我想，指出這點
是很要緊的。這不完全是你想怎麼做、想怎麼詮釋都可以
的。舉個例子好了，如果我們決定把《李爾王》（*King Lear*）
演成喜劇，或是把《奧泰羅》（*Othello*）處理成鬧劇，我們
就會知道什麼叫做「曲解」。這基本上就弄錯了，是行不
通的。所以，我認為最好的詮釋是把文本當成作曲家、作
家、詩人所做一連串決定的結果，也因此，在讀作品的時
候必須想辦法了解這些音符、文字何以出現在紙上的過

程。這件事情非常複雜，因為這其實牽涉到一連串的直覺
感知、一連串有所本的猜測，布列茲用的字是「鏡子」，
如此而在演奏中賦予了新奇之處，引人注意。如果演奏者
或詮釋者只是重複別人已經做過的事，那這詮釋和演奏就
很無聊了。你想試著給個新的刺激或新的面貌。但我想有
一件事也極為重要：除了從作曲家或詩人的脈絡來了解詮
釋者的角色之外，也要從演奏者和詮釋者的脈絡來掌握。
這意思是說，我們都受某種傳統慣例所限，使我們無法完
全超越某種規範，而這規範到最後是受社會與智識所決
定。所以，我認為是有某種交互影響不斷存在於讀者、演
奏者的個體性以及從文本的歷史——不管它是五分鐘前的
歷史還是兩百年前的歷史——所做的決定、共識和傳播之
間。也因此，詮釋是一個動態的過程，我認為這總是需要
許多理性的檢驗，而不能只靠感覺來決定。感覺是很重
要，你詮釋你所討厭的作品所用的方式，一定和你詮釋你
喜歡、在乎或你認為重要的作品顯然不同。但我認為總是
有個規矩非常多的過程，圍限了我們。換句話說，這裡有
一種契約意義的傳統。這你同意嗎？

　　【巴】同意。但是聲音的要素很不相同。換言之，你

若是說到音樂，那它的詮釋和你在談文本的詮釋是不同的。

【薩】那我們就來談談吧。

【巴】我不認為真有這種真正的詮釋。你必須先從聲音的物理實現（physical realization）開始，而你在談詩的時候，並不會去談字的物理實現。

【薩】是不會，但你也不會把它叫做物理的實現，我會稱之為啟動（actualization）。你如果看看一首詩，像是這一首，它有文字，這些字眼完全是沒有生命的。除非你去啟動它、去讀它，否則它是沒有意義的。之後，當你讀它的時候，你就是在實現它了。我會說，兩者大體上是類似的。

【巴】話是這麼說，但你不用去處理物理的法則。而面對聲音，就必須處理物理法則：某個場地的音響效果、空間與時間等等。你若是個讀者，就沒有這些東西。換句話說，讀詩和讀總譜是一樣的，但若實際演奏它，即使是在家彈奏，也牽涉到物理，要求音樂家要對音樂的物理面有所理解。這關乎音響學、關乎泛音、關乎和聲關係……。

【薩】當然還有技巧。

【巴】但這裡是有它物理的一面。你沒先弄通物理
（physics），是沒辦法碰物理之後（metaphysics）*的。因
此，這是音樂演出的特殊現象，這就是為什麼很多人誤
解、也誤用了「詮釋」這個字。換句話說，「我怎麼詮釋
這個？」「我怎麼有自己的見解？」「我怎麼讓它不只是貝
多芬的作品，也是我的貝多芬？」你不能這麼做。它不是
這樣存在的。你不能這麼做。你得先去瞭解貝多芬第五號
交響曲的聲響特性，樂團要怎麼平衡，質地要怎麼樣才能
時厚時薄，力度改變的速度又是如何——換句話說，譜上
寫著「漸強」，整個總譜從上到下都寫著漸強，但樂團的
各個樂器要是都是同時開始漸強的話，那你就聽不到所有
的東西了。顯然，法國號、小號、定音鼓會蓋過其他的樂
器。所以說，忠於文本的概念在音樂裡要相對得多，不僅
是你所說的受契約圍限是相對的，「應為而不為」更是相
對的。如果你只是看樂譜怎麼寫，你就怎麼彈，而不去瞭
解它真正的意義是什麼，你就是失之應為而不為了。換個
方式說，如果譜上寫著整個樂團都要漸強，而身為指揮的

* 譯註：這個字一般譯為「形上學」，此處以其雙關，而從字面譯。

你就讓所有的樂器照章行事，那你是忠於文本沒錯，但你就失之應為而不為了，因為你略去了很多東西，他們就此不被聽聞了。

【薩】我在想，談到文本的詮釋，有趣的可能不是從文學對應到音樂，而是從音樂對應到文學。換句話說，我們是不是能根據你剛才所說的東西，將之用在讀詩。舉個例子，濟慈（Keats）有一句詩：「汝猶未玷污之寂靜新婦。」（Thou still unravish'd bride of quietness）* 哦，這不是我們平常會說的話。這不是我們寫洗衣單或是在地鐵上跟別人交談所用的語言。所以在這方面，如果有人認為詩需要一種特別的語言，那這是講究雕琢的語言，而不是一般的散文了。當然，文學吃虧的地方在於它用的詞語和日常的語言運用是互通的，而音樂則否。貝多芬交響樂的聲響素材在別的地方是找不到的，但是你走在街上，聽別人講話，或多或少都會發現濟慈的詩所用的口語素材。文學批評家波瓦利葉（Richard Poiriet）最近表示，文學之所以是比較民主的，就在於每個人都能運用它。你或許會這麼

* 譯註：出自〈希臘古甕頌〉。

說。但我會說，比較有利的方式是把它想成是一種形式
——詩意的語言或是雕琢的語言，它在某些方面更近於音
樂。如果我們說，文字往往有趨於實際與客觀意義的傾
向。「這是一只杯子。」那我們則是試著從外在來指涉這
個物件。但如果你想到配有音樂的詩文，那麼你面對的是
文本之內的關係，樂譜上的諸般要素藉此相互關連。這種
事情不光只是說：「這個嘛，我當然知道什麼是新娘，我
知道什麼是安靜，什麼是未受玷污的，所以我就懂這句
詩。」這樣是行不通的，因為詩的對象是一連串內在於詩
的關係，你得在能去「讀」它之前就了解這一點，所以我
認為一首音樂作品的詮釋提供了某種呼應之處。不過，這
也有個問題，可與你剛剛提的聲音實現相呼應，就是你剛
才談的——聲音關係的物理特質。就這部份而言，音樂是
獨特而自存的，它的唾手可得，還有它的遙不可及同時並
存。這可說是很大的弔詭。為了聽濟慈的詩，且有所得，
你得會英文才行。但若是聽的是音樂，即使唱的是德文或
法文，你也不用懂德文，不用懂法文，但你對音樂風格和
音樂語言得有所掌握才行。我們從實際的例子得知，小孩
不懂語言也聽得懂音樂，這點還有爭議，但你就是個最好

的例子。你說不定在能用西班牙文做出連貫的哲學陳述之前，就會彈琴了。對吧？所以說，可不可及的問題在於，音樂一方面在當下有著非常強大的效果，很多哲學家都說過這點，也因此，可說音樂是更危險的，因為我以為它能激起某種非理性。尼采當然感受到這一點，柏拉圖也是如此。但在另一方面，音樂是一種極為隱密的藝術，它需要接受某種訓練，你可以說很像耶穌會士受的歷練，所以音樂就變得遙不可及。音樂有很神祕而難以理解的部份。而我認為，這是你身為演奏家時時都在處理周旋的東西。

【巴】我想談談你剛才提到關於文本的事情。如果你看看戲，然後你想想歌劇，這也是戲，但是用音樂來表現，其間的基本差異是什麼？在一般的戲劇裡頭，並沒有速度或音量的指示。這是為什麼很多很厲害的劇場導演在歌劇院施展不開，因為他們覺得手腳被綁死了。他們不能叫歌手大聲叫，因為作曲家在那裡寫著「極弱」（pianissi-mo），叫人覺得很不舒服，而歌手告訴他，「我不能大叫——因為譜上寫著『極弱』。」所以，他只好等到下一次了，因為這裡突然出現了四小節的管弦樂間奏——這是為了要讓歌手為下一句歌詞準備心情——劇場裡也沒這個東

西。這都是用講的文本和音樂之間非常重要的差別。這和聲音也有關係。聲音的要素讓所有的音樂都有悲劇的成分。如果你真能以連續的聲音建構樂句，使得每個音都緊跟著前一個音——前一個音結束之後，它才開始，而它結束的時候，後一個音才開始——藉著這個聲音要素，你已經有了張力的要素，也有了讓你繫於半空於不墜的要素，否則聲音就會崩落於地。因此，根本在音樂還沒開始、沒有任何力度記號之時，聲音就有了張力的要素，而這在文字是沒有的。對我來說，還有一點很重要，如果你把音樂這個字探究到極致——音符、和聲、節奏之間的關係與相互依存，以及這些要素與速度的關連。如果你看看音樂不可重複的事實，它每次都不一樣，因為它出現在不同的時刻——你學到很多關於世界、關於自然、關於人類以及人的關係，也因此，音樂在很多地方是最好的人生學校。我說真的。但同時，音樂又是逃離世界的方式之一。音樂有這雙重性，使我們處於弔詭之中。有一種東西能教你這麼多關於世界、關於自然、關於宇宙——對於宗教感較強的人而言，也關乎上帝。而這顯然能教你這麼多事物的東西，怎麼可能又可藉之以逃離這些事物？對我來說，這個

關乎音樂作用的想法很迷人。當我們談論音樂的時候，我們談的是自身如何受其影響，而非關音樂本身。以此而言，音樂像上帝。我們無法談論上帝——或者用其他的名號稱呼，我們只能談論我們對一件事物的反應——有些人知道上帝存在，有些人拒絕承認上帝存在——但我們無法談論它。我們只能談論自身對它的反應。同理，我不認為你能談論音樂。你只能談談對它的主觀反應而已。

【薩】在宗教史上有一派論辯，不管你叫它神秘主義也好、蘇菲教派也好，認為宗教經驗是不應言說、不可言說、無法觸及、無法企及的。所有的一神教當然都有，多神教某種程度也有。有些作曲家——有人會想到梅湘（Olivier Messiaen）和巴哈——倒不見得是企圖觸及神界，而是體現神界。你不管是讀聖十字若望（St. John of the Cross, 1542-1591）還是偉大的阿拉伯神秘主義者阿拉比（Ibn Arabi），裡頭都有極為有力的信念，讓我深感興趣——這些人給你的是神的話語。他們當然不會說：「嗯，差不多是這樣。」而是說：「不。這就是上帝透過我來說話。」所以，我認為這是一個比我們剛才討論的還要更有力的現象。我這個人完全沒有宗教感，這反正很奇怪。我

在這方面很世俗，但是我很受那種宗教作品所吸引，不僅
是因為其中的宗教成分。這是因為，以巴哈的作品而言，
我一直在想，他的形式在某方面是這麼理性，於是他以聖
經題材寫的作品，像是《聖馬太受難曲》（*Saint Mathew
Passion*）能這麼解釋：「嗯，這其中一定有什麼理性法
則。」但這部作品總是讓人覺得它在離你而去。我覺得迷
人之處在此。你不僅會說：「嗯，我們只是靠近了它。」
你是真的覺得越靠越近，但它卻越離越遠。

　　【巴】我認為這與和聲的現象有關。這在調性音樂裡
頭比較容易解釋。無調性音樂也讓我有類似的感覺和想
法，但在調性音樂之中，這要容易解釋得多。拿貝多芬第
五號鋼琴協奏曲*第二樂章的開頭為例，小提琴和中提琴
奏出綿延不絕的樂音，加上大提琴和低音大提琴的撥奏
（pizzicato），不難理解它為何有某種神性在其中。

　　【薩】或說某種寧靜的極致。

　　【巴】關鍵出在和聲上頭──不僅是音樂的和諧，也
是思想的和諧、感受的和諧。這有很多方式可以分析。當

* 譯註：這就是著名的《皇帝》鋼琴協奏曲。

然，你可以說這是小提琴和中提琴的綿延線條有如進行曲
一般，緩緩鎮定走過的本事。這讓你覺得極為沉靜。而低
音域有大提琴和低音提琴的撥奏則讓綿延的線條有了節奏
的律動。你感覺整個世界一片祥和：綿延與撥動、長與
短。每個人在此都有和平共存的空間。顯然我是在引申演
繹。但我認為，這些東西予人一種神性的感受，一種寧靜
祥和的感受。然後，當你聽到的段落充滿了半音、沒有解
決的和弦，這種和聲的緊張不用到像華格納《崔斯坦與伊
索德》那種程度——在貝多芬的作品裡，不乏以一個音就
讓音樂起波瀾的例子——對很多人來說，這也讓人感覺這
是對存在於我們之上的全能全在的力量的抗議。所以我認
為那種音樂有能力這麼做。音樂作品不論其長短，它能給
人剎那間走過一生的感覺，即使是一首短小的蕭邦圓舞
曲，如只有一分半鐘長的「一分鐘圓舞曲」*，也是如此。
在無聲之中，音樂倏而響起。最後一個音方歇，也就歸於
靜默。有時你會心懷單純或是滿腔詩意來看待你經歷過的
某些事，它曾有過，但已不復存在。

* 譯註：也就是著名的「小狗圓舞曲」。

【古】所幸對「道地」的著迷已經退燒了，這是不是企圖量化、合理化那無法量化、無法用理性衡量的東西？音樂學家塔如斯金（Richard Taruskin）說過：道地的概念是非常現代的想法；一個世代之前，或是當華格納指揮貝多芬的時候，他不會坐下來說：「天哪，我們回頭，再照著貝多芬的想法來一次。」

【薩】不會，但是「道地」的念頭在背後驅策著他，因為他認為別人都不懂真正的貝多芬，而他用自己的方式做到這點。

【古】但是他沒有同樣強調可測量、可重製的歷史細節。舉例來說，他不想去為小提琴的人數和座位傷腦筋。

【薩】沒有。但這是不同的重點；這是不同的時代語言。他滿腦子想著「道地」這回事？「道地」是什麼？

【巴】他想在感受上做到道地。

【薩】我曉得，但是他認為感受的「道地」某方面也決定了聲音。但是，「道地」所為何來？「道地」只是為了合理化現狀與過去的關係而已。換言之，如果我說這是很道地的，你知道，我等於也在說這是真的。在基督教裡頭，信徒四處尋找當年釘耶穌的十字架的殘片。所以，這

總是與現在相關。以為「道地」只與過去相關，這實在有誤導之嫌。這關乎現在，關乎現在如何看見並重建過去，關乎現在需要什麼樣的過去；你曉得，必須要有這種過去。看看這三十年來在演奏十八世紀音樂追求「道地」的渴望吧。這全是對大管弦樂團豐美聲響的反制，而純粹派想在這些新的尖銳聲響上頭下苦功。好說「這才是巴哈作品演奏起來的樣子，而不是佛特萬格勒指揮柏林愛樂處理的方式」。你看，這其實關乎在現在建構過去的較勁。我會想強調這些東西。建構是個必要的成分。你不同意嗎？

　　【巴】我百分之百同意。我覺得，我們常常會想自己要怎麼樣的未來，以致沒花足夠的時間去想，我們要什麼樣的過去。這是二十世紀後半葉以及新世紀之初的德國人面對的根本問題。他們經歷了納粹統治的黑暗時代，那麼他們到底想要什麼樣的過去？美國人也有這個問題，他們經歷了越戰；以色列人也是，他們要面對巴勒斯坦人；而巴勒斯坦人則要面對以色列人。如果你用這種方式來看世界就會了解到，「忠實」也是非常、非常相對的概念——是忠於文本，還是忠於詮釋？同時也會了解到，歷史上的某些事件為何在此一時是以某個角度來看，而過了二、三

十年之後，卻會完全不同。事件本身早已過去，但它以不同的方式影響歷史的發展。我認為這三、四十年來的音樂復古運動是有很多好處的。它使得途徑、過程、清晰度成為焦點所在，其程度遠勝以往。這讓我深感興趣，這比他們是不是用四把小提琴要有意思多了。因為這裡頭有太多地方前後矛盾了。在一座有兩千個座位的音樂廳，為什麼就應該用四或六把小提琴來拉？如果你演奏某首作品的場地和它當初在十八世紀演奏時的場地大小差不多，那麼你可以這樣做。對於以古樂器演奏的運動，我心裡是覺得它有基本的大問題。

　　如果我們接受艾德華的假設，說這是一幅現在的圖像，那這還真是一幅貧乏的現代圖像呢，因為沒有一個世代對過去投注這麼多力氣的。在考古學上，可以看到城市是如何建造在另一座城市之上。我們沒有勇氣，把必須留在身後的東西留在後面，然後繼續前行。這在我來看，是今日社會病態的一部份。而在今天的復古運動和舒曼、孟德爾頌或華格納演奏巴哈、貝多芬之間的差別在於，他們真的是新潮的。他們試著想把過去帶到他們的時代。如今這股運動的許多成員心裡抱著一個假設，以為這個潮流是

非常新穎的，我認為這個假設未必是真的，這其實只不過
是因為欠缺了將之轉化為合於當代風尚的能力，而想走回
頭路罷了。我想說的是，李斯特把巴哈的作品改編給鋼琴
演奏，而把巴哈帶到了十九世紀，所以當時聽眾所聽到的
聲響和李斯特自己的作品是差不多的。從音樂研究上頭，
我們可以有很多收穫的。瞭解音樂的風格、瞭解音樂中各
種成分的微妙差別，這絕對是必要、而且也是有用的，
「缺此不可」（sine qua non）。但是，想重製過去？光是
「重製」這個字就已經是捉襟見肘了。

　　【古】這個區分方式很好啊。

　　【薩】文學世界裡有個類似的例子，我認為這採取了
一個相當狹隘的歷史觀。聽到這些人說我們必須回到經典
作品，今天的學生對荷馬、魏吉爾等作品唸得不夠。他們
說這種話不是因為他們對荷馬和魏吉爾多麼有興趣，而是
像我之前說過的，是因為他們想用荷馬和魏吉爾來打壓當
代文學，因為當代文學所處理的主題（也就是性別、種
族、階級等等）弄得人心神不寧。他們認為我們和文化遺
產——基本上是歐洲猶太—基督教文明——脫節了，而我
們應該把時間拿來讀更多真正的大師名作。我們還是不要

浪費時間在女性文學、黑人文學、種族文學這類東西上頭吧。

那麼，這是怎麼一回事？大部分倡議這種觀點的人對於這些作品沒有真正的想法，只能說應該去讀云云，應該去讀但丁和魏吉爾。但誰會不贊同呢？**應該讀魏**吉爾。但這不意味著你讀了魏吉爾，就不用讀其他的東西了。亞倫‧布魯姆（Allan Bloom）說尼采之後的作品，我們應該就不用讀了，基本上，我們應該把時間花在希臘哲學家、幾個詩人和那些法國啟蒙作者的作品就好了，說起來，教育只是菁英的事，並不是每個人都應該受教育的。如果你在「道地」這個問題上再往裡頭挖深一點，你又會碰到「他者」的問題。這裡牽涉到的當然是擺在眼前的議題，但也是過去是誰的禁臠的問題。在整個古樂運動裡，勢利心態也是非常明顯的。

【古】這種禁臠的問題很嚴重。我們似乎走過來了，但曾有一段時間，你是沒資格和芝加哥交響樂團演奏巴哈的。

【薩】沒錯，純粹派說什麼這是專家唯一應該做的事。

【巴】這種保守的態度眼裡只有過去，我認為這是最
負面的結果。

【薩】這是基本教義那套。

【巴】在這方面，基本教義派、眼裡只有過去的樂
界、文學人士，這中間真是沒什麼差別的。藉著了解你的
布列茲和你的卡特，你以不同的方式看見了貝多芬的不同
面貌，使得貝多芬永垂不朽。這是為什麼我們今天還花這
麼多力氣在貝多芬身上，而不是花在跟他同時代的次要作
曲家如約翰‧費爾德（John Field）的身上。若論音樂的永
恆價值或音樂的表達方式，他可道之處要少很多。我們花
很多力氣在莫札特身上，但沒放那麼多心力在薩利耶里
（Antonio Salieri）身上。但是，對一個音樂家或演奏家來
說，和時下的音樂持續保持接觸，絕對是非常必要的，以
了解過去的音樂有何新奇之處。我記得我指揮伯崔索《出
亡》（Exody）的世界首演——這是一首很重要而長的大作品
——同一場音樂會還有柴可夫斯基的《悲愴》（Pathétique）
交響曲。我接觸到我所不知道的聲響。既然這是世界首
演，顯然對每個人也都是新的。當你開始和它接觸，你對
新鮮聲響的直覺、本能就會變得尖銳許多。在這個脈絡底

下，我掌握到柴可夫斯基交響曲許許多多的層面。我得以感受、領悟到柴可夫斯基許多段落的新穎之處。這就是為什麼它絕對是必要的原因。當然，就如你所說，魏吉爾應該讀，但今天的作家也應該讀。你必須讀一些魯西迪（Rushdie）或別的當代作家，才能以不同的方式來看魏吉爾。

【薩】音樂呈現了一個特殊的問題。我想我會做個有趣的說明：在所有的藝術裡，一般人對音樂的瞭解比以前少。換句話說，一個受過教育的人，譬如說一個哲學家，可能會對文學感興趣，可能攝影懂很多，也懂電影、繪畫、雕塑、戲劇，但可能對音樂一無所知。這是一種音樂隔離現象，我認為是這個時代所特有的。在整個十九世紀，音樂一直佔著重要的地位，至少在西方是如此。

【巴】但總有人對音樂無感，或是沒興趣；史賓諾莎對音樂一點興趣也沒有。

【薩】當然，總有人是如此。但是大致說來，你可以說，在受過教育的這群人——就說中產階級好了，還有貴族階級，但在法國大革命之後主要是中產階級——音樂是百分之百的藝術。少了它，就沒辦法跟人談詩論藝。但是

情形已經不再是如此。你身為演奏家，我很好奇你怎麼想。我的感覺是，聽眾有兩類。一種聽眾讓音樂得以演出，就是企業跟有錢人。我的印象是他們可能會非常保守。他們不想要新的音樂。他們只要莫札特，甚至薩利耶里，直到地老天荒，而不會要伯崔索的音樂。這是一個議題。另一類聽眾為數非常少，這類人懂音樂，而且把音樂當成生活的一部分，但他們越來越少。有個相關的議題，我認為是阿多諾的問題。阿多諾說，音樂碰到的狀況是它不但沒有成為社會的再現，譬如說貝多芬所處的社會──得意洋洋的布爾喬亞階級，如你在歌劇《費黛里奧》（*Fidelio*）中所見──到了荀白克和十二音列理論，音樂則表現了它在社會中的無能（inability）。真正的新音樂是無法演奏、也無法聽聞的。他真的這麼說：以他看待它的方式來看待──視之為一種哲學的演化；視音樂為一種社會哲學──音樂之所以變得如此困難、如此無法企及是因為它代表了一種社會的僵化，使得音樂無法演奏、無法瞭解、無法聆聽。所以我很好奇，除了贊助和想要把事情以特定方式加以組裝的贊助人之外，是不是還真的有那種我們在今天得要處理的辯證。如果你看看音樂史，譬如說從

華格納進展到荀白克，而後貝爾格、魏本，最後到了卡
特，你身為一個演奏家，我想知道，你不覺得我們談論的
難度越來越高嗎？這也就是說，在你演出、組織音樂會的
工作上，你不覺得音樂和社會之間漸行漸遠嗎？而在某方
面，你想藉著讓別人聽得到這音樂來加以補償？在某個意
義下，你在違背音樂的本質，你背叛了它，因為你把它弄
得太可親，把一個像卡特這樣的作曲家放在曲目，而聽卡
特的方式其實和聽莫札特和海頓是不一樣的。

【巴】有何不可？

【薩】這個嘛，因為莫札特和海頓是那個時代音樂消
費的貨幣的一部份。你可以把音樂看成佔有一個非常不同
的社會地位。它有點像是拉丁文，你學了它，你使用它，
而對我而言，今天的音樂語言是高度專業化的，不是給一
般人使用或瞭解的，這情形從十九世紀——這是今日古典
音樂的核心——以來就越演越烈。我只是在想，阿多諾的
論證能推多遠：音樂的意義在於，它以令人冒火的複雜而
對社會的殘忍無情提出了控訴，社會逼得它要扮演反對社
會的角色——這個社會一方面充斥著消費主義與商品主
義，另一方面也充斥了殘忍無情。荀白克的徒子徒孫會陷

在這種辯證之中。卡特會是其中之一，但我不認為梅湘是，因為梅湘自認在做很不相同的事情。卡特或許是當今純現代主義音樂的重要人物——或許還有布列茲，雖然他在聲響中混了許多文學的材料。但是在現代主義音樂的脈絡中，是否有基本的矛盾或呼應呢？

【巴】為什麼華格納在音樂上標示了一個如此關鍵的節點？為什麼總是有「華格納」之後發生了什麼的問題？有一個答案可以蔽之：調性的喪失。由於調性的喪失，音樂的某些面向也喪失了，這些面向沒有和聲的話，是不可能存在的。從巴哈到華格納這幾代人，是有一套音樂語言和某種合理的共識的，但是之後就沒有了，好像完全不存在一樣。華格納的音樂裡頭有一個要素，讓我想到一個很老套的猶太笑話：「為什麼猶太人老是拿另一個問題來回答問題？」這答案當然是「有何不可？」這正是《崔斯坦》的原則，它建立在缺乏解決之上，總是帶出另一個問題。這基本上是同樣的核心。但是，當調性消失的時候，張力的原則和張力的解決也隨之消失了，你得想出別的法子，某方面來說是更做作的辦法。這並不是說音樂要有調性，才能有表現力。正好相反，無調性音樂有很多傑作，譬如

《伍采克》(*Wozzeck*)。在古典時期的作品，你會對鬆緊有節的自然規律有所期待。所以，若是碰到屬和弦，你就知道會在主和弦上頭解決。當貝多芬的第一號交響曲最早響起時，讓人震驚不已，因為它不是從C大調的屬七和弦開始（這是C大調的屬和弦），而是從F大調的屬和弦（這是C大調的下屬和弦）。這不是用力度或節奏的意外，而是和聲的意外。這是為什麼我覺得古樂運動有時很狹隘，因為他們想重製聲音，予人意外之感，但人會驚訝與否，其實是由和聲來決定的。而當調性消失的時候，驚訝之感也不復存在了。在另一方面，這音樂可不可及也是一個重要的因素。荀白克和貝爾格的音樂在1950、1960年代這麼難的原因也是在於當時的演出水準還不夠高。今天的演出，那種透明度是當時所沒有的。你現在聽芝加哥交響樂團演奏荀白克的《五首作品》(*Five Pieces*)，基本上，所有的東西你都聽到了。你自然而然，順勢就聽到那種透明度。換句話說，這音樂也需要時間的。一個東西你熟悉了它，不見得就會輕蔑它，這正是個絕佳的例子。當代音樂以及對當代音樂抱持輕蔑的態度，問題在於心懷輕蔑以致疏遠，而且方式很奇怪。如果你對一件事情心懷輕蔑，就再也不

可能熟悉它，我知道這是玩弄文字遊戲，但情形是真的如此。所以，熟悉感和可及性之有無是牢牢相繫的。我們就是要有那個耐心，不僅要等它逐漸開展，也要讓被認為是重要的作品一再演奏，一直到它們越來越容易聆聽為止。

【薩】這個嘛，事實或許真是如此，但我不是很確定。換個方式講，我認為有件事你沒有賦予足夠的份量，在音樂的歷史與演化中，存在著某種內建或有意如此的異化（alienation）。我不很清楚，像卡特這樣的人會不會希望別人輕易就可聽到他的作品，因為在我們的社會中，可及性採取的形式是什麼？你在電梯裡聽到的音樂；有了雷射唱片，基本上，你想聽什麼就能聽什麼，你也可以不顧其結構、不顧其脈絡、不顧其歷史、不顧其語言，隨便按什麼順序來聽都行。我和你一樣，對幾位當代的大師如布列茲或伯崔索亦感敬仰，但我要說，在音樂本身之中就有某種東西，其用意就是不想讓人太容易瞭解。

【巴】但我想晚期的貝多芬也有同樣的成分。

【薩】這就是為什麼阿多諾如此看重晚期貝多芬的緣故了；在他來說，晚期貝多芬其實是荀白克和其他我們在談的當代大師的先聲——換句話說，他們有意另闢蹊徑，

以不妥協的方式創作。晚期貝多芬有些什麼特徵？關於這點，貝多芬抗拒融為一體。有些作品是沒完成的，譬如最後一首鋼琴奏鳴曲，它只有兩個樂章，抗拒著某些期待。曲中有若干嘈雜而突兀的段落。在作品一一〇的鋼琴奏鳴曲的開頭，你會聽到一個非常規矩的伴奏，而其旋律又近於賦格，在某方面，是一首非常複雜的學院派作品。在《槌子》（*Hammerklavier*）鋼琴奏鳴曲中，你會聽到突然冒出來的顫音或是齊奏，與一些寫得非常精巧複雜的賦格段落並置，這說明了貝多芬並不想以他在《英雄》交響曲中處理賦格段落的手法來調和它們。

【巴】這裡也有不斷打斷的成分。

【薩】它是不連貫、片斷、未被同化的，而且貝多芬是有意如此。

【古】但它有因此而減少其溝通功能嗎？還是不想跟人溝通那麼多？

【薩】它不是那麼容易聽得到，也因此較與溝通無關。它的魅力是不同的，它無意向人群發聲或引人進入。當然也有例外：第九號的末樂章顯然是要與人溝通的。在某方面，這是它為什麼反而有所減損的原因。

　　【巴】我無意冒犯，但是作品容不容易聽得到，我想這些不那麼重要吧。因為過去也有些偉大傑作難有機會聽聞，像是晚期的貝多芬作品。早期的巴爾托克（Bela Bartók）也是，甚至在我年輕時也是如此。我在六〇年代彈巴爾托克的第一號鋼琴協奏曲；它被認為是非常難以親近的作品。但也有些偉大傑作從問世之初就易於親近。因此，我不認為音樂是否偉大和它容不容易聽得到之間有必然的關連。

　　【薩】是沒有。我談的不是易不易於親近的問題。我談的是音樂在某個意義上重新被認知為一個大眾現象。這也就是說，你今天的確是擁有音樂，但這不是古典音樂。主導著今天的音樂是搖滾樂、世界音樂、嘻哈音樂這些其他的形式。這些形式充斥我們的耳中，加上一些背景音樂。我所說的只不過是：我們要接受這個分裂嗎？因為你身在其中且實際從事，我想你一定不容易去想這些事情。

　　【巴】這對我並無困難，因為基本上，我演奏、指揮的音樂都是我真心想做的音樂，因為它讓我感興趣，因為它讓我為之心醉，而我也想和大家分享。但你所說的基本上是音樂是對社會的抗議。

【薩】我在探求這一點。

【巴】但我想情形常常是如此。我想到華格納，顯然還有荀白克和史特拉汶斯基。我想這裡有一件薩依德想說的事。我們活在一個越來越政治的世界。藝術家和政客——不是政治家，而是政客——之間的差別在於，藝術家忠於自己，必須要有膽一步也不退讓；而政客要忠於他自己，必須有妥協的手腕，否則他就不能算是政客。因此，在一個政治社會中當個藝術家是和主流背道而行。

【薩】我的印象是音樂的權威正在喪失。我只是說，以音樂而言，在一般的文化中，我們所感興趣、討論的推測發生的機會比以一百年前要小許多。我對此不得其解，心中又感氣餒。

2000 年 12 月 15 日於紐約

第六章

　　【古】這次對談是在丹尼爾指揮柏林國立歌劇院演出全套貝多芬交響曲和鋼琴協奏曲的期間進行的。平常我們的經驗是單獨來演奏，或是整場都是貝多芬作品的單一音樂會，但背後沒有一個大的脈絡；我很驚訝，全套的貝多芬交響曲和協奏曲是如此不同的經驗。把這些作品當成一個整體來演奏、來檢視，對兩位各有什麼意義？

　　【巴】我很相信從全套來思考，因為作曲家、作家的每一部作品都與下一部作品互補。它們並不是不相連屬的個別作品。貝多芬的情形尤其如此，他幾乎每一首交響曲都有另一套語彙。如此一來，我認為全套的貝多芬交響曲比全套的莫札特交響曲或布拉姆斯交響曲，甚至全套布魯克納交響曲更為重要。雖然貝多芬的交響曲首首都是傑作，但他在每一首裡頭都發現了新的語彙、新的和聲語彙、新的形式語彙，以及新的節奏語彙。因此，每一首交響曲的心理氛圍都是全然不同的。你想想第四號和第五號，或是第六號和第七號，這都是同時創作的，雖然有時候很相似，但卻幾乎像是出自不同的作曲家之手。而且，全套演出還會有累積的效果，以及前一首交響曲在心中留下什麼痕跡，這點讓你以不同的方式來演奏下一首交響曲

——我想對聽眾來說也是如此。在我來說,基本上在於:
一個是對你所聽到的音樂感到好奇,第二是有能力把一件
事導到另一件事去。所以,當你聽了《田園》交響曲,又
去聽第七號交響曲,裡頭是有些新的成份可從《田園》導
到第七號的,如果只聽第七號是不會發現這點的。

　　【薩】以貝多芬受歡迎的程度來看,演出全本交響曲
和協奏曲的經驗是非常少有的。當然,就像丹尼爾所說
的,你能透析作曲家心靈與生活的運作。除此之外,你還
進入了演奏者的內心,體會到在此所顯露的遠遠超過一首
一首單獨演出。第一個讓我感到震撼的是,在丹尼爾的詮
釋之下,一切都活得不得了,尤其是我們才聽到的貝多芬
中期作品,像是第一號鋼琴協奏曲和第八號交響曲。這不
像有些指揮指起來有如狂風驟雨,但是細節就任它自生自
滅了。我對於個別聲部之間如何彼此作用,還有聲部之間
的辯證如何刺激整體的彰顯特別感興趣。換言之,你一直
意識到,有某種東西是生生相連的,不僅是這首作品的各
個聲部,還有其他作品的各聲部。譬如說,你可以聽聽第
五號交響曲的開頭樂念,預示了第九號《合唱》交響曲,
也和之前的作品相呼應。但這裡還有另一種辯證,我覺得

很有意思。協奏曲是按編號先後來演奏，但是交響曲並不
是。也就是說，交響曲打散次序，不按創作年代的先後。
當然，聽眾也累積了其他演出場次的記憶。所以這是個極
為豐富的經驗，這其實是個組織、重組、瓦解、重組聲音
的經驗。聲音不再是線性的，也是水平的、對角的、從上
而下、從下而上、從中而前、從中而後，而後跨越作品的
隔閡，這麼一來就有如創造一個新的整體——弔詭的是，
其意義卻又隱晦不明。換句話說，你其實不能說，「這就
是它的意思」，因為演出所涵括的東西如此之廣，甚至把
演奏實際發生時所用的時間也給填滿了。然後呢，你唯一
能做的就是試著回想，看看能不能說，「呃，它就是這個
意思」，但是，你心裡清楚，你唯一能做的就是求其近似
而已。在此意義下，這是詮釋者兩難困境最完美的體現：
所有的詮釋都是緊跟著這個事實而來，所以也必然有所欠
缺。在某個意義下，你只能去比喻而已。你可以說，
「哦，這真的很能說明作曲家生命的第二時期。」但是你
還是沒解決那個挑戰，你仍得想辦法把它和超乎它之外的
東西給聯繫起來。這是困難之所在。我是說，對我來說，
經驗強度和公開活動之間的對比讓我很驚訝。舞台上所發

生的以及聽眾中所發生的，彼此之間有很大的隔閡。要安排出長達一個星期、有這等智性與美感重要性的節目，要花很多時間、投注很多組織與商業的力量；而最後得到的結果和我們在那個星期中所可能做的事情都很不一樣。

【巴】但是在聽眾和音樂的價值之間有很大的鴻溝，這個事實又和這件事有關：在過去半世紀以來，已經沒有音樂教育這回事了。因此，世人並不真的知道貝多芬的交響曲是什麼。換句話說，他們之所以去聽《英雄》交響曲，居然是因為這是一首名作曲家寫的名作，他們說不定還可以哼上幾句。但我認為這些作品之所以蘊含人性價值和巨大力量，是因為它們浸染了貝多芬所有的智性和聲音的力量。而世界上所有的音樂學研究基本上都沒有改變這個事實：這些留名樂史的傑作是他嘔血瀝血的精華之作。

【薩】我認為貝多芬的音樂都跟某種肯定有關，尤以這首精妙的《合唱》交響曲為然，它和身處社會中的人對社會的肯定有極其有力而急迫的關連，人生終究會圓滿，終會得自由，四海之內終成兄弟。換句話說，這好像是說，「在某方面，人的冒險探尋是值得的。」對吧？而同時，在他最後的幾首作品，你知道，他又搖擺未定了。那

些偉大的中期作品，你所演奏的這一套曲目的本質都與肯定有關。但是這些作品也指引你面對後面的階段，於是整套肯定與溝通的問題都變得很不可靠。在晚期作品裡頭，這都變得很難參透。我認為這象徵了音樂出乎日常生活世界、出乎人的團結與奮鬥的時刻，而入於一個新的境界，這象徵了當代的聽眾不知音樂在弄什麼名堂。換句話說，音樂成了一門高度專門化的藝術。

【古】艾德華曾寫過阿多諾還有這個看法，頗具說服力，貝多芬從中期轉到晚期的過程中，也從屬於社會的音樂轉到純粹美學的領域；諷刺的是，第九號交響曲雖然是晚期作品，但卻可能是最具社會意義的作品。所以這不是純粹按時間先後順序的邏輯。你剛才也說得很清楚，音樂從一種社會的表述和哲學理念的表述變成非常私密的表述。這在音樂思考上是個很重大的轉變，後世的作曲家受此影響極深。丹尼爾，你同意這個假設嗎？我認為晚期的四重奏和晚期鋼琴奏鳴曲是很大的轉折，意不在向世人發聲。

【巴】我還不確定自己同不同意。我想這和作曲家的個性很有關係。有些音樂家是很好的音樂家——這當然不

是品評其水準——音樂在他們的生活中是很重要的部份。
而還有人基本上是活在音樂裡頭的。所以我們又回到這個
弔詭了。如果你有別的興趣，如果你看出音樂與文學呼應
之處，如果你看出音樂與繪畫呼應之處，如果你看出音樂
與政治歷程呼應之處，如果你有興趣，又有歸納的能力，
這些都成為你最內在的一部份，那麼你才能活在音樂裡；
這些都表現在音樂中，因此之故，音樂真的成了你的生
命。這不是那種因為你喜歡，或是因為你樂在其中，或是
因為它很重要才去做它的事情。在這層意義下，貝多芬並
不想跟人溝通，不想用音樂來溝通。我認為貝多芬之所以
偉大，是因為他徹底是個音樂家，我說「徹底」的意思
是，我深深相信，在他這一生裡，他吃也音樂、睡也音
樂、喝也音樂。我認為貝多芬這人道德感很強，有極高蹈
的道德理念，這成了他的一部份，也表現在音樂中，但這
並沒有把他的音樂變成合乎道德。這一點從納粹利用了貝
多芬的音樂就可以證明。一位像貝多芬這樣的作曲家一旦
寫完了一首作品，這首作品就獨立於貝多芬之外而自存。
它成了這個世界的一部份。貝多芬所加諸這首作品的質地
未必能保留在其中。於是乎，這些質地可以被詮釋或誤

釋，可被運用或濫用，這跟我們在政治潮流所看到的情形一樣。但我還是相信其中蘊含著道德。為什麼呢？因為我相信奮鬥是貝多芬的音樂裡一個最重要、最不可分的部份。如果你感覺不到這奮鬥而獲得聲音的張力——如果你用一種輕快矯健的方式來製造聲音——你就不可能做出這種張力。這也適用於演奏柔和的段落——像是標示了「柔美而富表情」（dolce espressivo）的地方，或是第四號交響曲的慢板樂章——此外也適用於第五號交響曲或第三號《英雄》交響曲氣勢雄渾的段落：這就是奮鬥的要素。貝多芬其實是第一位用到非常長的漸強、再突然轉弱的作曲家。這種力度突然掉下來很需要勇氣和力量，才能把漸強做到底，彷彿你已經走到懸崖邊上，然後在最後一刻停住。面對這個局面，好處理的方式是在快要到底的時候，把力量放盡。而從漸強到極強，也是同樣的情況。控制漸強，慢慢醞釀起來，好讓音樂到了最後還有餘裕——這是最困難的事。你知道，這真像聖經裡的大力士參孫在神殿裡伸出雙臂。而漸強做到接近極強的時候，很容易沒注意到已經無力使出吃奶的力氣，做最後衝刺了。這就像是在擠柳丁，你曉得，最後一滴總是最難擠。音樂也是一樣的

道理。這就是為什麼我認為勇氣和奮鬥的要素是演奏貝多芬的時候不可或缺的一部份。

【古】艾德華說過不顧抗拒，也要朝著肯定推進，而你剛才用純粹音樂的方式來描述了同一件事。

【薩】這就是為什麼我要去掉「道德性」這個字眼的原因了。這不是道德。你所說的東西關係到倫理。在這個意義底下的倫理是一套受道德目標所指引的規範，它是音樂所蘊含的內容最完滿的實現。內容會讓人心裡覺得舒服，等等之類的，但你所說的並不是內容，而是演奏的方式。我的意思是說，道地到位的演出和真正的詮釋就是在此展現，你在自己的演奏中，跟著貝多芬的奮鬥邏輯走。既然這是個聲音的過程，這奮鬥便有倫理的意義在其中──它推移不息，力量不絕，不斷以對比辯證的方式來呈現──演奏者身在其中，把心力放在貝多芬身上，放在作品的形貌上，製造出貝多芬心裡的聲音。換句話說，你在試著掌握貝多芬想寫些什麼的意圖。你讀總譜的時候──譬如《英雄》交響曲或是第四號──你會想像貝多芬當年在創作的時候，心裡在想什麼。這不是那種你可以說，「呃，他心裡想的是一個騎士出征的故事。」根本不是這

麼回事。它完全是音樂的。但是音樂裡頭有某種辯證，這
是你想去做的。演出的倫理在於你牢牢抓住，不隨它去，
或是取巧省事，你做的**極強**是力量的迸發，而不是經過小
心翼翼的校正，最後得到一個有把握的片刻。

　　【巴】但這是今天音樂碰到的難題之一，因為音樂家
的倫理規範也是一種專業技術了。這不是一種衝突的倫理。
換句話說，大家忘了，在《英雄》交響曲首演的時候，還
沒有專業管弦樂手這回事。反觀現在，這已經成了社會體
系的一部份了；音樂家應該有全職的工作，保證一年工作
五十二週，薪水應該盡可能提高，這都沒錯，我也舉雙手
贊成。但這不能影響到實際做音樂的倫理規範。你知道，
這就是不夠好。只用腦袋來做漸強，這是不合倫理的；全
身上下都要用到才行。但是大家越來越難了解這一點，因
為活在二十世紀，現在是二十一世紀，在這方面是很不一
樣的。如果以這些價值來評斷的話，現在也比以前差。

　　【薩】你不認為這和職業的專業化有很大的關係嗎？
換言之，很多音樂家把他們所做的事情視為專長。因此，
對他們而言，這是謀生的技能，而不是安身立命的倫理界
域。

【巴】沒錯，但是我所說的倫理規範是以音樂做為生活方式，而專業那一套是把音樂當成謀生工具。這其實就是差別之所在：生活方式與謀生工具。

【薩】所以在你所說的做音樂裡頭是有一種全身的投入，這不是每個時代都有的。

【巴】以我的經驗，我只有和柏林國立歌劇院才有這個經驗，非常精彩，而且來得自然。

【薩】怎麼會這樣？我對這很好奇，因為很多樂團你都指揮過。

【巴】其實呢，我們不能像談運動那樣來談音樂：最好，或是最爛。我不是說它是全世界最好的樂團。別的地方也有很好的樂團。但是這個樂團面對音樂時心懷敬畏，但又積極無懼。敬畏與勇氣，這兩件事情通常是難以兼得的，但這個樂團卻能自然揉合。敬畏感常往往讓人心生恐懼，無法作為；而勇氣，卻往往把人帶到幾乎是自滿自大的地步──在勇氣的作用下，就不會心懷敬畏。對我而言，總是會碰到同一個弔詭，這其實是了解生命的基本要素之一。但這很難做到，因為這看似不相交的平行。心懷敬畏時，人是被動的，另一方面，勇氣是主動的，當你兩

者兼得的時候，就有了這種驚人的張力。我認為這個樂團
之所以有此特質，有幾個原因。一個跟他們以前在極權統
治底下活了六十年有關：從1930年的納粹掌權到東德的共
黨統治。這當然不能說人需要受極權統治。但一般來說，
人若活在極權統治之下，音樂與文化會有更大的重要性。
極權統治最糟的地方就是它讓人持續活在恐懼之中。極權
政體要繼續下去，就需要有猜疑的成份才行：朋友之間的
猜疑、家人之間的猜疑等等；於是，當這些音樂家在國立
歌劇院推出音樂會或歌劇的時候，他們是真的能夠自由呼
吸、不受拘束。反抗極權統治的人覺得音樂像某種氧氣，
因為他們唯有在此才覺得自在。在這種統治下居然還有這
麼優秀的樂團，那些在極權統治下當道的音樂家對此得意
得很。所以說，這兩邊面對音樂這一行的態度是不同的。

　　【古】在這種情形下，對樂團的需求更為迫切得多。

　　【巴】這和謀生一點關係也沒有。

　　【薩】在某方面，它和專業主義這個想法剛好相反。

　　【巴】一點也沒錯，它是剛好相反。弔詭的地方就在
這裡。再加上非常紮實、深沉，甚至可說老式的德國教
育，比較著重和聲與結構，而不那麼重個別樂器的技巧表

現。這個樂團演奏的貝多芬之所以如此特別，最主要是因
為他們大部分在拉奏之前會先想像他們要什麼樣的聲音，
而且所用的方式頗為類似，這無關乎於個人演奏的品質。
這是很重要的。要是有八、九十個音樂家，個個拉得很
好，但是對聲音的想法都不相同，就拉不出這種同質性，
也很難有這種內在的力量。要做到這一點，你需要他們全
部都用類似的方式來思考。這兩個因素的結合——以超越
專業人士的態度來看待專業，還有他們擁有如此徹底的音
樂教育的事實——使得他們每一個都是從總譜、而非分譜
的角度來演奏。關於這一點，我的意思是不管他們拉什
麼，他們都徹底知道自己此刻所拉的這個音在整個脈絡裡
有何意義。換句話說，他們知道這個音的地位是什麼：這
個音在和絃中的地位，從垂直的角度來看，從水平的角度
來看，它是什麼。這在做音樂的過程中是非常重要的。有
人稱之為「水平對話的垂直壓力」（vertical pressure of the
horizontal discourse）。這意味著旋律線條和節奏以水平方向
推移，但總是有個和絃、和聲的垂直壓力，它總是在那
裡。在這方面，音樂和歷史沒兩樣，因為歷史必定是同時
發生，也是相接相續的。

　　【薩】這個整體，這個你以柏林國家歌劇院為例所描述的整體——音樂家受的教育，以及他們演奏的方式，尤其是演奏貝多芬的作品——在我們這個社會到處都在消失。如果你想想在智識上、在社會上存在的壓力，它們更趨向以實利為務。換句話說，趨向知識的專業化，這樣一來，只有同行的專家能了解彼此。當你跨出某個專業領域的時候，已經不再能跟別人溝通了。有一天，我到一所醫學院演講。我談到晚期風格，有人說道，「你曉得嗎，你談到音樂，你談到文學，我們的世界，在自然科學或醫學的世界裡沒這東西。」我問說，「為什麼呢？」他說，「因為我是個神經生物學家。我只能和別的神經生物學家說得了話。」共同討論的想法已經不復存在了，因為我們的訓練非常專而窄，而且整個撥款的機制都趨向於將知識切割得零零碎碎，這麼一來，人就會在越來越小的範圍做越來越多事情。這在科學或許是好事，但這裡頭有種意識形態的獨霸，好像是說，「這個嘛，這不是你的問題；有人會替你解決；你不必再為這件事負責。」我們不需要對這個世界的其他地方有所了解，這種想法在美國特別嚴重。對整個社會的認識、對於我們未來何去何從，這種態

度消失了，不管在環境、在人文藝術、或是在歷史，都是
如此。舉個例子，在美國，講到歷史就等於是指那些被遺
忘的東西。你要是對別人說，「你是歷史啦。」這並不是
說你是歷史的一部份，而是說你已經被別人給遺忘了。這
就是歷史的含意。所以，你提到柏林歌劇院和貝多芬時所
說做音樂的精神特質，乃是一種烏托邦式的整體，這種意
識到處都在迅速消失。音樂教育已經不用那種方式了，文
學教育當然也不是。我知道這情形，因為我已經教了四十
年的書，我曉得現在的年輕學生知道的東西越來越少。我
開始教書的時候，學生有好幾種語言的底子，是稀鬆平常
的事。每個人都得另外學至少兩種語言。身為老師，你能
假定，譬如說，他們對英國或法國文學有所掌握，它們是
如此這般來的，有像米爾頓、莎士比亞和沃茲華斯、葉慈
等大家。但你已經不能再如此假定了。都在追求狹窄、特
定與專門化。其結果就是某種全面的奮戰，不管在討論也
好，在知識的交換也好，都很難再有你這週指揮貝多芬所
給我們的那種豁然開朗和淋漓暢快的片刻了。你能了解我
想說什麼嗎？對我而言，這似乎是比演奏一首作品還要重
要得多的事情。

【巴】當然。

【薩】所以它提供了某種在社會氛圍中欠缺的東西，而我認為這種欠缺很不妙。

【古】我借用你的話，稍加改變。在貝多芬裡頭，共通討論的理想難道不是一股最強大的驅力嗎？

【巴】是啊，當然。「世人都將成為兄弟」（Alle Menschen werden Brüder.）。

【古】在第九號交響曲裡，給了它特定的聲音，但是在很多其他的作品裡，就不是那麼明確了。

【薩】阿多諾說過，其象徵在歌劇《費黛里奧》的小號聲裡。每一件事在那一刻都輻輳在一點。佛羅瑞斯坦在危急之際而獲救。費黛里奧表明真正的身分，如此一來，隱藏於內的展現在外，攤在光天化日之下。皮薩羅的計謀失敗。而費南多到了現場。這是一個特殊的轉換時刻——真正的危機使每件事都有被毀滅之虞，但由此卻得到淨化，解救、光明、C大調，歌劇在此結束*。身為演奏者，

* 譯註：《費黛里奧》講的是一個身陷冤獄而後獲救的故事。佛羅瑞斯坦被皮薩羅陷害，關入地牢之中，鮮人知曉。佛羅瑞斯坦的妻子蕾奧諾爾探聽到丈夫的下落，女扮男裝，混入監牢中工作，得到獄卒的信賴，下地牢見

歷經了演出的狂喜；但之後卻是有後果的。我很好奇，你在這裡所舉的例子，演出的弔詭與後果之間的對立會不會比你在五十年前剛指揮這部作品時來得更深？你更感覺到這一點嗎？

【巴】是的。因為我覺得在我們這個世界，專業主義的元素和商業主義的元素已經改變了這一點。從我的觀點來看，這些元素就跟生命中大部分的東西一樣，既非純然是好，也非純然是壞。但彼此之間的隔閡則是越來越大。我認為，有好幾百萬的人是完全不接觸自身以外的事物，這個狀況從冷戰結束之後更是明顯——在某方面，我想美國比歐洲還嚴重。第一，你沒有恐懼另一邊的成份，也沒有善惡對抗的成份，雙方對彼此都有這種感受，但評價相反。而今，這個問題已經解決了，我想在美國人的心中，對世界的發展有一種潛藏的勝利感。現在你可以說，「好啦，我們已經克服了抵抗共產主義、爭自由的最後一道障礙，我們自此可以千秋萬代了。」這抗爭充滿戲劇性，也

到佛羅瑞斯坦。然而，總督費南多將要到監獄視察，皮薩羅唯恐事跡敗露，於是早一步來監獄中殺人滅口。費黛里奧在地牢中表明身分，意圖阻止，正巧總督到來，佛羅瑞斯坦終於獲救。

見於貝多芬的作品——換句話說，第一主題比較具有英雄氣息，較為陽剛，第二主題比較柔和或是比較陰柔，隨便你想怎麼稱呼；這兩個主題如何持續地並置——我想每個人的日常生活都需要這個元素。同樣地，每個陽剛的人裡頭也都有陰柔的元素，反之亦然——在性方面是如此；在情感上也成立；但這也必須是政治體系的一部份才行；除非你擁有另一個極端，否則你不能真正地讓自己完滿。但這已經不再存在了，從冷戰結束之後，這件事讓我害怕的程度超過了所有的事。

　　【薩】這個嘛，它以其他的方式存在。就拿在歐洲和美國的移民問題做例子好了。你住在德國，那裡有很多的非德國人的人口。看看奧地利極右派海德（Jorg Haider）的崛起。那有一種仇外心理，讓人內心有一種優越感和孤立心態，「好吧，你曉得，我們想保有我們所擁有的，維持其純粹。」我認為這是真正的恐懼。這個國家也有。換句話說，有一種意識在躁動，外頭還有這些「其他」的人——不管你稱之為墨西哥人、黑人，還是非洲人等等，美國應該均質化，要不把他們擋在門外，要不就吸納進來。換句話說，自我和「他者」之間的交流並不健康。我想這

正在消失之中。所有的東西要不是被吸納到這種單色、同質、不需要動腦筋的整體之中，要不就是那種古典文明受到新勢力威脅在蠢動，對此的反應常常是，「我們得提防他者，他者是危險的。」而我認為，今天真正的問題是這兩個極端之間沒有中介。要不是均質化，要不然就是仇外，而沒有互相交流的心態。這種事情在世界上很多地方都在發生。於是就有回到根源的需求：你知道，那些人會說，「讓我們去尋根」；探尋德國的過去、猶太人的過去、阿拉伯人的過去、美國人的過去的需求。有一種想找到那還沒受任何東西污染的過去的需求，即使這完全不符歷史的現實，因為過去跟現在非常相似。

　　【巴】德國不同於美國或是我出生的阿根廷，在歷史上並不是一個移民國家。但德國經歷了納粹統治之後，出於集體的罪惡感，而成了一個移民國家。

　　【薩】那不是也因為他們需要廉價勞工嗎？

　　【巴】兩者都有。經過納粹做了那些事情之後，他們不能說，「不是德國人，我們不要。」這個世界絕對不容忍那樣的。於是乎，所有的非亞利安移民不知不覺間到了德國，之後突然驚覺到，他們人數太多了。所以就有了討

論，來回頭論辯邊界應該開放到什麼程度，還有他們想要
做什麼。有些移民成了德國社會很有用、必要而正面的部
份，有些移民則否。他們想把他們的習慣和宗教文化習慣
強加在整個環境中，而德國人對此很反感。德國並沒有美
國的內在結構，沒有猶太移民、義大利移民、波蘭移民、
阿拉伯移民的傳統。你曉得，經過整個二十世紀，這已經
變得極其自然——你可以既是波蘭人，也是美國人；你可
以既是阿拉伯人，也是美國人；你可以同時是猶太人和美
國人。呃，你在德國還不可能既是土耳其人，又是德國
人。這需要時間。所以很多人奮力反對這一點。而我認為
這是德國思想和德國的存在方式特有之處，這如果走錯方
向的話，一定就會走上法西斯思想的路。在二十世紀，有
很多人覺得德國有自己一套演奏方式、有自己一套斷句
法，製造聲音也有獨特的方式，就音樂而言，這對我並不
成問題。只有在他們開始說只有德國人才能真正了解、感
受到這些東西時，這就變成法西斯了。而在今天的世界，
我們常常要在兩者之間擇其一，一個是某種全球化——每
個人都是一樣的，每個人聽起來都是一個樣——另一個則
是法西斯，欲保存獨特的民族價值。這兩邊都不對。這個

德國聲響了不起的地方在於——一如法國聲響或是義大利聲響——它是每個人都可以了解、感受和表達的。最好的證明就是有這麼多大音樂家，他們的國家並沒有這音樂。像是來自印度的祖賓‧梅塔（Zubin Mehta），或是日本也出了不少很好的音樂家。我這麼說聽起來恐有傲慢之虞，但我必須說阿根廷並不是一個出很多偉大音樂、出很多大作曲家的國家，但我卻能指揮、演奏這些偉大的德國曲目，因為我想深入德國的音樂傳統。

【薩】這其實是個很有趣的問題。我覺得今天的人文使命，不管是在音樂、在文學或任何一門藝術或人文學科中，都關乎如何保存差異，同時又不會被主宰的欲望所佔據。當你說，「有德國的身分認同，或是有德國傳統這麼一回事。」那麼我們必須承認並看出，這兩者不盡相同；當然，不管是英國傳統或德國傳統或阿拉伯傳統，這個傳統的形成過程中放進什麼東西，這是另一個問題——但我認為一定要勇於說出，「沒錯，是有埃及或德國、或法國、或猶太的身分認同這麼一回事。」但其本身並不是純粹的。它是以不同的要素組成的。一方面，它有內外一致的聲音、特性與外貌。而另一方面也有必要說，「沒錯，

是有這麼一個身分認同存在。」特別是如果你是德國人或
阿拉伯人或猶太人或美國人，然後說，「沒錯，這不只是
不同而已，它也更好。」我是說，這就是這套鬼東西的內
在邏輯。所以說，人文使命必須是能保持差異，但又能避
免往往隨著身分認同而來的宰制與嗜血好戰。這是很難很
難做到的。只要是能想像得到的潮流，我們都要反對。

【巴】當然是，但這就是為什麼音樂這麼重要，而且
在某方面又是如此難以企及。

【古】但是在兩位各自的成長經歷裡，最為重要的呼
應與矛盾就是你們文化背景極為複雜。艾德華，你是在巴
勒斯坦和埃及長大、信基督教的阿拉伯人。丹尼爾，你的
祖父是俄國猶太人，你在阿根廷和以色列長大，而兩位在
成長過程中，顯然貝多芬——如果我們能以他做為範例的
話——是某種文化理想。我想，這裡所共通的是，兩位都
來自非常複雜駁雜的文化背景，而且還加上一層，就是與
歐洲智識傳統的聯繫，而兩位照單全收。

【薩】沒錯，但那很難去維持。這能不能複製，我真
的沒太大信心。這在某個意義上是巴倫波因的悲劇：他想
做的是有普遍意義的事，但這卻又紮根在非常特定的事物

中，是不能複製的。人的弔詭之處就在於，你想談論人，但同時那人卻又是個體。我舉貝多芬的第三號鋼琴協奏曲為例好了。你在彈這首作品，一小節接著一小節，一個音接著一個音，一小段接著一小段，然後你組合了一個獨特的整體，你可以說，「好啦，貝多芬寫了這個。」那敢情好。但若是只印在紙上，那麼它還不存在。你得去演奏它。那要怎麼延展它？這就是問題了。在超乎經驗的個體囿限之上，要怎麼給它某種超乎它自身的共鳴？要怎麼賦予它某種延展？

【巴】我相信音樂的玄祕元素就是由此而生的，我猜。

【薩】你看吧，這東西我沒有。試試看哪，試著讓我信服。

【巴】我相信，當所有的東西都印在樂譜上的時候——當演奏、當表現、當所有的東西都是永續相依存的時候——它變成不可分割的。而這是玄祕之所在，因為這跟宗教、跟上帝是同樣的想法：突然之間，出現了一個你不再能分割的東西。在某方面，做音樂的經驗就是如此。這並不是那種向它祈禱而有了宗教的意味，而是因為就它不

能被分割這件事而言，它堪與宗教相比。而當這真的發生的時候，我相信主動而敏感的聽者能與此相溝通。我所說的玄祕，指的是這個。

【薩】這我同意。但是，丹尼爾，我認為你還得把喪失的要素納入其中。你知道，雪萊有一句話說得極好，詩心在從事創作時，有如餘溫漸褪的煤。我覺得，你必須把一件事放到你剛說的話裡頭，這是在打一場非常積極而投入的仗，讓一個不斷在委靡的東西保持活力。

【巴】聲音正是如此。聲音在很多程度上頭，傾向趨於寂靜。

【薩】沒錯。所以，與聲音截然相對的事物，乃是聲音所不可或缺的。不過我得把它與更大的寂靜相連在一起——和這種極為特定的有組織的經驗相連，你稱之為玄祕。我說，「其實你不能分析各個要素。」當然，啟動它的力量在某方面也是玄祕的；我想我們得要承認這一點。但這你還是可以感受到的。你可以界定它，但你不能去計算這整個合在一起的整體。

【巴】整體與個別部份之總和的差異就在於此。

【薩】是啊，是啊，一點也沒錯。

【巴】在數學裡也是如此。

【薩】我說，丹尼爾，這個綜合體是非常不穩的。我說的就是這回事。它讓我想起一個我要告訴你的故事。有個印度女演員和食譜作家，你可能聽過：瑪杜・賈妃（Madhur Jaffrey）。她的名字有意思的地方在於，瑪杜是印度名字，而賈妃是穆斯林的名字。你也曉得，把印度名字和穆斯林名字連在一起可能會引起很激烈的反應。她說有次接到一通電話，這人以濃重的印度口音問道，「請問是瑪杜・賈妃嗎？」她說，「我是。」於是那人問道，「那，怎麼會這樣？」我覺得就是這個問題。你說，「有多少？」我說，「怎麼會？」

【古】我想回到滿早之前談到的，身為一旁聆聽的人，我和薩依德的反應完全一樣。你用的字完全正確，就是這些演出的活化以及它們逼人逼到什麼程度。當然，它在此轉入玄祕之中。「活力」（animation）一字源自拉丁文的「元氣」（anima），而在那一刻，它是活生生的。我只想問，你為什麼抗拒它的玄祕成份。

【薩】這個嘛，你看出玄祕主義和任何只要提倡神性或任何超乎人類之外的東西，我認為其問題在於，把它的

層次拉低了。

　　【巴】它形而上的成份比玄祕的成份要來得大；meta-，超乎物理之上，也超越理性之上。你能說理性之上嗎？

　　【薩】可以，當然。我會想這麼做——理性之後。聲音的活力相對於死氣沉沉。於是乎，它本身就成了一個目的：使之生氣勃勃，譜上無一處鬆散，無一處有所保留（implicit）——甚至是這個字不好的那一面的意義：沒說清楚。歷來貝多芬身上夾纏了沒意義的胡扯，而且只有貝多芬如此，但你不需要把那一套扯進來，就有種得到完整陳述的感覺。你只要看看華格納說到貝多芬的言論，就可以看到他宣揚這種崇高的命運與人性，諸如此類的東西。當然，這些說法很多都因著第九號而得以成立。但我在說的是某種極致的樂章，予人一種力量源源不絕的印象：有組織、清晰有力、有重點，卻又講不清那個重點是什麼。當然，音樂每一次都會得到定論，貝多芬的作品尤其如此，而這個定論是如此熱切。這是非常寶貴的，你不能把它跟，譬如說，重製音樂相提並論，你不能把它跟錄音相提並論。你同意嗎？你若是回想自己的音樂之路或求知過程的重要時刻，你不會想到錄音。你會想到實際的演出，

想到某個音樂場合。

【巴】這也有一些例外。我認為佛特萬格勒的一些現場演出錄音有那種質地，在二次大戰開戰前和戰爭期間的那些錄音尤其如此。

【薩】不是的，丹尼爾，我是說它們是記憶，並不是實存的。

【巴】那當然是。

【薩】我說的就是這個。有什麼東西自其而剝離，而這在某方面讓它們有了光芒。

【巴】這就是為何對我而言，聲音這麼有哲學層面的原因，但其方式卻很弔詭。貝多芬在音樂上、在聲音上的永恆價值在於作品都有若干長度，曲終，聲散，不再存於我們的世界。聲音在何處消失？我們昨晚演奏的第八號交響曲聲音消失到哪裡了？從物理現象來講，它演奏完，消失了。不過，如果我們今天坐下來，把第八號交響曲再拉一次的話，你隨時都可以把它帶回來。它不會是一樣的；它不會是同樣的聲音；它會是同一條河，但水不相同了。所以音樂就有了特殊的永恆感。這就是為什麼你能用靜默的表達方式來進行創造；你能在幾秒鐘之內創造永恆感。

有時候，能永遠繼續下去。這是幻覺的藝術。這裡頭有一個以音樂、以聲音來創造幻覺的成份，這給我們這種理性之後的形而上質地。

　　【古】我們在談音樂表達超乎其自身的理念的能力，這在貝多芬的作品裡一直是個根本的議題。昨天我們聽的音樂是由一個基本上是歌劇院樂團所演奏的，它是從《費黛里奧》入手來接觸這個音樂的──包括你之前剖析的那些絕妙段落，所以樂團對作品的掌握是來自那種高度戲劇化的重要關頭，這個事實讓我很震驚。我們談過貝多芬作品裡頭這個轉移與勝利的過程。在一個晚上聽了第四號和第五號，其實很有收穫，因為每一首作品裡有些東西，它發生的規模很不相同。在演奏貝多芬作品的時候，從黑暗走到光明這個哲學理念有多麼重要呢？

　　【巴】這個嘛，在貝多芬的作品，這點非常強烈。就我們所知，德國人醉心於古希臘神話。華格納也深受淨化的概念所吸引，這個概念對貝多芬也很重要。《英雄》交響曲的送葬進行曲放在第二樂章，而不是第四樂章，這絕非偶然。換句話說，死亡是個悲劇的要素，但這被視為過渡的要素，而非最終的要素。只有像柴可夫斯基這樣，才

有辦法寫出《悲愴》交響曲，在哀戚中結束。以貝多芬而言，即使是最晦暗負面的東西，也有積極的必要性去保持活力——在第三號裡頭，他寫了一首送葬進行曲——以對勝利的肯定或是積極正面的表現來結束這首交響曲。然後我們看第四號交響曲，也是很好的例子。樂曲開始的時候，基本上是在尋索調性。這是為什麼和聲的原則在這首作品裡這麼重要的緣故了。但你必須要走過黑暗，才能看到光明。如果你總是身處光明之中，你就看不到光明。抗爭的要素盡現於此——敢於走過黑暗以獲致光明的勇氣——在每個心理分析的過程中是如此，在每個政治過程是如此，在音樂中也是如此，在每件事都是如此。

【薩】但是你知道，我覺得在亞拉提到的第四和第五號之間的關係還有一些別的東西，這是滿讓人震驚的；就是在這一點，第四號交響曲的世界和第五號交響曲的世界完全不同。

【巴】這是另一種風格特色。

【薩】真是不可思議。我是說，我認為在所有的交響曲裡，或許從第四號到第五號的轉折是最有戲劇性的，也可能是因為在同一個晚上演出的緣故。

　　【巴】我也覺得從第六號到第七號的轉折非常有戲劇性。

　　【薩】我們來看看：第四號到第五號，然後是第六號到第七號。你身為演奏家，顯然必須精通十八般武藝，才能演奏它、製造不同的聲音、創造不同的心境。在第四號結束與第五號開始之間，發生了什麼事？顯然這是一種很有戲劇性的音樂轉折。但我只是在想，用言語解釋了是不是就夠了。你身為演奏家，能不能在這裡為貝多芬舉個心理事件、一些啟示、一些需求，造成了第四號到第五號的跳躍？

　　相較之下，第四號比較亮眼，但說它不複雜，也不盡是事實。我還記得你在第四號末樂章中注入的活力。這是非常活躍、熱鬧、活力充沛的運轉。但從這裡到第五號的開頭真是讓人嚇一大跳。所以，我察覺到兩種可能性：貝多芬或許是碰到了什麼事，或是出自內心的強烈需求，非得要截然不同，才會走到這麼極端，在第五號裡頭做出對比。這說不定是唯一必要的解釋了——他是藉著對比來創作。

　　【巴】我也這麼想。看看第二號交響曲，在很多方面

它是一首很正面、充滿陽光的作品。

【薩】然後是第三號。

【巴】但是他寫第二號的時候，正是處於全然絕望之中，寫下海利根城遺書*，想要了斷此生。

【薩】你所指出的其實是一個對極端與對比的需求。還有別的類比嗎？

【巴】我不覺得有。這對貝多芬是很獨特的。我認為這和音樂的發展有關。對我來說，巴哈是一個壯麗如史詩般的作曲家：每個音符都是堆疊建構，一層又一層。賦格就是最好的例子。接著出現了奏鳴曲式，這基本上走的是戲劇路線，在對比上頭作文章。它在海頓和莫札特的手中開始，其實是貝多芬加以發展到極致的。若論發展奏鳴曲式，無人能出貝多芬其右。

【薩】但這裡頭也隱含了，因為奏鳴曲式已經走到盡

* 譯註：貝多芬在1790年代，聽力逐漸惡化，內心深受煎熬，萌生自殺念頭。1802年5月，貝多芬在友人建議下前往海利根城休養，這封著名的遺書是在貝多芬死後才發現，遺書落款為1802年10月，貝多芬在信中向弟弟吐露耳聾給他的折磨，以及他已決定了百了。貝多芬當然最後並沒有自殺，而他度過這次人生危機之中，創作力勃發，光是在1803年，就完成了《英雄》交響曲、《熱情》鋼琴奏鳴曲等作品。

頭，所以有一段時間，作曲家不再以奏鳴曲式創作。你是
演奏家，也是音樂家，對你的聽覺來說，奏鳴曲式年代的
意義何在？這只是一段時期，然後就聽膩了這種特定的形
式嗎？

　　【巴】這個嘛，我認為它和時代精神（Zeitgeist）有
關。在巴哈的情形，它和服事上帝以及音樂的史詩性格有
關；然後走戲劇路線的奏鳴曲式則與法國大革命這些東西
並轡而行。接著又有了交響詩和華格納的音樂劇，這又與
浪漫運動的主體性有關。

　　【薩】沒錯，但就只是如此而已。在某種意義上，你
不認為奏鳴曲式的終結其實是一個時期的終結，在此，聽
眾可以把一些美感形式視為理所當然。你可以說，華格納
必須發明他自己的形式──我指的是他歌劇的龐然結構。
後來又有了史特勞斯的交響詩，作曲家提供的不只是音
樂，還包括用文字來說理，而貝多芬似乎並不需要這一
點。

　　【巴】貝多芬是個絕對的音樂家。

　　【古】是啊，貝多芬是個絕對的音樂家，但即使在貝
多芬自己的時代，名氣響亮的霍夫曼（E. T. A. Hoffmann）

在第五號交響曲首演的1809年之後兩年，也發表了一篇樂評。霍夫曼在文中寫道：「貝多芬的音樂喚起驚懼、害怕、恐怖與痛苦，喚起無盡的渴望，而這是浪漫主義的要旨。」他用以描述的語詞，我們現在會認為這純粹是十九世紀的用語。所以說，在貝多芬在世之時，在某個程度上，他的作品已被理解為超越絕對的。

【薩】是的。我也認為貝多芬一定是個更有哲學意味的作曲家，這點和莫札特、海頓不一樣。如果你去看看他的朋友、藏書和他讀的東西，他比譬如莫札特，更嚴肅地看待他所讀的東西。

【巴】莫札特對人生有一種出自本能的領悟。你仔細看看他用達龐德的劇本所寫的歌劇*，是如此有人生智慧。這不純然是達龐德的；這也一定是莫札特的。但我認為這更憑直覺。

【薩】沒錯，更憑直覺。貝多芬一直不斷在追尋。他

* 譯註：莫札特用了三部達龐德的劇本：《費加洛的婚禮》、《唐喬萬尼》和《女人皆如此》。莫札特死後，達龐德又活了47年。他在1805年移居美國，希望以引進歌劇牟利，但是並未成功，遂以教授義大利文維生，貧困以終。後來哥倫比亞大學義大利文系設有達龐德講座教授，以茲紀念。

記筆記，摘錄對他極富意義的語句。他顯然受法國大革命
的理念所鼓舞，也受關於狂喜狀態的想法所啟發，他似乎
對玄祕經驗很有興趣，我是說，以理性的方式，因為他是
個講究理性的人。我以為他比莫札特更是個啟蒙人物，其
方式是相當明顯的。

　　【巴】但從這個觀點來看，關於莫札特最重要的一件
事是，他其實是第一個泛歐洲人。他會說好幾種語言：他
說法語、義大利語、德語。他用這些語言來寫音樂，而貝
多芬則大大受限於德語的世界。

　　【古】但如果像是莫札特的《魔笛》和海頓的《創世
紀》，這兩件作品都代表了從黑暗轉向光明的過程。

　　【薩】沒錯，但是這些故事所發生的架構脈絡並不是
他們的；以莫札特的例子來說，某個意義上，《魔笛》是
保存於共濟會中所謂埃及式的神祕，而海頓的來源則是基
督教的聖經。這是我想說的。它比較依賴社會中那被視為
慣例、被接受的東西。在貝多芬的情形，這感覺是試圖把
存在於他周遭的片段連綴成一套哲學。他受歌德影響很
深；顯然席勒對他也是意義非凡；他也準備以自己的音樂
配上席勒。但你有種感覺，貝多芬背後有個持續不斷的理

性信仰在支撐。我想，顯然這是人們不斷回到貝多芬的原因：這有一種對人性的信念，而在上個世紀以來，已經慢慢消失轉入個人的迷思——如果你想到華格納——或是想到他的音樂之中，一如阿多諾提到荀白克時所說的，它是僵滯不動的。它再也沒有社會或是人文的訊息在其中了。就像我之前說的，我想這是《費黛里奧》的小號和譬如說荀白克的無調性世界之間的截然對比。在無調性的世界中，音樂是能夠抵抗那種接納的。

【古】丹尼爾，你接受這個前提嗎？

【巴】完全接受。

【薩】丹尼爾的演出讓人無法抗拒，它引出了許多問題——身為演奏者，你如何看待你所做的事情裡頭的博物館成份？一邊是西方的音樂遺產——貝多芬的交響曲、莫札特的歌劇等等，你是這個音樂的守護者，但你也積極參與當代的音樂。你如何在這兩種責任之間找到平衡？

【巴】我對許多今天的音樂作品感興趣，也深受吸引——像卡特、布列茲、伯崔索這些作曲家。這很重要。我不希望生命裡沒有他的音樂。但是對我而言，貝多芬不是一個過去的作曲家。他是個現代作曲家。你知道，貝多芬

作品的重要性不下於某些今天所寫的作品，有時還更有過之。我認為最重要的就是以一種發現感來演奏貝多芬的作品，好像它是今天新寫的一樣，而且對布列茲的新作品有足夠的了解，這麼一來，你便能以演奏過去的音樂所擁有的那種熟悉感來演奏這些作品。

【薩】但是，歷史給人的悲憫感，你要怎麼說呢？這對我來說是很重要的。換句話說，過去之所以是過去。而我認為，之所以尊重它、崇敬它、在乎它，不只是因為我們能把它帶到眼前，展現它與現代之間的關係，也是因為它是過去。你知道我想說什麼嗎？我想歷史裡頭有一種無情，我感覺這深深根植於人類的經驗中。我們會覺得，有些東西一去不復返，因為它們是過去。我會給你舉個例子。在貝爾格（Alban Berg）*協奏曲的末樂章裡出現了巴哈的聖詠旋律，正是因為它與樂曲的素材格格不入，所以非常感人，並不是因為他在協奏曲裡頭用了它，而是因為這兩個東西之間的刺眼對比。你在貝多芬的作品中一定也

* 譯註：貝爾格在小提琴協奏曲中所用的巴哈聖詠旋律是〈這已經足夠〉（Es ist genug），這段旋律是阿勒（Johann Rudolf Ahle）寫於1662年。

感覺到了吧，不是嗎？

【巴】這段巴哈聖詠的旋律其實困擾著我。

【薩】哦，是這樣子的啊。這倒有意思。

【巴】它之所以困擾我，是因為我覺得把一個外來的要素引入了結構之中，引入作品之中。

【薩】但如果巴哈告訴你，而且我想它也會這麼說，「這個嘛，我就想這麼做。」

【巴】我相信他會這麼說的。但是，它還是讓我感到困擾。

【薩】我就是對這困擾有興趣，我是說，這也可能成為美感經驗的一部份：這些不和諧的訊息出現，瓦解了一個可能是個烏托邦的理想情境。

【巴】你曉得，這就像建築一樣。你可以說線條凌厲好，也可以說造型圓潤好。但兩個裡頭都蘊含了美。而我以為，在美感經驗中、尤其是在音樂中，最美的事就是你從一個走到另一個。你從凌厲走到圓潤，你從陽剛走到陰柔，你從英雄氣概走到繞指抒情，諸如此類。在某個意義上，學著與之共存，就是學著與生命的流動不居共存。在這個方面，這和真實的生活是相對應的。在發展的過程中

所出現的種種要素，你一定要有勇氣接受它們也會流逝。
每一個發展，每一個啟程，都意味著把一些東西留在身
後。

【薩】不，這我不同意。我真的認為有些東西是絕對
不可接受的。對我來說，貝多芬在某個程度上就與此相
關。這意思是說，這其中有抗拒。換言之，我不認為每件
事都能得到解決的。

【巴】當然。

【薩】我對不能解決、不能化解的東西更有興趣。我
的意思是說，在美學與政治之間的對比，我所想的是，如
果所有的美感現象都能想辦法恢復為一個政治現象的話，
那麼到最後就沒有抗拒了；把審美當成對政治的控訴，這
是對非人道、不公義的尖銳對比，我常常認為這麼想是有
用的。我認為大家在貝多芬的作品中回應的就是這個。你
也是如此。所以呢，以我之見，「這個嘛，你知道，這是
生命的一部份。」說這話是很危險的。生命裡頭有些部份
是我們不想接受的。

【巴】沒錯，但你從一個走到另一個，這也是生命的
一部份。

　　【薩】讓你的演出如此有力量的原因，正是在於它不斷提醒著人們，這是甲，並不是乙。正是因為這個緣故，所以它是甲，你不能說它是乙。我對音樂的關注很深，對我而言，演練音樂有個非常重要的部份，就是它或許是對文化滲透和商品化的最後一道抵抗。

　　　　　　　　　　　2000 年 12 月 14 日於紐約

德國人、猶太人與音樂

丹尼爾·巴倫波因

> 當想起被驅趕至健忘中的事物時，便顯出了記憶殘
> 酷之處。
>
> —— 馬福茲（Naguib Mahfouz）

馬福茲的這句話道出了一些我認為是德國人和猶太人
關係之中非常重要的東西，因為兩邊都各自在處理過去的
問題。有些事情要一笑泯恩仇，有些事情則要銘記在心。
從我的觀點來看，這正是德國戰後這幾代面對的難題，雖
然我個人在德國並沒有遇到任何排外或反猶太的經驗。最
近有一位知名德國政治人物在一個無關猶太的脈絡底下，
說到「那個猶太人巴倫波因」，而我將之解讀為對猶太主
義的誤解。*

猶太主義並不容易解釋，這是事實：它是宗教，也是
傳統，既是國家，也是一個差異極大的民族，外人不知如

何看待猶太人，連猶太人都難以看待自己，對一個像德國
這樣曾在歷史上對猶太人如此不友善的國家，更是如此。
可歎的是，我在德國住了這麼些年，有個感覺卻越來越
深，很多德國人對這部份的德國史並不明白。這種無知有
可能會走到新的反猶主義或擁猶主義去，兩者都會出大問
題。 我不相信集體罪行這回事，尤其是都已經過了這麼多
代，所以我在德國生活、工作並沒有問題。但我同時又期
望每個德國人不要忘記這個國家的歷史，在衡量過往的時
候尤其要謹慎。然而，除非每個德國人對他自己以及有助
於型塑自我的過去有所瞭解，才有可能這麼做。因為如果
你壓抑了自我的某個重要成份，那麼你在面對他人的時候
也會有所限制。這類想法牽連到德國人身分認同的問題，
以及身分認同有哪些內涵的大問題。一個人或一個民族真
的只能有一個身分認同而已嗎？猶太人的傳統有兩個截然
不同的傾向：一個傾向比較根本，代表人物是那些只對猶

* 原編註：柏林議會基督教民主聯盟（Christian Democratic Union）的領袖蘭
　道夫斯基（Klaus Landowsky）在2000年年底時發牢騷，談到要找到合適的
　人選來經營柏林國立歌劇院很難，當時巴倫波因還是柏林歌劇院的總監。
　蘭道夫斯基對記者表示：「一方面，你有『年輕卡拉揚』之稱的提勒曼
　（Christian Thielemann）。另一方面，你有那個猶太人巴倫波因。」

太議題和猶太「世界觀」（Weltanschauung）有興趣的哲學家、詩人和學者；另一個傾向則與史賓諾莎或愛因斯坦這類偉大人物有關，某種程度也和海涅（Heinrich Heine）有關，他們將猶太思想的傳統應用到別的文化——也包括日耳曼文化——和其他的議題上頭。這不難看出，猶太人如何發展出雙重的身分認同。

就我來看，在二十一世紀之初，人是不可能說自己只有一種身分認同，還能讓人相信的。我們這個時代的難處之一就是，人把自己關心的事物限制在越來越微小的細節上，但是對事物如何彼此交纏，卻沒什麼概念。德國人以精神的啟蒙，曾經對這個世界貢獻良多——我們只舉幾個名字，想想巴哈、貝多芬、華格納、海涅、歌德就好了——但或許是因為納粹統治的恐怖經驗，使得一個身處2001年的德國人要面對自己國家的歷史，變得格外困難。

我是以音樂家的身分，也是從個人過往的角度來看待身分認同的問題。我生在阿根廷，祖父母是俄國猶太人，我在以色列長大，但成年之後大部分的時間住在歐洲。我講什麼語言，就用那個語言來思考。我指揮貝多芬的時候，我感覺自己是德國人，我指揮威爾第的時候，就覺得

自己是義大利人。這並不會讓我不忠於自己，甚至還恰恰相反。演奏風格南轅北轍的作品，這個經驗說不定很能啟迪心智。當你學會演奏德布西的「極弱」時，你再回頭去彈貝多芬的「極弱」，就更能了解其間的差異是什麼。德布西的極弱必須是沒有形體的，而貝多芬的極弱則必須有堅實的表達與聲響的核心。

探索不同的文化，自然會發現這件事很有價值，不過當然德國文化很了不起，這是不需故作謙虛的。如果你了解到貝多芬既屬於德國、也屬於全世界的話，就會看到德國人比起很多國家的人，都更注意過去的文化，譬如希臘神話、文學和哲學。某個程度上，貝多芬的作品都是建立在希臘的淨化（catharsis）原則之上，這反映了一種典型的德國態度：人不應害怕走入黑暗，再重返光明。譬如第四號交響曲第一樂章，始自渾沌的深淵，然後找到一條很不尋常的途徑，達致秩序與歡欣。

德國總統約翰尼斯・勞（Johannes Rau）在去年11月9日的講話提到民族主義（nationalism）和愛國主義（patrio-tism）之間的差別，我認為講得非常有道理。他說：「只有在種族主義和民族主義無立足之地時，愛國主義才有可

能抬頭。吾人不應把愛國主義誤認為民族主義。愛國之人
是熱愛自己家鄉的人。民族主義者則是嘲諷別人家鄉的
人。」

　　這對我來說，是非常重要的觀點。我相信很多德國人
在二十世紀後半葉失去了他們的愛國心以及對自己國家的
情感，這有一部份是出於對民族主義的恐懼。這很不幸。
在大規模移民，這個改變發生在大規模移民出現之時，比
起之前，當時有更多的外國人想來，或是覺得不得不來。
德國打開了大門，利用了移民，卻沒有像阿根廷或美國那
種移民國家的寬容。許多德國人對外國人抱著敵意，在我
看來，這個態度是因為過去這兩、三代人對於移民意味著
什麼知道得還不夠多。他們無法理解，人可以同時擁有不
只一個身分認同，可以接受有著異國出身、異國風俗和異
國文化的人也能成為他的土地的一部份，而不會危及德國
人的身分認同。

　　這個只有德國人才有的問題，其最好的例子就是柏林
現在的狀況：有些人怕自己的首都變成多文化、多面向。
這恐懼必定是因為過往的歷史沒有完全同化所致。柏林是
德國唯一被分裂的城市，而這座城市的兩個部份都得到罕

見的外在支持；德意志聯邦共和國（Bundes Republik Deutschland，也就是西德）和德意志民主共和國（Deutsches Demokratische Republik，也就是東德）都認為柏林的地位特殊。我反而是希望柏林不要因為統一就失去它的特殊地位。因為東西德四十二年的分裂，還有東、西柏林的相鄰並存，在我看來，柏林有兼容差異的獨特潛質，現在應該要善加利用這個潛質。與其抱怨歷史所造成的分裂，不如將之視為一股正面力量，對柏林是如此，對柏林與德國其他部份的關係是如此，對柏林與其他國家的關係也是如此。柏林畢竟是唯一的城市，能讓從莫斯科來的代表在西方不會覺得全然陌生，同時，從華盛頓來的代表在東方也不會覺得全然生疏的地方。

　　如果我們想要了解自然現象，或是人的品行、與某個上帝的關係，或是某種不同的性靈經驗的話，從音樂可以學到不少。對我來說，音樂是如此重要、如此有趣，因為它什麼都是，同時也什麼都不是。如果你想學學如何在民主社會中生活，不妨去樂團合奏。因為你這麼做的時候，就會知道什麼時候帶領別人，什麼時候跟著別人。你留空間給別人，同時給自己掙空間的時候，也不會覺得不好意

思。雖然如此，或者正是因為如此，音樂是逃離人的存在問題最好的方式。

　　對我來說，音樂的定義只有一個，布梭尼說得很清楚：「音樂是振動的空氣。」其他就音樂所說的話都是音樂在人身上所引起的不同反應：音樂聽起來有詩意、聽起來煽情，或肅穆高潔、情感奔放，或是形式精妙；可能性是無窮無盡的。既然音樂什麼都是，也什麼都不是，所以很容易就被濫用，納粹就是如此。在威瑪的工作坊，從以色列和阿拉伯國家來的樂手這幾年都一起合作，世人都以為他們水火不容，而透過音樂卻能展現善意與友誼；但這並不意味著音樂可以解決中東問題。音樂可以是生命最好的學校，同時也是逃離生命最有效的方法。

《紐約書評》(*The New York Reviews of Books*)

2001 年 3 月 29 日

巴倫波因與華格納禁忌

艾德華‧薩依德

　　在以色列，雖然有時能在收音機聽到華格納的作品，店裡頭也買得到華格納的唱片，但是公開演奏華格納的作品仍然是個不成文的禁忌。對許多以色列的猶太人來說，華格納的音樂豐富、極其複雜，在音樂的世界裡極有影響力，也具體象徵了德國人反猶太主義的恐怖。然而，講到戲劇、講到音樂，華格納無疑是個不世出的天才。他隻手把歌劇的概念整個給翻了過來；調性音樂系統在他手上改頭換面；他留下了十部傑作，十部躋身西方音樂的巔峰之作。要如何欣賞、演奏華格納的音樂，但同時又能把他的音樂和他令人生厭的寫作分開、和納粹對他音樂的運用分開看待，這不僅對以色列的猶太人是個挑戰，對每個人來說也是個挑戰。正如巴倫波因時常指出的，華格納的歌劇裡沒有任何反猶太的成份；說得更明白些，他所痛恨的猶太人，以及他在一些小冊子裡所罵的猶太人，在他的音樂

作品中的猶太人或是猶太性格中是找不到的。很多批評華格納的人說他在歌劇中懷著輕蔑和嘲諷來處理某些角色，這裡頭有反猶太的成份。雖然，當時以漫畫諷刺猶太人很常見，而華格納唯一的喜劇《紐倫堡的名歌手》裡頭的貝克梅瑟這個可笑的角色與漫畫中的猶太人相當接近，但這類指控充其量只能說是在責難反猶太主義，而不是反猶太主義的實例。歌劇中的貝克梅瑟到底還是個日耳曼基督徒，而不是猶太人。顯然華格納在心裡把現實中的猶太人和音樂中的猶太人做了區分，在寫作中針對現實的猶太人多所著墨，而在音樂中則保持緘默。

因此，以色列全國上下有個不演奏華格納作品的默契，這一直到2001年7月7日才打破。巴倫波因率國立柏林歌劇院在以色列巡迴演出三場。7月7日在耶路撒冷的音樂會本來排定演出華格納《女武神》的第一幕，但是以色列音樂節的總監要求更換曲目。巴倫波因就把曲目換成舒曼（Robert Schumann）和斯特拉汶斯基（Igor Stravinsky）的作品，但是這些樂曲演奏完之後，巴倫波因轉身面對台下的聽眾，表示要演奏從華格納《崔斯坦與伊索德》選出的一小段音樂，當成這場音樂會的安可曲。台下的聽眾可

以表達意見，進行討論，結果有人贊成，也有人反對。最後，巴倫波因說他會指揮樂團演奏這段音樂，如果在場有聽眾覺得受到冒犯，可以起身離去，也的確有人這麼做了。不過大體說來，華格納的作品受到在場兩千八百位以色列聽眾的熱烈迴響，我想樂團一定演奏得很好，這點無庸置疑。

然而，巴倫波因此舉激起眾怒，對他的攻擊持續了幾個月之久。7月25日的報導指出，以色列國會的文化教育委員會「因巴倫波因在以色列最重要的文化盛事中演奏了最受希特勒喜愛的作曲家之作品，故促請以色列各文化組織對這位指揮展開抵制……，直至他道歉為止。」巴倫波因雖然出生在阿根廷，但是他心裡一直以以色列人自居，但以色列文化部長和其他社會賢達對巴倫波因所發動的惡毒攻擊卻是毫不手軟。巴倫波因在以色列成長，上的是希伯萊學校，往來世界各地，也總是把以色列護照跟阿根廷護照都帶在身上。而且，世人一直把巴倫波因當成以色列的重要文化資產。雖然巴倫波因在十幾歲之後，多半住在美國、歐洲，但是在過去這麼多年以來，他一直是以色列樂壇的重要人物。這主要是因為他的工作使然，他活躍於

世界各地，在柏林、巴黎、倫敦、維也納、薩爾茲堡、拜
魯特、紐約、芝加哥、布宜諾斯艾利斯等各大城市指揮、
彈奏鋼琴。

　　巴倫波因是個複雜的人，這也解釋了他何以引起眾
怒。在所有的社會中，佔大多數的是遵循所有既定模式的
平凡人，而少數憑藉著才能、特立獨行的個人並不屬於平
凡人之列，在很多時候，他們對平凡人是一大挑戰，甚至
是一大冒犯。當大多數的平凡人想要壓抑、簡化、規制化
少數複雜、不守常規的個人時，問題就來了。雙方勢必有
所衝撞。大部分人不太能輕易容忍跟自己明顯不同、比自
己才能更高、更有創意的人，而佔多數的人也就一定會產
生憤怒、非理性的反應。就因為蘇格拉底是個天才，教年
輕人如何獨立思考，如何抱持懷疑，那麼請看看雅典人如
何對待蘇格拉底：他被判死刑。阿姆斯特丹的猶太人把史
賓諾莎趕走，因為他們承受不起他的想法。天主教會懲罰
了伽利略。哈拉智（Al-Hallaj）* 因為見解獨到而被釘上了
十字架。這種事情發生了好幾百年。巴倫波因是個才高秀

* 譯註：哈拉智是八世紀蘇非派詩人。

異之士，他踩了太多以色列社會的線，犯了太多以色列社會的禁忌。

　　成為大獨奏家、大指揮家的才能、條件，巴倫波因樣樣不缺：記憶絲毫不爽，技巧出神入化，面對大眾很能博取好感，更重要的是，他對於自己所做的事情極為熱愛。凡是講到音樂，他無一事不能精，無一事不能通。巴倫波因過著四處奔波的生活，成就廣受肯定，但這並不是因為他遵循一般人設下的標準而得來的，反而是因為他時常藐視慣例與障礙而得來的。界線是用來規範社會與政治生活的，但是活在界線之內，很少能在藝術或科學上做出什麼重要成就。

　　因為巴倫波因住在國外，常在旅行，也因為他的語言才能（他精通七種語言），可說他處處皆自得，但也處處皆不自得。巴倫波因和以色列方面常通電話，他也讀以色列報紙，但他一年只能抽出幾天的時間回以色列。說他無處而不自得還有個原因，他在許多性格對比的都會，都有辦法優游其間，在美國如此，在英國如此，在德國也是如此（他現在大部分時間住在德國）。對許多猶太人而言，德國仍然是萬惡淵藪和反猶太的代名詞，而巴倫波因卻住在

德國，尤其他所選的曲目是古典的德—奧曲目，而華格納的歌劇正是其核心，我們不難想像許多猶太人難以接受。當然，從美學上來講，這當然只是聲音，對一個古典音樂家來說，也絕對是個意料之中的領域，包括莫札特、海頓、貝多芬、布拉姆斯、舒曼、布魯克納、馬勒、華格納、理查·史特勞斯的傳世傑作，當然還有許多法國、俄國、西班牙作曲家的作品，供其投注心力，而巴倫波因也很擅長這些曲目。但古典音樂的核心是德奧作品，這些音樂聽在某些猶太哲學家、藝術家的耳裡，是很有問題的，尤其是從二次大戰之後。鋼琴家魯賓斯坦（Arthur Rubinstein）是巴倫波因的老師、也是朋友，他就拒絕到德國演奏，他會說，因為他身為猶太人，無法去一個屠殺了他那麼多同胞的國家。柏林是昔日第三帝國的首都，許多在世的猶太人認為它仍帶有罪惡的標記，所以，在巴倫波因的崇拜者裡頭，已經有人對他住在柏林而跟他疏遠了。

　　大作曲家都不脫政治，也有相當強的政治立場；年輕時的貝多芬曾拍過拿破崙的馬屁，德布西是個右派的法國民族主義者，從今天的角度來看，這都很可以理解。而海頓則是艾斯特哈齊親王（Prince Esterhazy）卑躬屈膝的奴

僕，即使是巴哈這位古往今來最偉大的天才，也常在餐桌旁或宮廷裡逢迎大主教或公爵。

　我們今天對這種事情不太在意，因為這些人處於一個比較遙遠的時代。卡萊爾（Thomas Carlyle）在1860年代針對黑人寫的充滿種族主義偏見的小冊子會讓我們讀得火冒三丈，而海頓這些人並不會冒犯我們，但這裡頭還有兩個因素也要考慮。音樂這種藝術形式不同於語言：「貓」、「馬」這些語詞的意義是固定的，而音符並不意味著固定的意義。其二，音樂是超越國界的；它超乎疆界、國籍或語言的限制。你不用懂德文，就能欣賞莫札特的音樂，你不用懂法文，就能看白遼士作品的總譜。你只要懂音樂就好，而這是一門非常專門的技術，要獲致它所費的力氣很大，而且不同於歷史或文學這些學科，不過我認為要對個別作品有真正的理解與詮釋，必須對其背景脈絡與傳統有所了解。在某些方面，音樂像代數，不過從華格納的例子來看，兩者又不是很像。

　要是華格納只是個二流作曲家，或是某個閉關創作、至少是安靜創作的作曲家，那麼他的矛盾就會比較容易接受、寬待。但他口若懸河，讓歐洲充斥著他的言論、他的

種種計畫和音樂，這些東西都混在一起，讓聽者為之目眩
神馳、身不由己，令其他作曲家望塵莫及。在華格納所有
作品的核心，是他那一心為己、甚至顧影自憐的自我，而
他相信這體現了日耳曼魂的本質，它的宿命和它的恩典。
華格納有心挑起爭議，讓世人注意到他的存在，為了日耳
曼、為了他自己，什麼事都做得出來，而他以最極端的革
命用語將之設想出來。他的作品將會是新音樂、新藝術、
新美學，將會體現貝多芬與歌德的傳統，而且會將之昇華
超越，融匯到放諸四海皆準的新境界。放眼藝術史，沒有
一個人比華格納更引人注意、讓這麼多人以他來著書立
說。對納粹來說，死於1883年的華格納是個現成物
（ready-made），而對那些了解到華格納徹底改變了西方音
樂發展的音樂家來說，則視之為英雄、尊之為天才。華格
納在世的時候，在拜魯特小鎮上就有一座堪稱聖堂的專屬
歌劇院，這是為他而建，只演出他的歌劇。希特勒很重視
拜魯特和華格納家族，讓事情更為複雜的是，拜魯特音樂
節至今仍由華格納的孫子理查・華格納負責，而巴倫波因
定期在此指揮，已經有將近二十年的歷史。

　　巴倫波因絕對不是一個已成氣候的政治人物，但是他

明確表達出他對以色列佔領巴勒斯坦的不快，所以在1999
年初，他在約旦河西岸的比爾才特大學（Bir Zeit University）
開音樂會，成了第一個演奏給巴勒斯坦人聽的以色列人。
我同意他的看法，「視而不見」的政治策略是不夠的，因
此每個人都必須以自己的方式來了解、來認識那「禁忌」
的他者；這種理性、了解、智性分析才是公民之道，而不
是去組織、煽動那驅策基本教義派的集體激情。

　　以非理性的譴責和無限上綱的責難來面對華格納這種
複雜的現象，是不分青紅皂白的，到頭來也讓人無法接
受，就像阿拉伯人這麼多年來還在用「猶太復國組織」這
種話，完全拒絕了解、研究以色列和以色列人，其原因就
是他們造成了巴勒斯坦人的浩劫（nakba），這種政策實在
愚不可及，而且於事無補。歷史是個動態的東西，如果我
們不希望以色列人用大屠殺來合理化他們對巴勒斯坦人權
的侵犯，我們也不要去說大屠殺不曾發生過那種蠢話，所
有的以色列人，不論男女老少，註定世世代代要受我們所
仇視敵對。政客可以照常去說他們那些胡說八道的話，照
著自己的意思一昧孤行，但是專門蠱惑人心的煽動家也能
這麼做。對知識份子、藝術家、自由市民來說，一定要有

不同意的空間、有容許別的觀點的空間、有各種方式與可能來挑戰多數專政（tyranny of the majority），同時（也是更重要的事）來增進人類的教化與自由。

　　這個觀念不應輕易貶為「西方」的舶來品，所以不適用於阿拉伯和穆斯林身上，或是就此認為這也不適用於猶太人的社會和傳統。這是在每個我所知道的傳統中都可看到的普世價值。每個社會都有在正義與不正義、無知與知識、自由與壓迫之間的衝突矛盾。重點不只是在於別人告訴你要站在哪一邊，而是審慎選擇，周詳考慮之後，做出合乎正義的判斷。教育的目的不是去累積事實或是背誦「正確」答案，而是知道如何**為自己**想得透徹明白。

　　在以色列處理華格納和巴倫波因的例子上，如果用音樂家、詩人、畫家的道德行為來評判他們的藝術，那還有多少會留在世人的面前？要由誰來決定某個藝術家創作的醜陋與墮落的容忍界限？一個成熟的心靈應該是有能力同時看待這兩個彼此矛盾的事實：其一，華格納是個大藝術家；其二，華格納是個令人作噁的人。不幸的是，這兩個事實不可單取其一。這並不是說不應對藝術家的不道德或邪惡罪行進行道德判斷，而是說不能光從這些標準來評判

藝術家的作品，且據此禁止。

　　一年之前，以色列國會針對以色列的高中生該不該有讀達維希（Mahmoud Darwish）的自由而進行辯論，正是如火如荼之時，我們有許多人對正統的猶太復國主義者的心胸是多麼狹窄而感到非常憤怒。以色列的年輕人若是讀了這位巴勒斯坦重要作家的作品會有所收穫，但卻出現反對聲浪，許多人對此表示惋惜，他們認為歷史和現實是沒辦法永遠禁止的，而這種查禁在學校的課表中是無地容身的。華格納的音樂提出了類似的問題，雖然無法否認一個事實：某個程度上，這位現成的作曲家是被納粹拿來利用，對那些這麼認為的人來說，華格納的音樂和想法和納粹的關連是很可怕的，在他們心中是一道真正的傷痕。但是面對一個像華格納這樣的重要作曲家，防堵他的存在是行不通的。就算巴倫波因沒在 2001 年 7 月 7 日在以色列演出了華格納的作品，後來也一定會有別人這麼做。若是要封鎖複雜的現實，它總是會爆出來的。要不要承認華格納現象的存在，這種反應不但不夠充分而且顯然也無效，到時候，問題就不在於此，而是變成如何去了解華格納現象了。

　　在阿拉伯方面，以色列非法佔了一整個民族的土地達

三十五年之久，每天都在對這個民族進行集體懲罰和殺戮，而反對和以色列「關係正常化」的挑戰則更急迫而實在，這與以色列視巴勒斯坦詩人和華格納為禁忌頗有相似之處。我們的問題是，阿拉伯國家的政府和以色列有經濟、政治的關係，而由個人所組成的團體卻想斷絕和以色列的所有往來。禁止關係正常化欠缺一致性，因為其「存在的理由」（raison d'être）——也就是以色列壓迫巴勒斯坦人——並未因為這些運動而見和緩：有多少巴勒斯坦家庭因為反關係正常化而免於家破人亡的下場？有多少巴勒斯坦的大學因為推動反關係正常化而能讓學生受教育？一個都沒有啊，這就是為什麼我曾說過，不如讓一個傑出的埃及知識份子到巴勒斯坦，跟他／她的巴勒斯坦人同心協力，去教書、或是辦演講、或是去醫院幫忙，都比坐在家裡，不讓別人這麼做要來得強。對於沒有力量的這一方來講，一味反對關係正常化到底並不是有效的武器：它的象徵價值不高，而它具有的實效也流於消極而負面。能讓弱者得勝的武器——一如在印度、南美、越南、馬來西亞——總是積極，甚至是有攻擊性的。重點是要讓有力的壓迫者在道德上、在政治上感到不舒服而容易受傷。自殺炸

彈攻擊達不到這個效果，一味反對關係正常化也不行，就像在南非爭取自由的過程中，各種手段用盡，還抵制學術人士來訪一樣。

　　這是為什麼我相信我們必須想盡一切辦法、用盡一切手段來滲透以色列人的意識。說給以色列人聽、寫給以色列人看，打破**他們**對我們的禁忌。害怕他們的集體記憶所壓抑的東西被拿出來說，而這種恐懼恰恰就是閱讀巴勒斯坦文學何以激起辯論之處。猶太復國主義試圖把非猶太人給排除出去，而我們只要是看到「以色列」三個字，全部一概杯葛抵制，這其實不但沒有絆倒以色列的計畫，反而是**幫**了他們。而在另一個不同的脈絡中，巴倫波因演奏華格納對很多仍沒走出反猶太滅種屠殺陰影的人來說，還是非常痛苦，但卻有走出哀傷、走入生活的療效，日子還是得過下去，不能停滯在過去。或許我還沒完全掌握這些複雜問題的精微之處，但重點是現實生活不能被禁忌所限制，也不能去禁制批判性的理解與解放經驗。這總是必須放在最優先的順位。漠視與逃避不足以做為引領現狀的圭臬。

<div align="center">黎巴嫩《生活報》（Al-Hayat），2001 年 8 月 15 日</div>

後記

亞拉・古策里米安

　　巴倫波因與薩依德的作品繁多，而這些對話與其作品互相對應。巴倫波因和柏林國立歌劇院灌錄貝多芬交響曲全集（由德國Teldec唱片公司發行）的時候，幾乎也就是兩人在談論貝多芬的時候。巴倫波因曾灌錄過貝多芬鋼琴奏鳴曲全集（第一次由EMI發行，第二次由DG所發行）和貝多芬鋼琴協奏曲全集（第一次是由克倫貝勒〔Otto Klemperer〕指揮愛樂管弦樂團〔Philharmonic Orchestra〕，第二次則是與柏林愛樂合作，這兩套唱片都由EMI所發行），都得到很高的評價。巴倫波因灌錄的貝多芬《費黛里奧》（由Teldec發行）還收入了薩依德所寫的專文。巴倫波因也幾乎灌錄了華格納所有的歌劇（皆由Teldec發行），他在拜魯特和柏林所指揮的重要舞台演出，如今也以錄影帶或DVD的形式發行。巴倫波因的錄音等身，還包括布列茲、艾略特・卡特、貝里歐（Luciano Berio）的近作，

特別值得推薦（都是指揮芝加哥交響樂團，由Teldec發行）。

　　薩依德的《音樂之闡發》（*Musical Elaborations,* New York: Columbia University Press, 1991）收錄了他在加州大學爾灣（Irvine）分校的系列演講，涵蓋了像是阿多諾的音樂評論、普魯斯特（Marcel Proust）作品中很清楚的音樂想像，也討論了從顧爾德到理查・史特勞斯（Richard Strauss）各色樂界人物。此外，最近出版的三本文集收有專論還有以音樂與文化為題的對談，也都極具價值：《權力、政治與文化》（*Power, Politics, and Culture,* New York: Pantheon Books, 2001）；《流亡的反思等專文》（*Reflections on Exile and Other Essays,* Cambridge: Harvard University Press）；以及《薩依德讀本》（*The Edward Said Reader,* New York: Vintage Books, 2000）。另外，在薩依德的《文化與帝國主義》（*Culture and Imperialism,* New York: Alfred A. Knopf, 1993）一書中，還有一章專門討論威爾第的《阿伊達》，也寫得很精彩。

國家圖書館出版品預行編目資料

　　並行與弔詭：薩依德與巴倫波因對談錄／薩依德
　（Edward W. Said）、巴倫波因（Daniel Barenboim）
　著；吳家恆譯. －－初版. －－臺北市：麥田出版：
　家庭傳媒城邦分公司發行, 2006 [民95]
　　面；　公分. －－（麥田人文；109）
　　譯自：Parallels and Paradoxes: Explorations in music and Society
　　ISBN 986-173-113-X（平裝）

　　1. 華格納（Wagner, Richard, 1813-1883）－ 作品評
論　2. 貝多芬（Beethoven, Ludwig van, 1770-1827）－
作品評論　3. 音樂 － 哲學，原理　4. 音樂 － 社會
方面

910.11
　　　　　　　　　　　　　　　　　95012294